六弦百貨店

Guitar Shop

彈唱精選②

GUITAR SHOP SPECIAL COLLECTION

潘尚文
編著

- 專業吉他TAB六線套譜
- 各級和弦圖表、各調音階圖表
- 全新編曲、自彈自唱的最佳叢書

關 於 本 書
About This Book

寫在這本的開頭,跟大家分享一些學習本書的看法:

簡單的複雜化?

某次讀者的來信中提到一個問題:為什麼有些譜都看起來都很難?是不是把簡單的複雜化?頓時,筆者並沒有聽懂這句話,後來才發現,原來大多數琴友的認知當中,C調是最簡單的彈奏調性。然而,C調是最好彈的調嗎?其實不然。現在網路上充斥著歌詞和弦樂譜,千篇一律都是以C調編寫,然後配合移調夾使用,彈到最後,就只會C調的彈法,可是,同一個和弦在吉他上會有很多轉位,聲響是不一樣的,如果只是會一種轉位,那顯然是不夠的。再者,以吉他編曲來說,有些和弦進行在刻意的編曲安排下,彈起來絕對比C調來的更好聽而且更容易彈奏,所以大家千萬不要誤以為,最好彈的是C調。

複雜的簡單化?

對於某些並非以吉他元素為主體的歌曲,我們才會採取將他簡單化,很可能會使用移調夾,找到好彈一點的調性來做編譜,例如F♭調、A♭調、G♭調歌曲,這類歌曲在吉他上需使用大量的封閉和弦彈奏,考慮到需要自彈自唱的效果,我們會將他改用比較簡易的調性,配合移調夾,來做編譜,這樣一來,你可以順利的演唱這些歌曲,不受彈奏難度的限制。

 ## 合理的彈奏才是王道

　　本書的吉他彈奏編曲，首要以合理的彈奏為考量，只有在合理的彈奏條件下，彈奏才是最順手的。所以每首曲子在抓譜時，當以原曲錄音的調性，作為採譜的依據，這樣確保你能學到的是完整的編曲概念。

　　本期的流行精選彈唱版，依然精選了2015年最能代表華人流行音樂的作品，其中包含了許多精采的吉他編曲作品，例如：轉調、低音順降、頑固音型、離調編曲、雙吉他編曲、和弦進行…….等吉他必備的編曲技巧。而彈奏技巧也是包含了所以所有吉他會用到的技術，如：打板、切音、悶音、Picking、泛音……等，相信當你徹底了解並學會這些編曲的作用之後，把他們融入在日常的彈奏上，這樣才是學好吉他彈奏最好玩的方式。

　　最後希望大家都能彈出自己的風格！

目錄 CONTENTS

本書使用符號與技巧解說

Key
原曲調號。在本書中均記錄唱片原曲的原調。

Rhythm
歌曲音樂中的節奏形態。

Play
彈奏調號。即表示本曲使用此調來彈奏。

Picking
刷 Chord 的彈奏形態。

Capo
移調夾所夾的琴格數。

Fingers
歌曲彈奏時所使用的指法。

Tempo
節奏速度。〔♩=N〕表示歌曲彈奏速度為每分鐘 N 拍。

Tune
調弦法。

常見範例：

Key ： E
Play ： D
Capo ： 2
Rhythm ： Slow Soul
Tempo ： 4/4 ♩=72

左例中表示歌曲為 E 大調，但有時我們考慮彈奏的方便及技巧的使用，可使用別的調來彈奏。如果我們使用 D 大調來彈奏，將移調夾夾在 第 2 格，可得與原曲一樣之 E 大調，此時歌曲彈 奏速度為每分鐘 72 拍。彈奏的節奏為 Slow Soul。

常見譜上記號：

	
\| \|	小節線。
\|\| \|\|	樂句線，通常我們以4小節或8小節稱之。
‖: :‖	Repeat，反覆彈唱記號。
D.C.	Da Capo，從頭彈起。
𝄋 或 *D.S.*	Da Seqnue，從另一個 𝄋 處再彈一次。
D.C. N/R	D.C. No/Repeat，從頭彈起，遇反覆記號則不須反覆彈奏。
𝄋 N/R	𝄋 No/Repeat，從另一個 𝄋 處再彈一次，遇反覆記號則不須反覆彈奏。
⊕	Coda，跳至下一個Coda彈奏至結束。
Fine	結束彈奏記號。
Rit	Ritardando，指速度漸次徐緩地漸慢。
F.O.	Fade Out，聲音逐漸消失。
Ad-lib.	即興創意演奏。

樂譜範例：

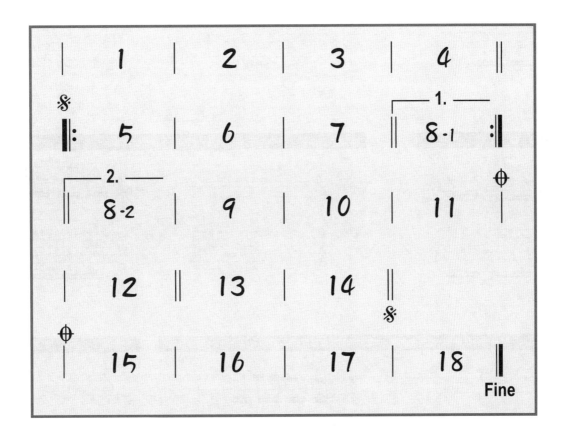

　　在採譜製譜過程中，為了要節省視譜的時間及縮短版面大小，我們將使用一些特殊符號來連接每一個樂句。在上例中，是一個比較常見之歌曲進行模式，歌曲中 1 至 4 小節為前奏，第 5 小節出現一反覆記號，但我們必須找到下一個反覆記號來做反覆彈奏，所以當我們彈奏至 8-1 小節時，須接回第 5 小節繼續彈奏。但有時反覆彈奏時，旋律會不一樣，所以我們就把不一樣的地方另外寫出來，如 8-2 小節；並在小節的上方標示出彈奏的順序。

　　歌曲中 9 至 12 小節為副歌，13 到 14 小節為間奏，在第 14 小節樂句線下可看到 $\%$ 記號，此時我們就尋找另一個 $\%$ 記號來做反覆彈奏，如果在 $\%$ 記號後沒有特別註明No/Repeat，那我們將再把第　遍歌中，有反覆的地方再彈一次，直到出現有 \oplus 記號。

　　最後，我們就往下尋找另一個 \oplus 記號演奏至 Fine 結束。

　　有時我們會將歌曲的最後一小節寫在 \oplus 的第 1 小節，如上例中之 12 小節和 15 小節，這樣做更能清楚看出歌與尾奏間的銜接情況。

演奏順序： 1→4 → 5→8-1 → 5→7→8-2→9→14
　　　　　 5→8-1 → 5→7→8-2 → 9→11 → 15→18

彈奏記號 & 技巧解說：

Picking： □ 下擊　∨ 上勾
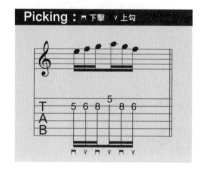

搥音（Hammer On）： Ⓗ
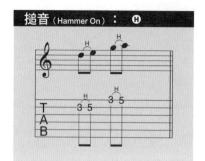

勾音（Puff Off）： Ⓟ
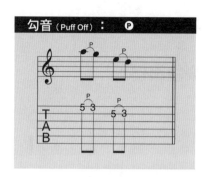

連音： Ⓗ + Ⓟ
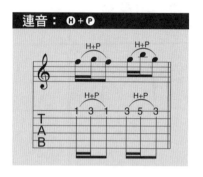

顫音（Trill）： Picking只彈第一下，然後左手連續搥勾該弦。
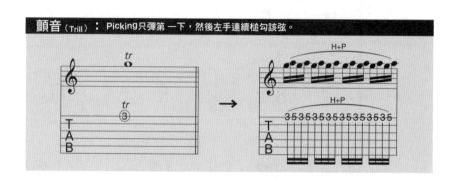

顫音（Tremolo）： 將音符以規律的速度連續彈出。本奏法可以以單雙音來彈奏。右手Picking連續撥弦。
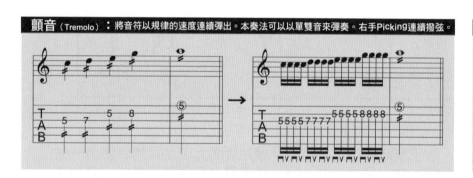

滑音（Slide On）： Ⓢ
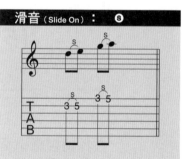

點弦： R.H.
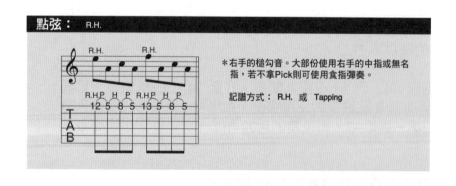

*右手的搥勾音。大部份使用右手的中指或無名指，若不拿Pick則可使用食指彈奏。

記譜方式： R.H. 或 Tapping

滑弦（gliss.）： g
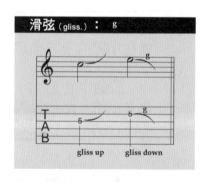

泛音（Harmonic）： 亦稱為"鐘聲"。是強調一個音的倍音奏法，稱之Harmonic。泛音可分為自然泛音與人工泛音兩種。
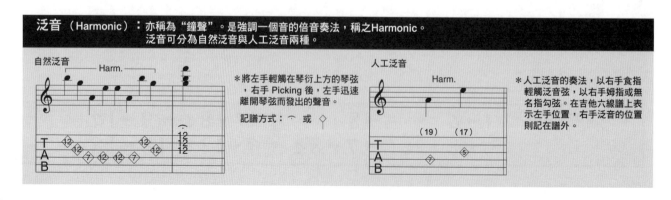

自然泛音

*將左手輕觸在琴衍上方的琴弦，右手Picking後，左手迅速離開琴弦而發出的聲音。

記譜方式：⌒ 或 ◇

人工泛音

*人工泛音的奏法，以右手食指輕觸泛音弦，以右手姆指或無名指勾弦。在吉他六線譜上表示左手位置，右手泛音的位置則記在譜外。

推弦（Chocking）：將一個音Picking之後，把按著的弦往上推或往下拉而改變音程的彈奏方式。在推弦時其音程會有1/4音、
半音、全音、全半音、甚至2全音的音程出現。

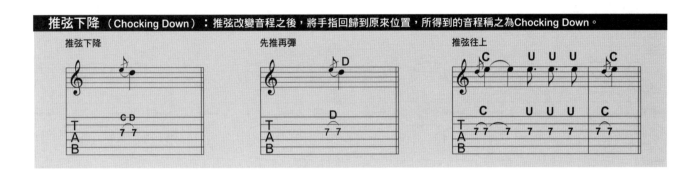

推弦下降（Chocking Down）：推弦改變音程之後，將手指回歸到原來位置，所得到的音程稱之為Chocking Down。

顫音（Vibrato）：Vib. 或 ～～～

閉音（Mute）：M 或 ○

斷音（Staccato）：·

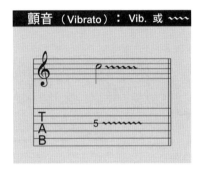 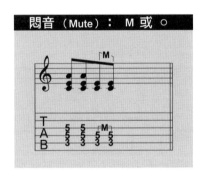 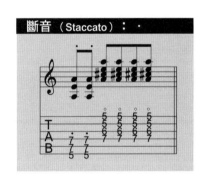

各類樂器簡寫對照：

鋼琴	PN.		電鋼琴	EPN.
空心吉他	AGT.		電吉他	EGT.
古典吉他	CGT.		歌聲	Vo.
弦樂	Strings		鼓	Dr
小提琴	Vol.		貝士	Bs.
電子琴	Org.		長笛	Fl
魔音琴/合成樂器	Syn.		口白	OS.
薩克斯風	Sax.		小喇叭	TP.
分散和弦	APG.		管樂	Brass

Love More

演唱 / 畢書盡Bii
詞曲 / 畢書盡、陳又齊

偶像劇《料理高校生》插曲

Key	Play	Capo	Tempo
C#	C	1	4/4 ♩=92

:彈奏分析:

goo.gl/PQZRvq

- 對於吉他伴奏來說，前5個把位的各式封閉和弦，一定要彈到滾瓜爛熟才算是合格的，尤其是像C、F、G這幾個大封閉的和弦。

- 很多手比較大的人，F和弦會直接用大拇指(T)扣在第6弦上的方式按弦(如本首樂譜F6與Fsus2和弦)，這個方式也可以，不過要確保聲音出來是OK的，手小的朋友，就用食指大封閉的按法吧。

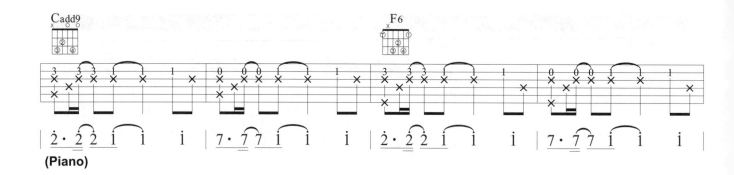

(Piano)

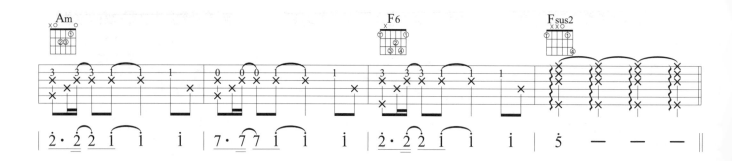

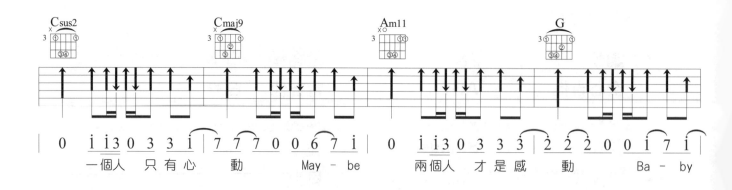

一個人 只有心 動 May-be 兩個人 才是感 動 Ba-by

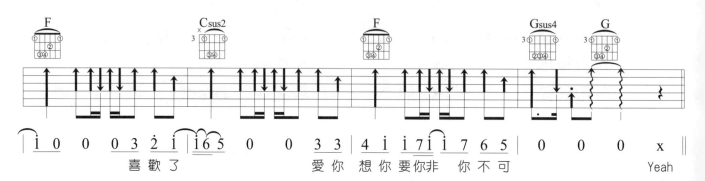

喜 歡 了 愛你 想你 要你非 你不可 Yeah

10

OP：Linfair Music Publishing Ltd. 福茂著作權

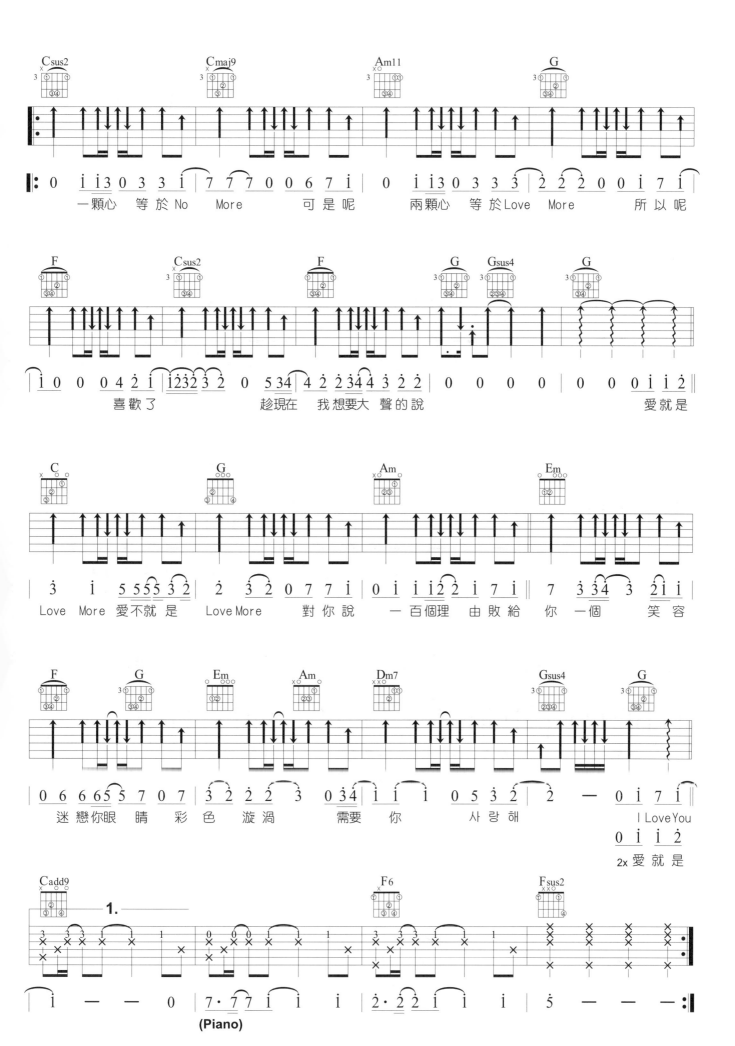

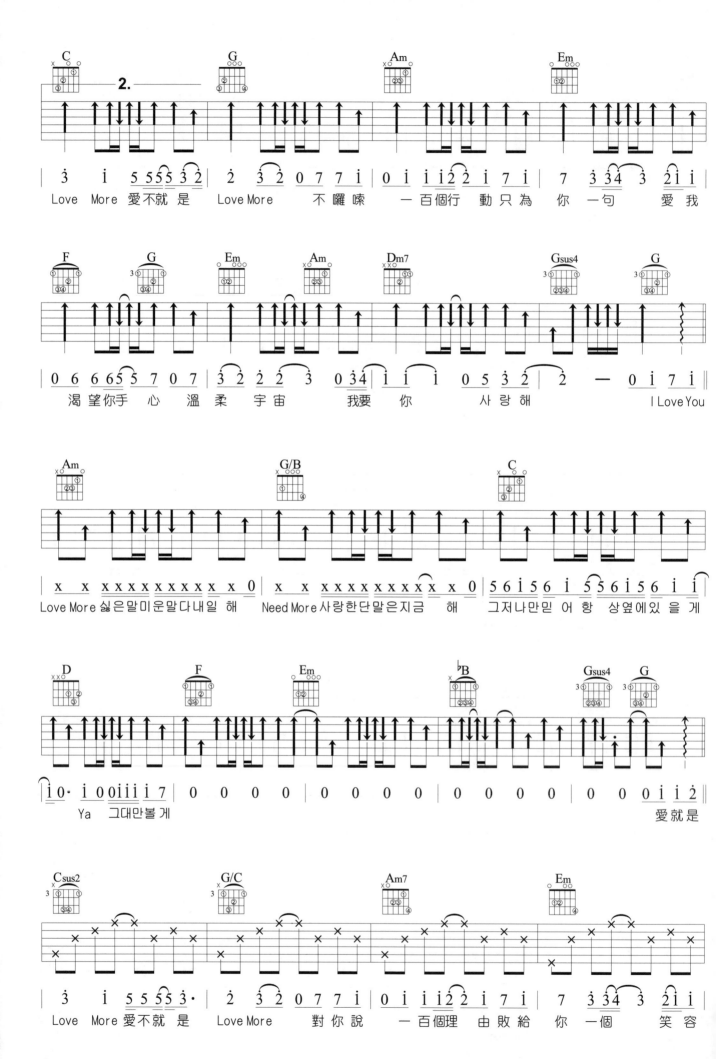

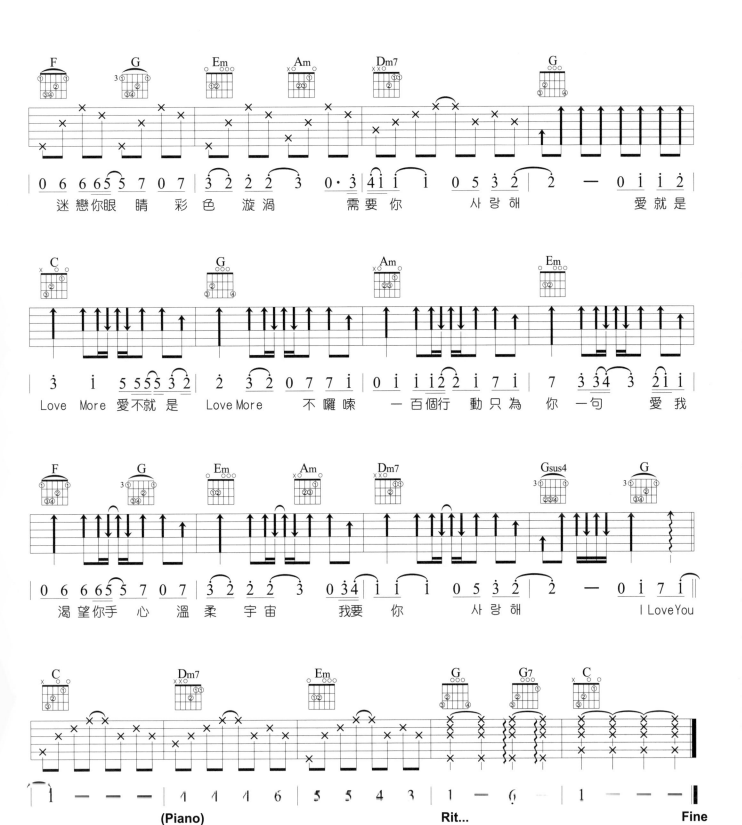

迷戀你眼睛 彩色漩渦　需要你　사랑해　愛就是

Love More 愛不就是 Love More　不囉嗦　一百個行動只為你一句　愛我

渴望你手心 溫柔宇宙　我要你　사랑해　I LoveYou

(Piano)　　　　　Rit...　　　　　Fine

13

Goodbye Goodnight再見晚安

演唱 / 方炯鑌
詞 / 馬嵩惟、方炯鑌
曲 / 方炯鑌

Key A　Play A　Tempo 4/4 ♩= 75

goo.gl/B6Oz2w

- 前奏是帶有一點爵士味道的彈奏，速度是自由的，你可以依照自己的Feeling去彈奏。
- 入歌後都是用刷奏的方式表現，注意副歌的二、四拍上加入了切音，用以增加伴奏的律動。

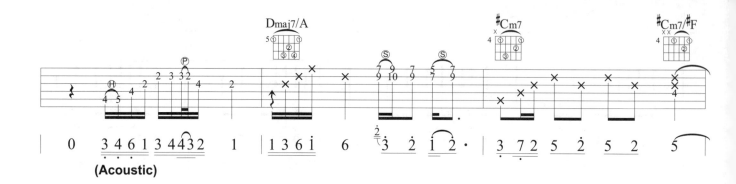

(Acoustic)

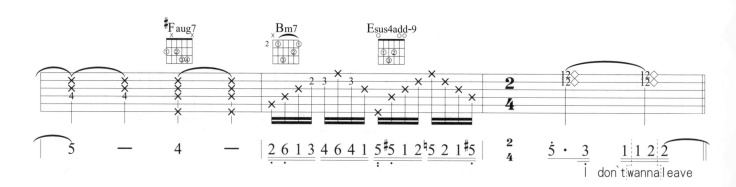

I don't wanna leave

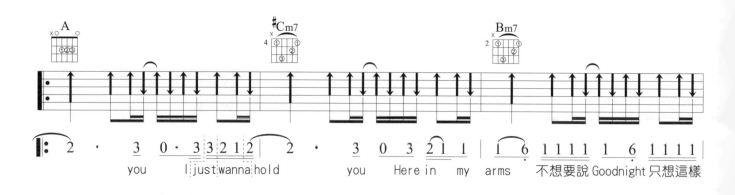

you　I just wanna hold　　you　Here in　my　arms　不想要說 Goodnight 只想這樣

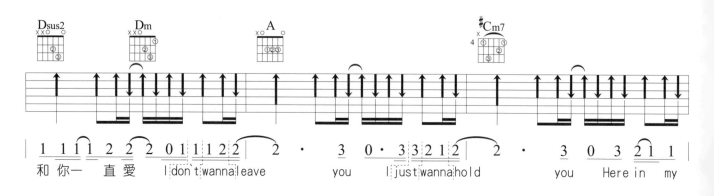

和你一　直愛　I don't wanna leave　　you　I just wanna hold　　you　Here in　my

OP : UNIVERSAL MUSIC PUBLISHING LTD

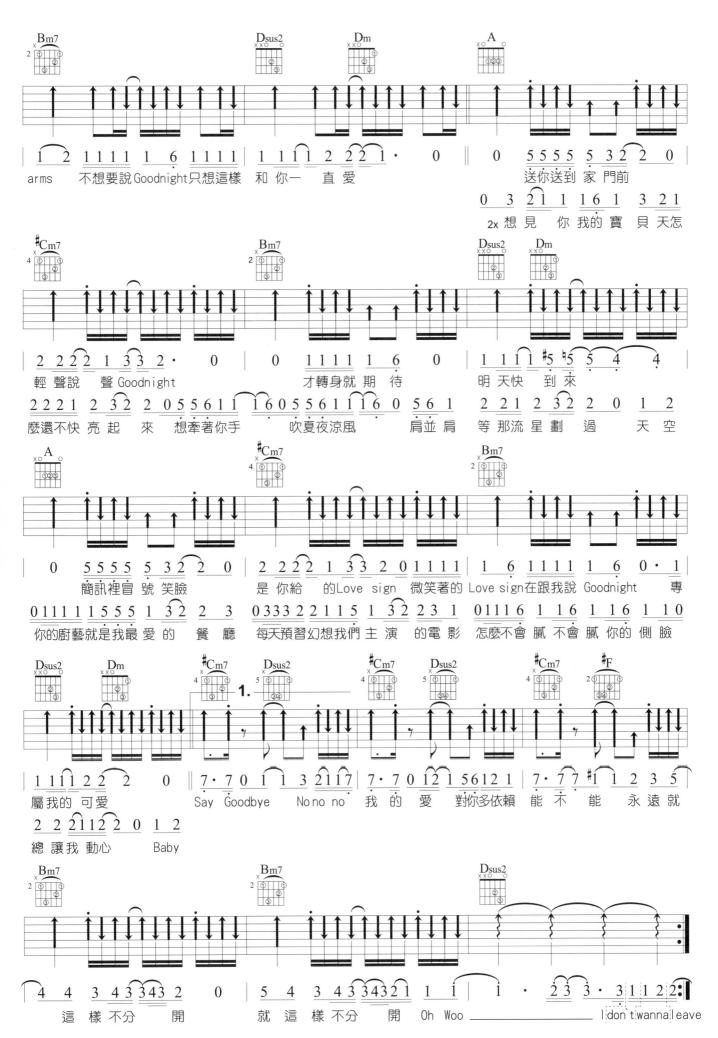

15

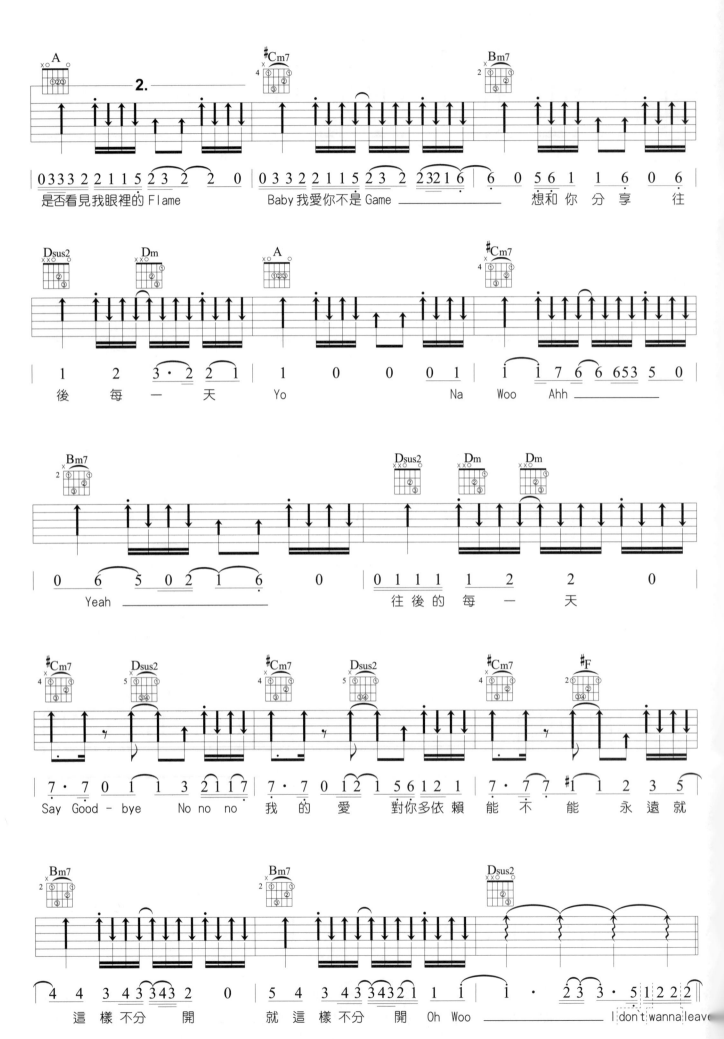

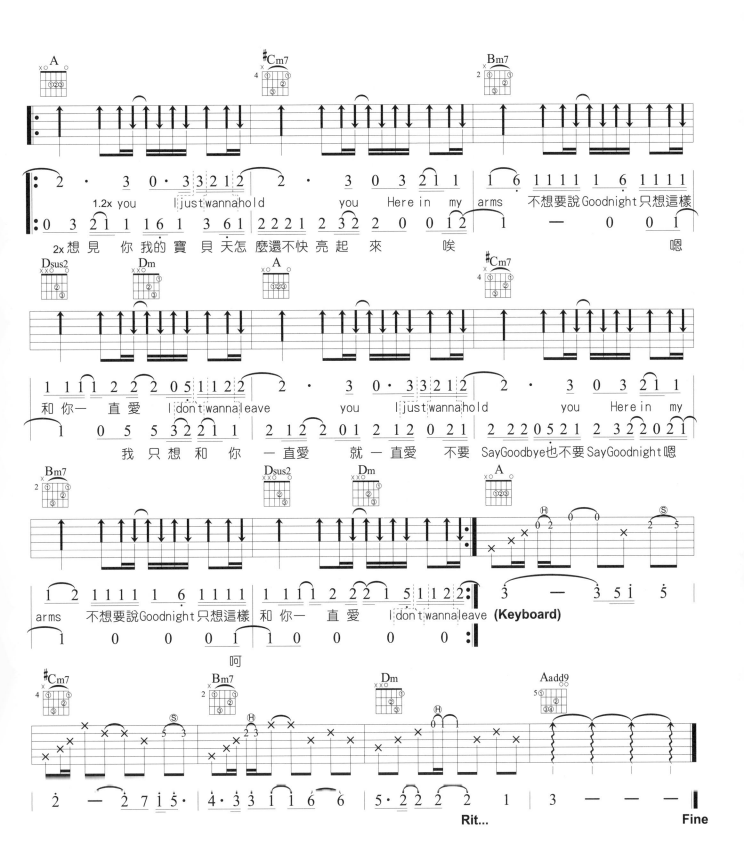

Something

三立《軍官情人》片頭曲

演唱 / 嚴爵
詞曲 / 嚴爵

Key	Play	Tempo
G	G	4/4 ♩= 75

⊕ 譜上的黑點(•)，叫做切音或斷音，都是在彈奏後快速的將音停止的技巧。

⊕ 進入副歌的打板技巧，要注意使用大拇指的側邊去擊弦，只敲擊第4、5弦，保持1、2、3弦必須發出聲音，在同一的時間點，有打板的聲音，也保留了和弦音，這也是一種打板技巧，特別是在一些演奏曲上。

goo.gl/GUaCB9

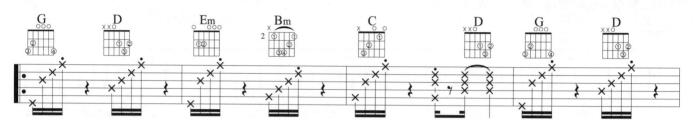

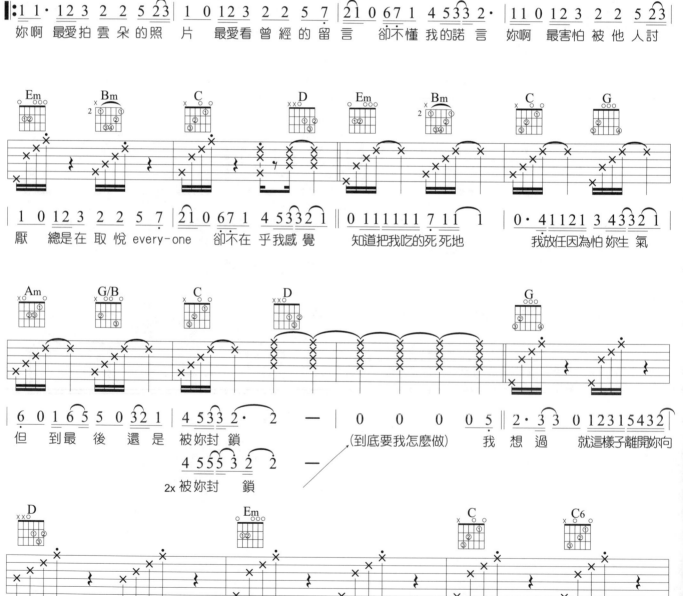

OP：相信音樂國際股份有限公司

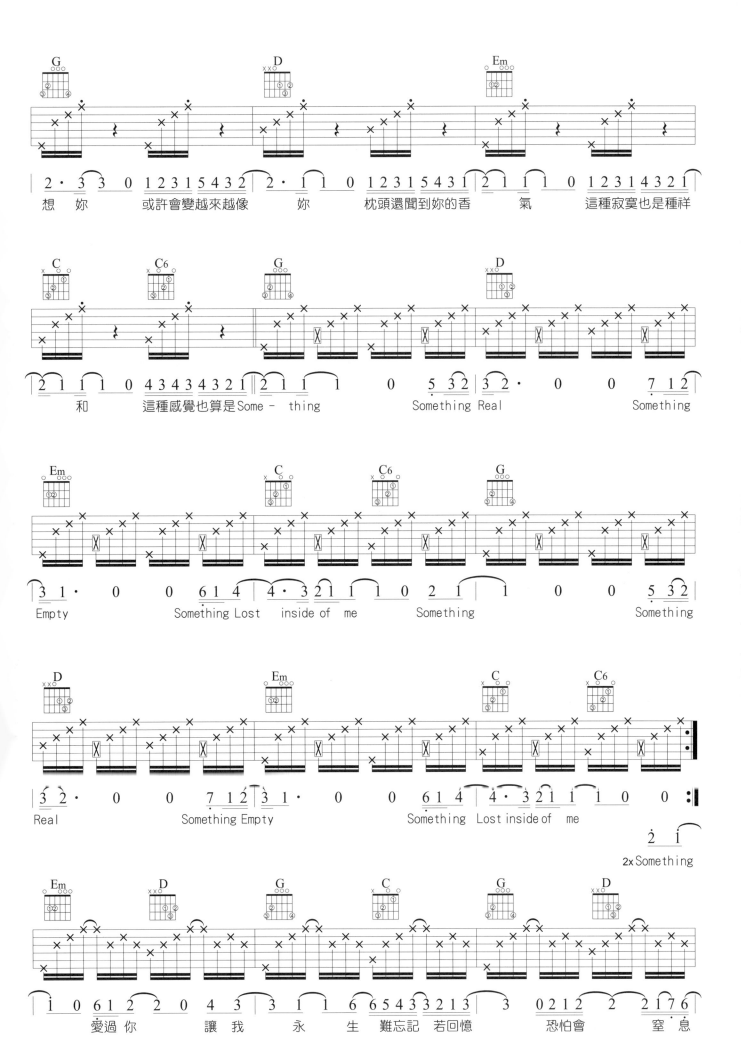

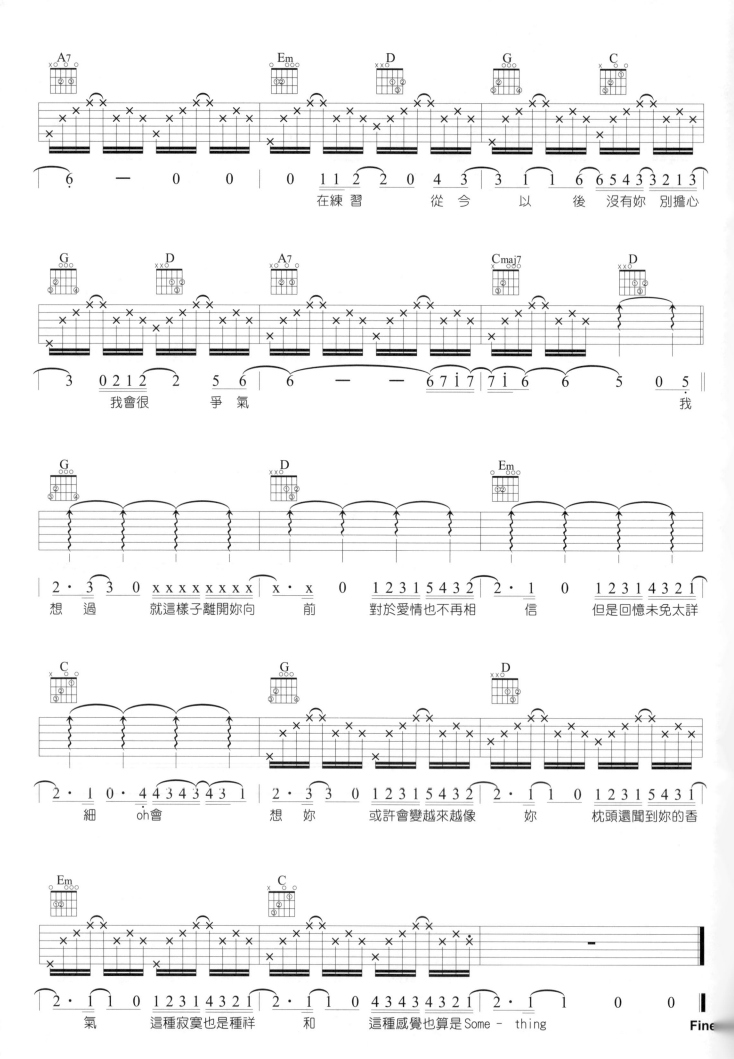

似曾

舞台劇《紅樓夢》主題曲

演唱 / 韋禮安
詞 / 林奕華
曲 / 陳建騏

Key	Play	Capo	Tempo	
E	D	2	4/4 ♩= 68	

:彈奏分析:

🎸 五級和弦本來就有半終止的感覺，加上了降九度或增五度音，更增添它強烈要往主和弦跑的和聲效果，例如A7-9→D 或Aaug.→D。

🎸 本曲用D調來彈奏，借用了D的二級和弦(Em)當開頭，Em並非本曲的調性，真正的調性還是在D大調。

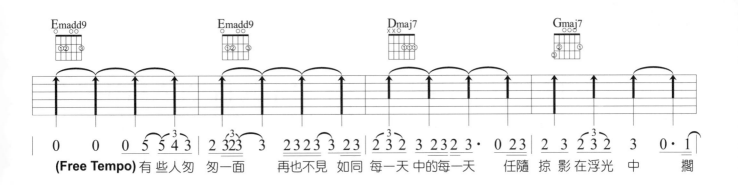

(Free Tempo) 有些人匆 匆一面 再也不見 如同 每一天 中的每一天 任隨 掠影 在浮光 中 擱

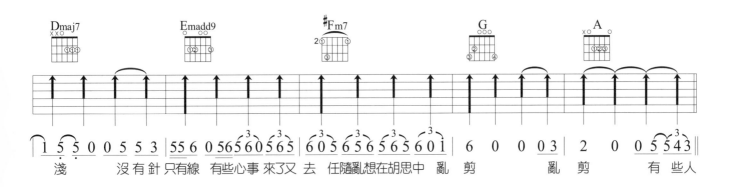

淺 沒有針 只有線 有些心事 來了又 去 任隨亂想在胡思中 亂 剪 亂 剪 有 些人

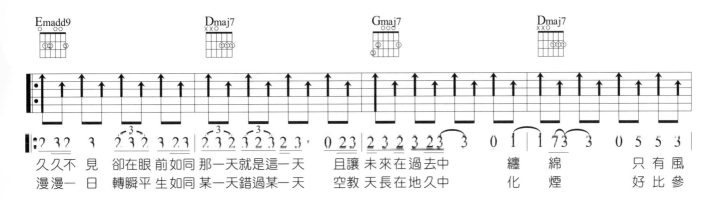

久久不 見 卻在眼 前如同 那一天 就是這一天 且讓 未來在過去中 纏 綿 只有風
漫漫一 日 轉瞬平 生如同 某一天 錯過某一天 空教 天長在地久中 化 煙 好比 參

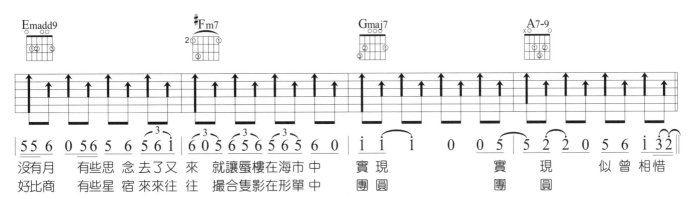

沒有月 有些思 念去了又 來 就讓蜃樓在海市 中 實現 實現 似曾 相惜
好比商 有些星 宿來來往 往 撮合隻影在形單 中 團圓 團圓

OP：Linfair Music Publishing Ltd. 福茂著作權

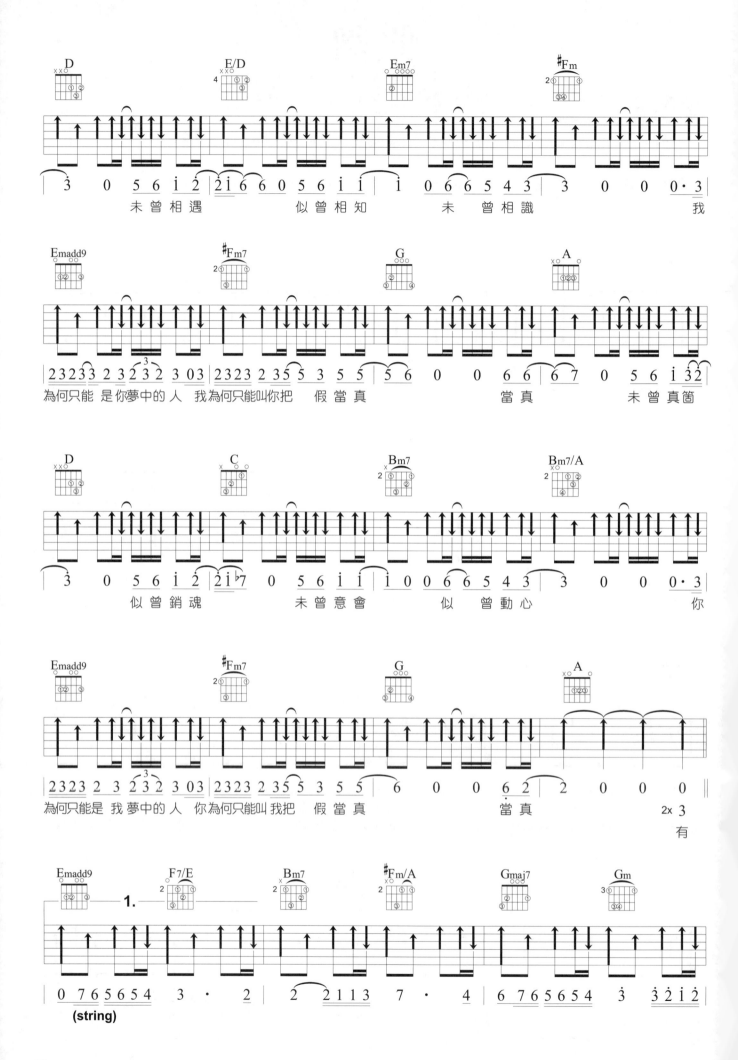

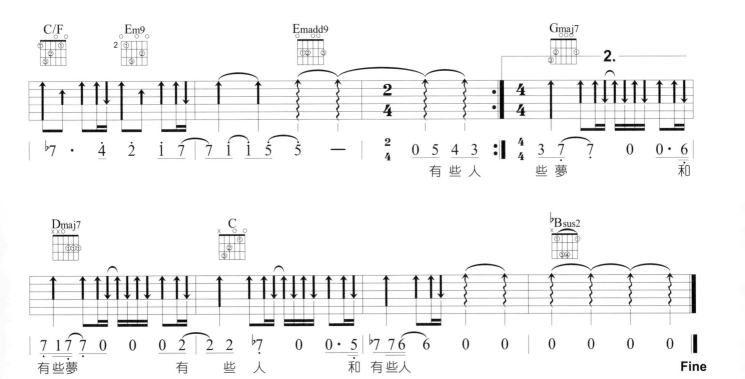

停格

電影《賭城風雲II》主題曲

演唱 / 蔡健雅
詞曲 / 蔡健雅

Key	B	Play C	Tempo	4/4 ♩= 68	Tune 各弦調降半音

:彈奏分析:

🎸 這是一首簡易彈奏的小調歌曲。大部分的編曲都是小調的順階和弦，Am→Bm7-5→C→Dm7→Em(E7)→F→G。

🎸 Bm7-5→E7→Am，這是俗稱二五一的離調編曲法，Bm7-5是Am的二級和弦，E7則是五級和弦，這種常用在流行編曲當中，例如：C→Gm7→C7→F，看出二五一的關係了嗎？

goo.gl/wOFm80

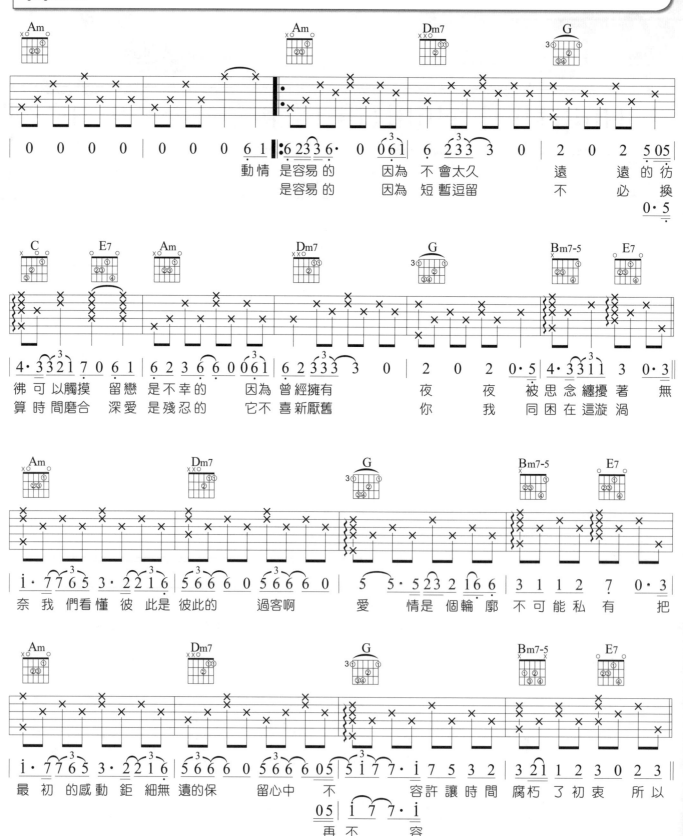

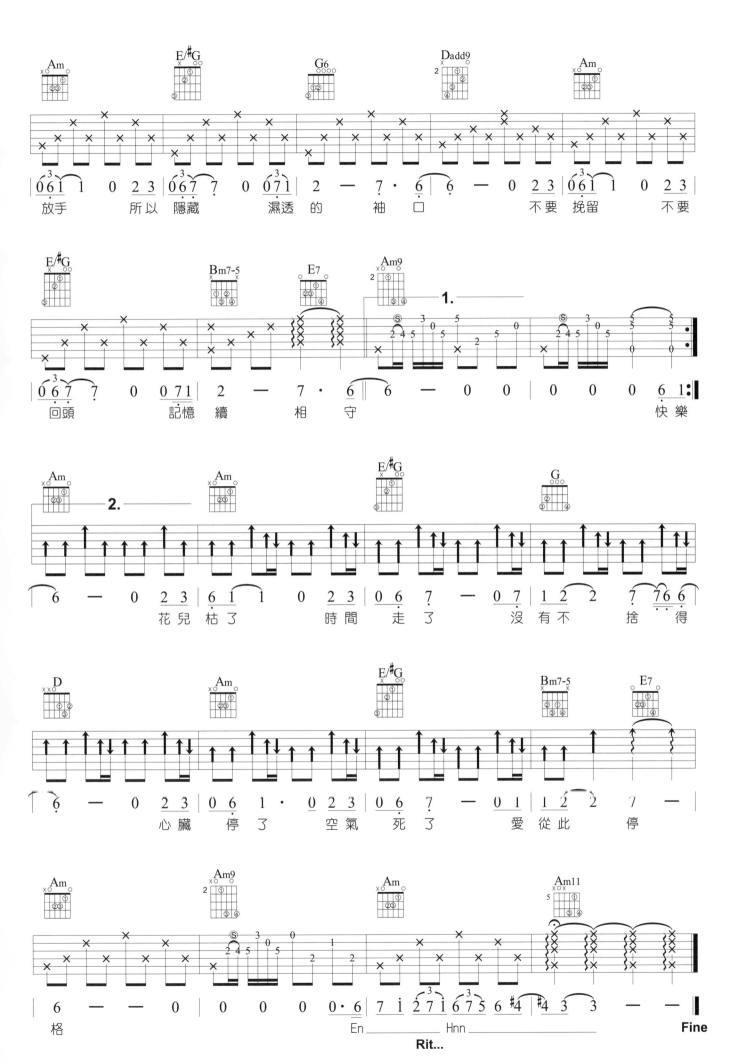

可惜

中天電視劇《何以笙蕭默》片頭曲、民視偶像劇《星座愛情-獅子女》片尾曲

演唱 / 郭靜
詞 / 艾怡良、艷薇
曲 / Victor 劉偉德、吳夢奇

Key	Play	Tempo
G	G	4/4 ♩= 55

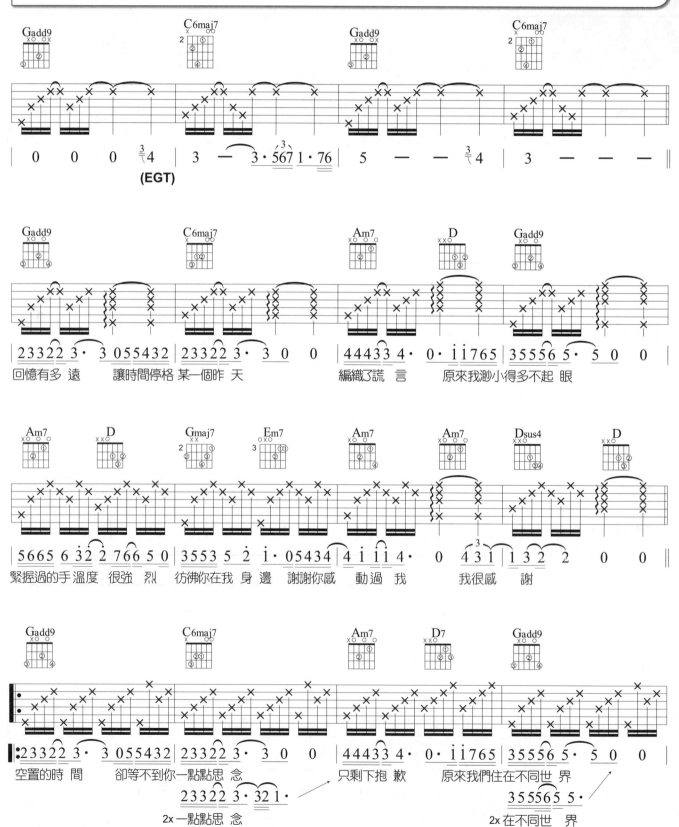

回憶有多 遠　　讓時間停格 某一個昨 天　　　編織了謊 言　　原來我渺小得多不起 眼

緊握過的手溫度 很強 烈　　彷彿你在我 身 邊　　謝謝你感 動過 我　　　我很感　謝

空置的時 間　　　卻等不到你一點點思 念　　　只剩下抱 歉　　原來我們住在不同世 界

2x 一點點思 念　　　　2x 在不同世 界

OP：Sony Music Publishing (Pte) Ltd. Taiwan Branch/SAMP(Beijing) Co.Ltd
SP：Sony Music Publishing (Pte) Ltd. Taiwan Branch

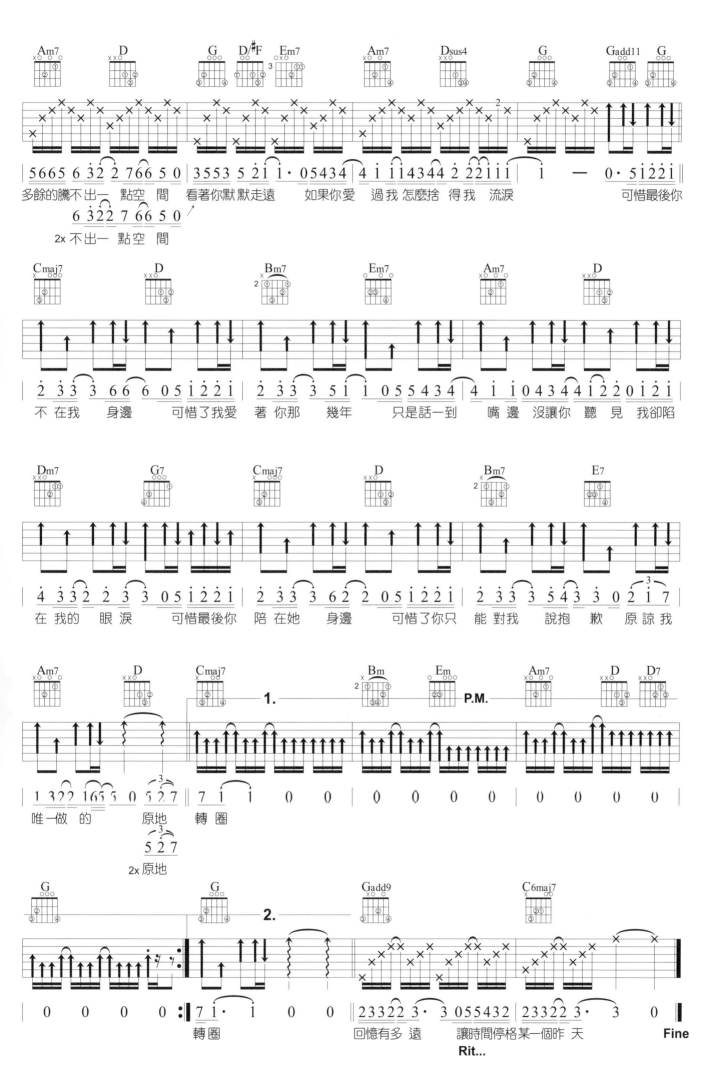

李白

演唱 / 李榮浩
詞曲 / 李榮浩

Slow soul

| C | C | 4/4 ♩ = 115 |
| Key | Play | Tempo |

- 簡單的8Beats彈唱，使用"切音"技巧來增加律動感。
- 間奏大多是16Beats的音符，雙手需要夠靈活才能彈得好喔！還有1/2半音的推弦，推太多或推得不夠，都不會好聽，這方面要多注意。

goo.gl/aLWII4

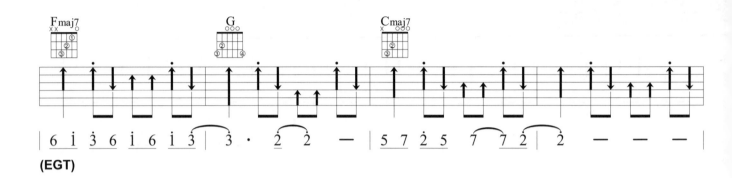

(EGT)

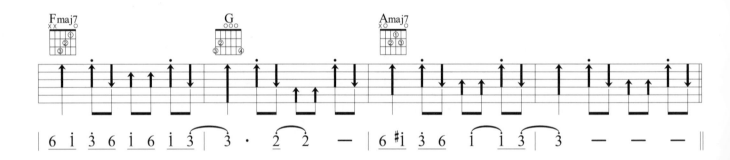

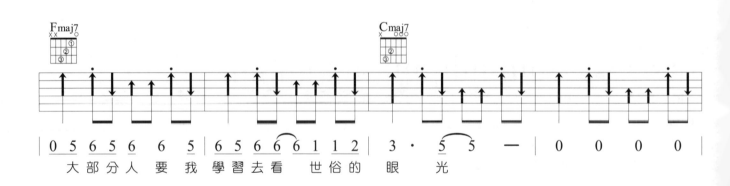

大部分人要我學習去看 世俗的 眼 光

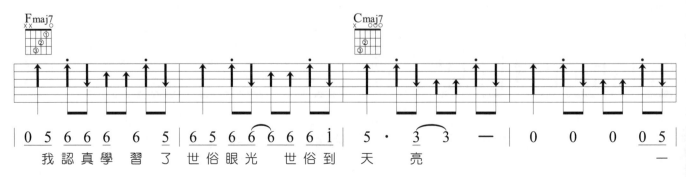

我認真學習了 世俗眼光 世俗到 天 亮

OP：Avex Taiwan Inc

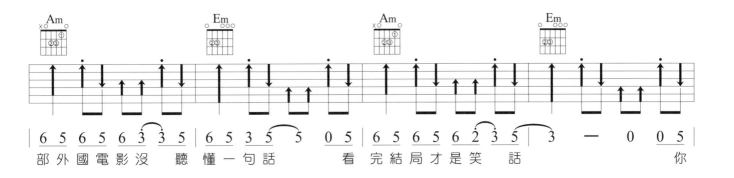

| 6 5 6 5 6 3 3 5 | 6 5 3 5 5 0 5 | 6 5 6 5 6 2 3 5 | 3 — 0 0 5 |

部外國電影沒 聽懂一句話 看完結局才是笑 話 你

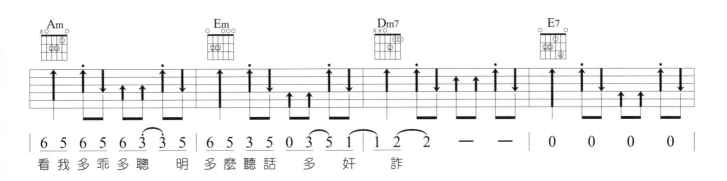

| 6 5 6 5 6 3 3 5 | 6 5 3 5 0 3 5 1 1 2 2 — — | 0 0 0 0 |

看我多乖多聰 明多麼聽話 多 奸 詐

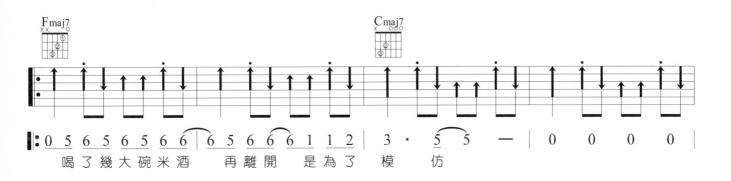

| 0 5 6 5 6 5 6 6 | 6 5 6 6 6 1 1 2 | 3 · 5 5 — | 0 0 0 0 |

喝了幾大碗米酒 再離開 是為了 模 仿

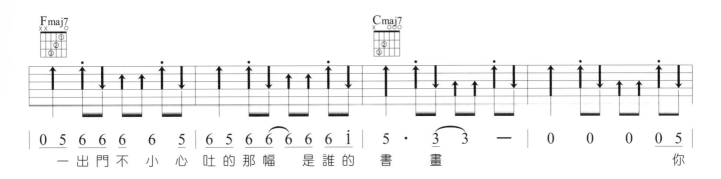

| 0 5 6 6 6 6 5 | 6 5 6 6 6 6 6 1 | 5 · 3 3 — | 0 0 0 0 5 |

一出門不小心 吐的那幅 是誰的 書 畫 你

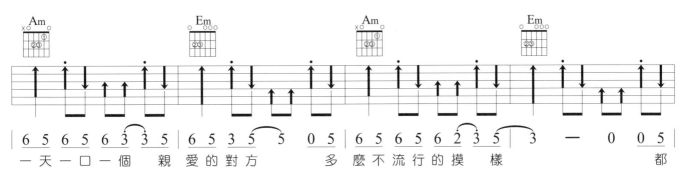

| 6 5 6 5 6 3 3 5 | 6 5 3 5 5 0 5 | 6 5 6 5 6 2 3 5 | 3 — 0 0 5 |

一天一口一個 親愛的對方 多麼不流行的摸 樣 都

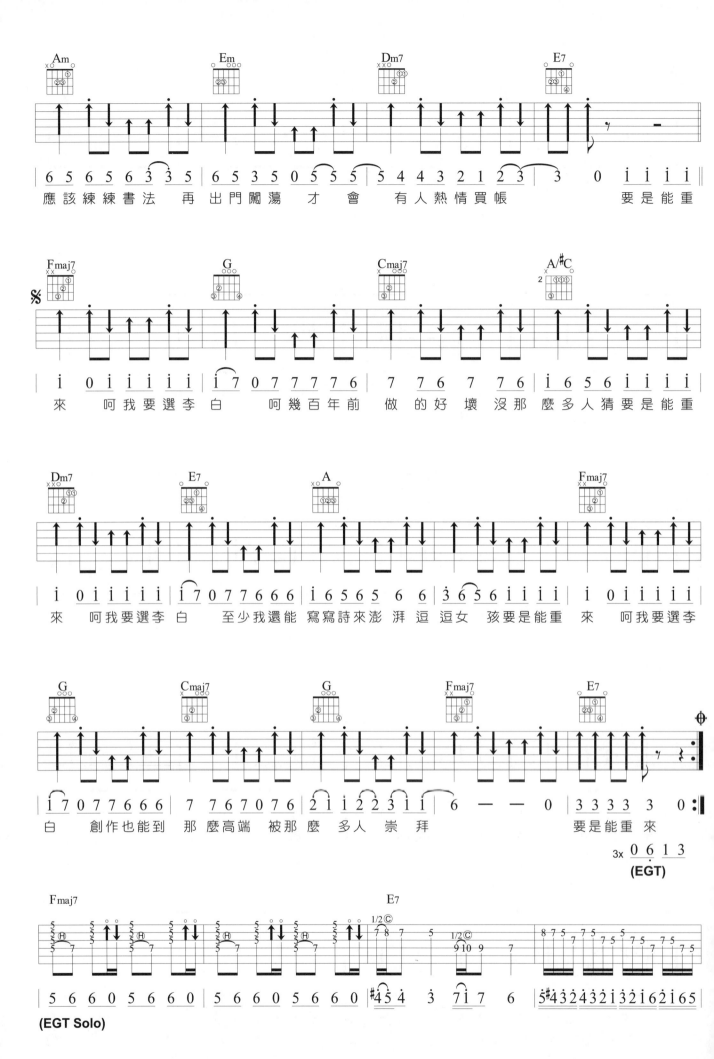

Am	Em	Dm7	E7

```
| 6 5 6 5 6 3 3 5 | 6 5 3 5 0 5 5 5 | 5 4 4 3 2 1 2 3 | 3  0  i i i i ‖
```
應該 練練 書法 再 出門 闖蕩 才 會 有人 熱情 買帳　　要是 能重

Fmaj7	G	Cmaj7	A/#C

```
| i  0 i i i i i | i 7 0 7 7 7 7 6 | 7  7 6  7  7 6 | i 6 5 6 i i i i |
```
來　呵 我要 選李 白　呵 幾百 年前　做 的好 壞 沒那 麼多 人猜 要是 能重

Dm7	E7	A	Fmaj7

```
| i  0 i i i i i | i 7 0 7 7 6 6 6 | i 6 5 6 5 5 6 6 | 3 6 5 6 i i i i | i 0 i i i i i |
```
來　呵 我要 選李 白　至少 我還 能 寫寫 詩來 澎湃 逗逗 女 孩要 是能 重　來　呵 我要 選李

G	Cmaj7	G	Fmaj7	E7

```
| i 7 0 7 7 6 6 6 | 7  7 6 7 0 7 6 | 2 1 1 2 2 3 1 1 | 6 — — 0 | 3 3 3 3 3  0 ‖
```
白　創作 也能 到 那麼 高端　被那 麼多 人 崇拜　　　　　要是 能重 來

```
                                                              3x  0 6 1 3
                                                                  (EGT)
```

Fmaj7			E7	

```
| 5 6 6 0 5 6 6 0 | 5 6 6 0 5 6 6 0 | #4 5 4  3  7 1 7  6 | 5 #4 3 2 4 3 2 1 3 2 i 6 2 i 6 5 |
```

(EGT Solo)

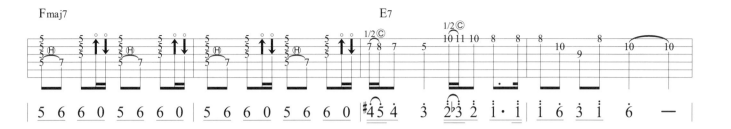

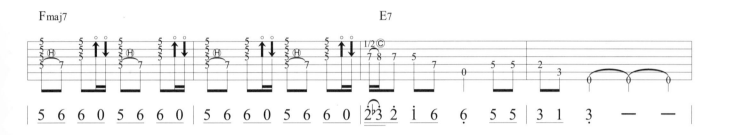

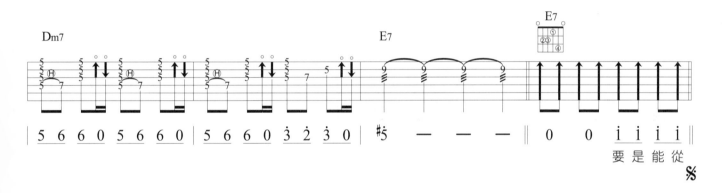

要是能從

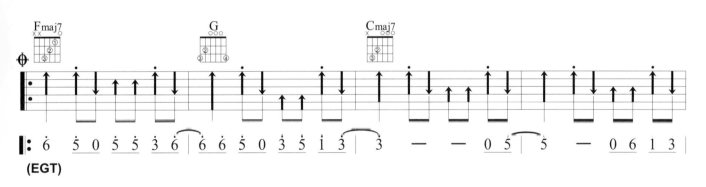

(EGT)

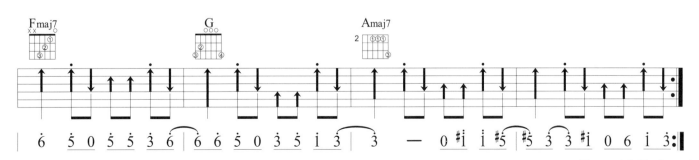

Repeat & Fade out

女孩

公視戲劇《長不大的爸爸》片頭曲

演唱 / 韋禮安
詞曲 / 韋禮安

Key D　Play D　Tempo 4/4 ♩= 123

:彈奏分析:

goo.gl/vgvSkz

● 注意C段調子由F與D轉來轉去，F調的三級(Mi)是D調的五級(Sol)，藉由這個音來轉調，和弦要彈得夠清楚，不然不好抓到唱的音。

● 間奏的Bass Solo在吉他彈奏上做了一點改編，主要就是配合原曲的氣氛。

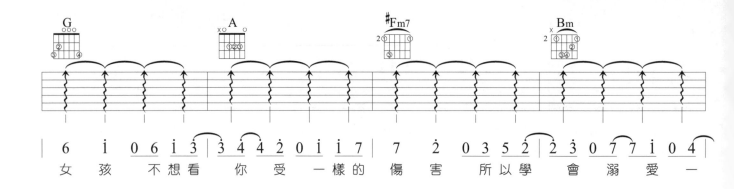

女孩　不想看你受一樣的傷害　所以學會溺愛一

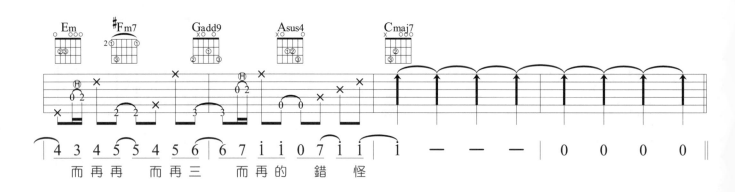

而再再　而再三　而再的　錯怪

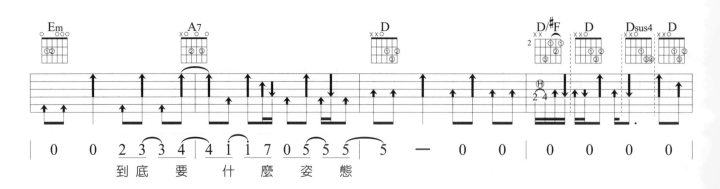

到底要　什麼姿態

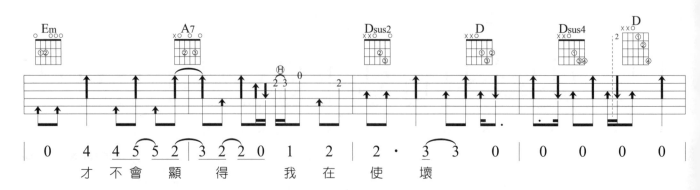

才不會顯得　我在使壞

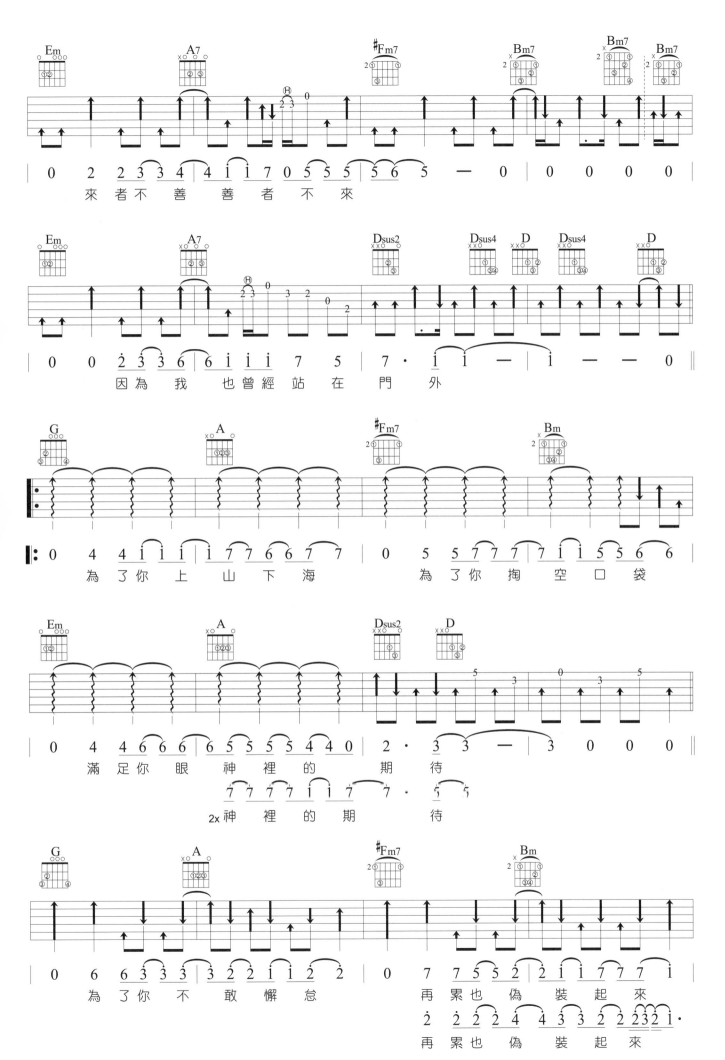

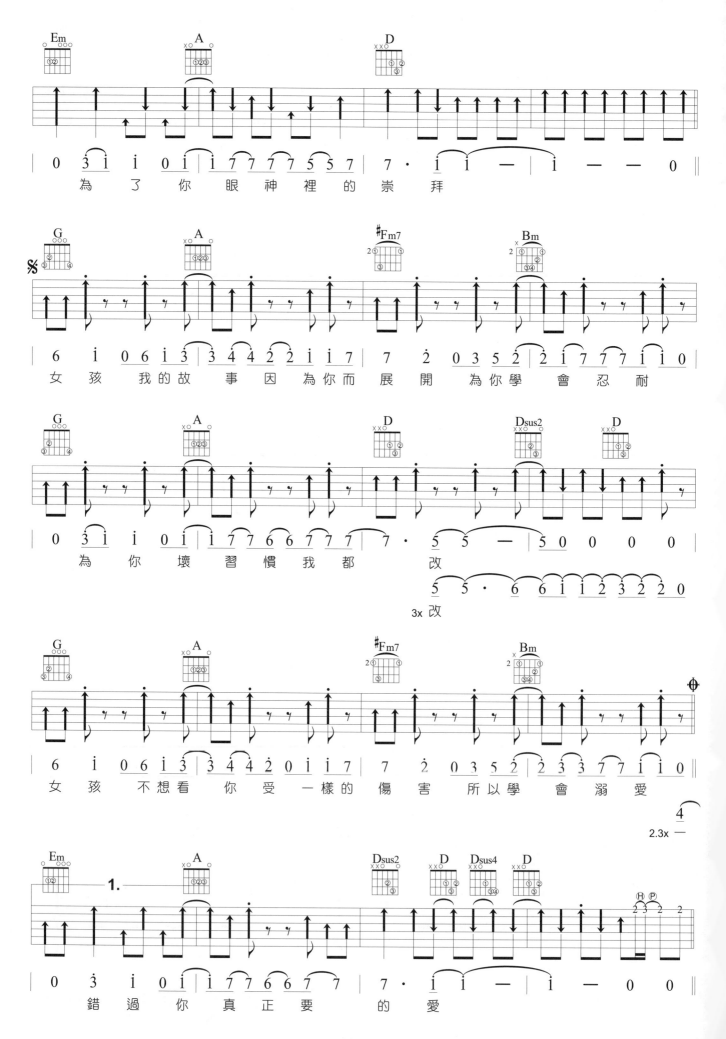

為了你眼神裡的崇拜

女孩 我的故事因為你而展開 為你學會忍耐

為你 壞習慣我都改

女孩 不想看你受一樣的傷害 所以學會溺愛

錯過你真正要的愛

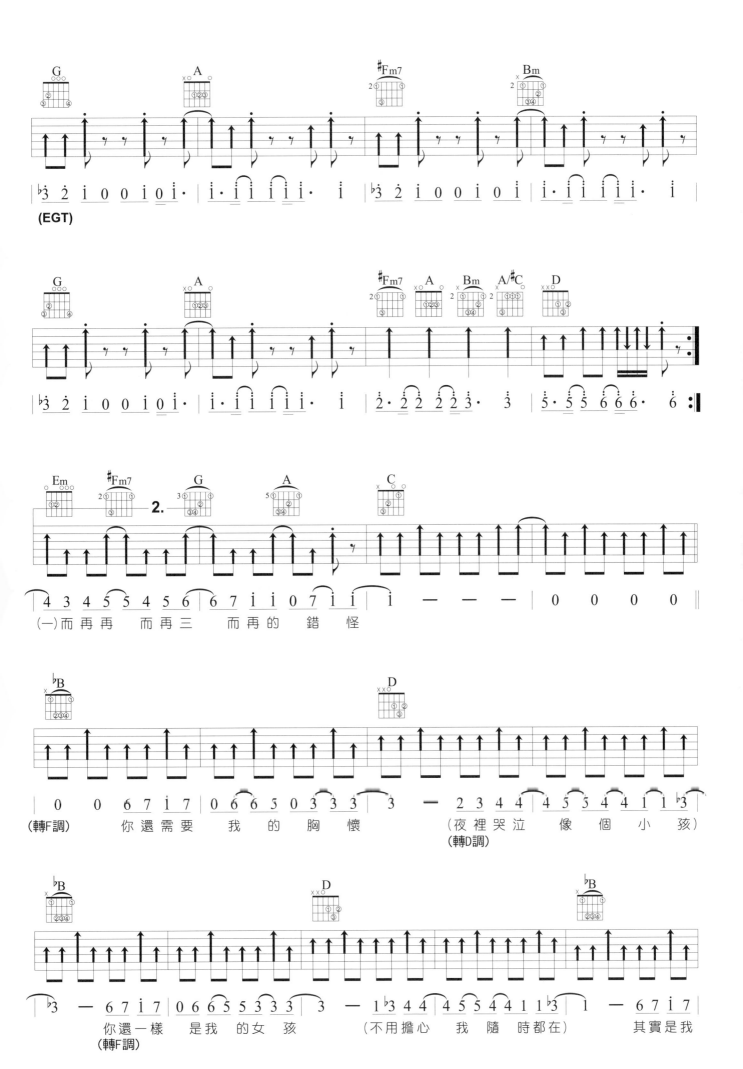

(EGT)

(一)而再再 而再三 而再的 錯怪

(轉F調) 你還需要 我 的 胸懷 (夜裡哭泣 像 個 小 孩) (轉D調)

你還一樣 是我 的 女孩 (不用擔心 我 隨 時都在) 其實是我 (轉F調)

35

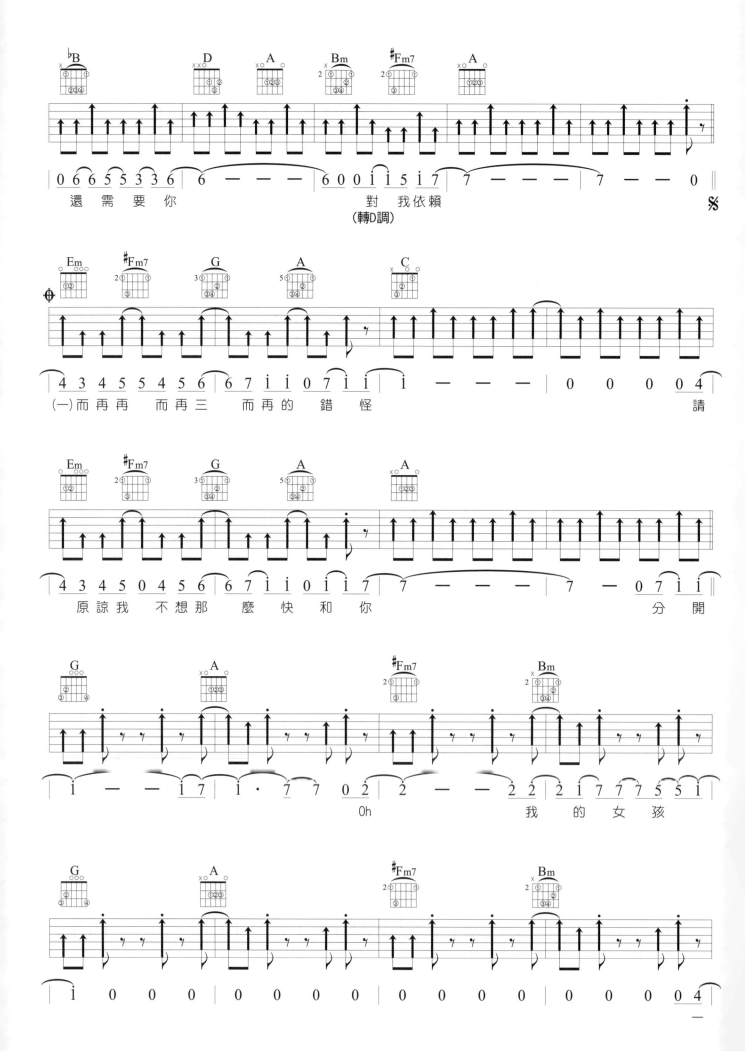

36

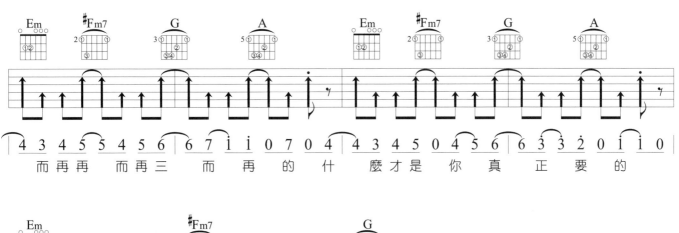

而再 再而 再三 而再 的 什 麼才是 你 真 正要 的

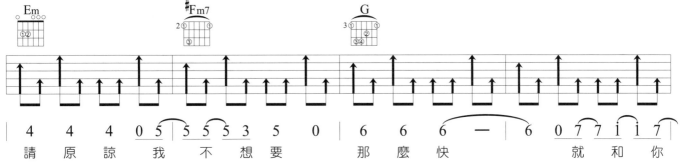

請原諒 我 不 想要 那麼 快 就和 你

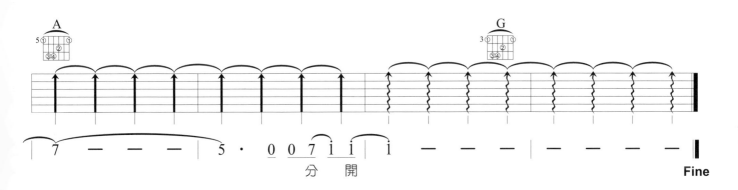

分 開

Fine

預告

偶像劇《他看她的第2眼》插曲

演唱 / 蔣卓嘉
詞 / 李玟萱
曲 / 蔣卓嘉

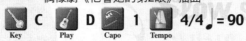

Key	Play	Capo	Tempo
C	D	1	4/4 ♩ = 90

:彈奏分析:

♦ 此曲為簡易的刷奏，這個刷法應該可以列入學吉他10大刷奏法。

♦ D調的順階三和弦請再複習一次，D→Em→F♯m→G→A→Bm→C♯dim。

goo.gl/IW8Lw8

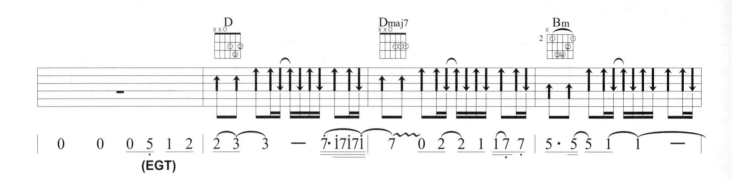

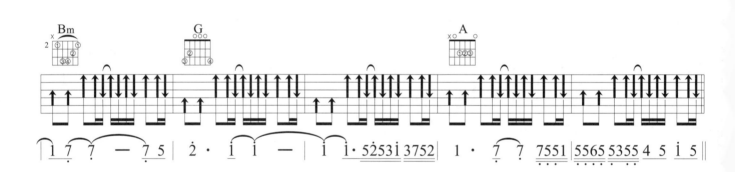

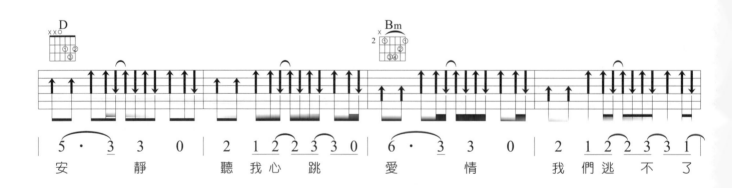

安 靜　　聽 我 心 跳　　愛 情　　我 們 逃 不 了

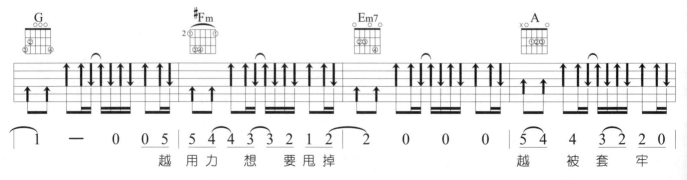

越 用 力 想　要 甩 掉　　　　　越 被 套 牢

OP：Sun Enter tainment Culture Ltd

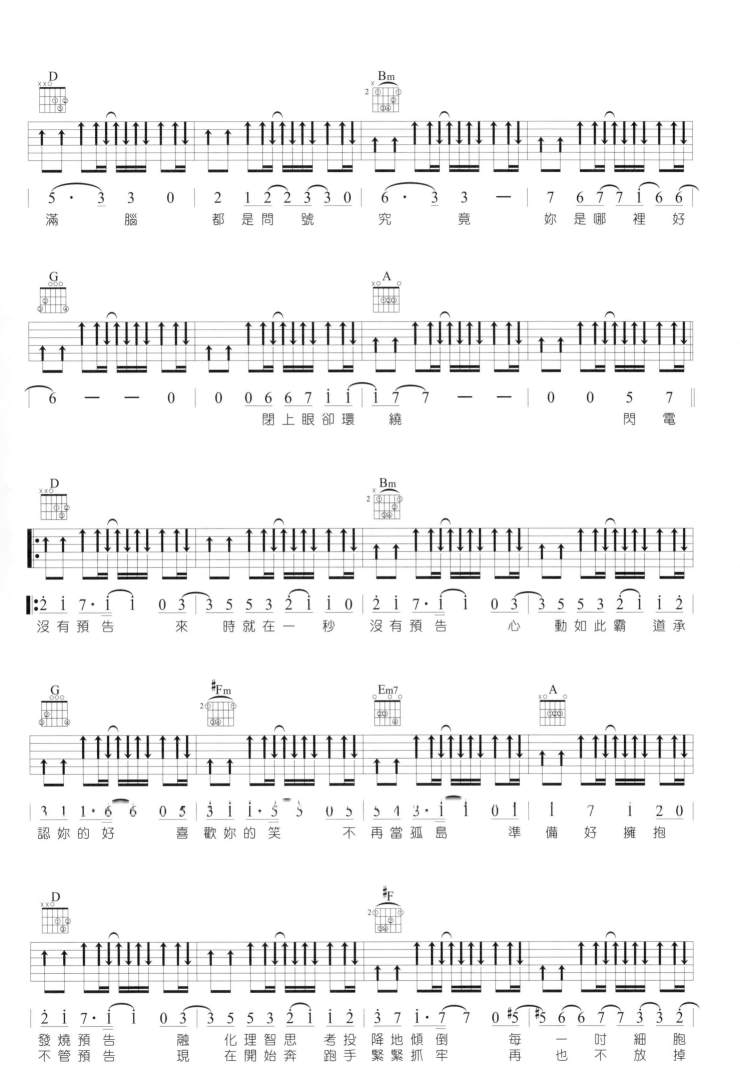

39

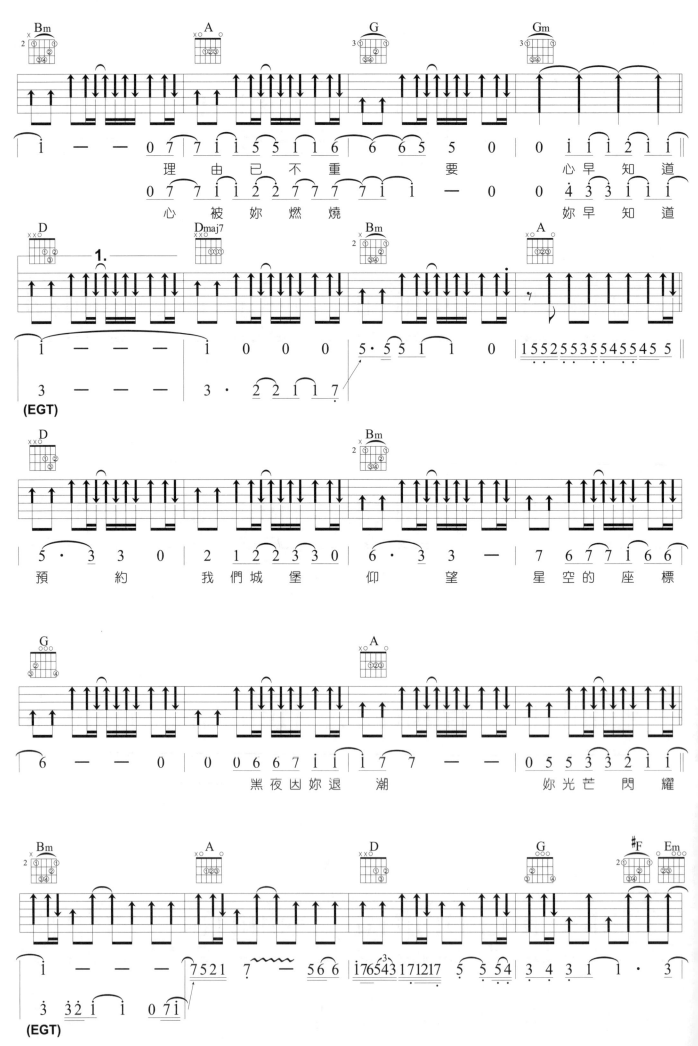

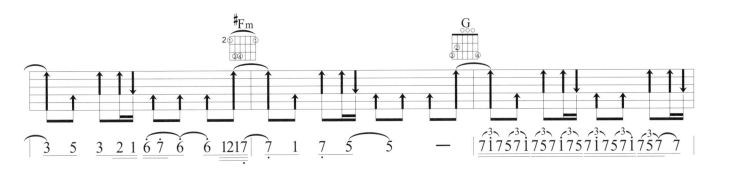

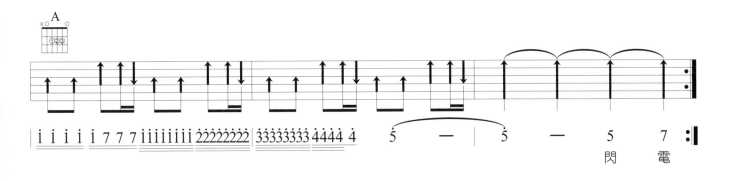

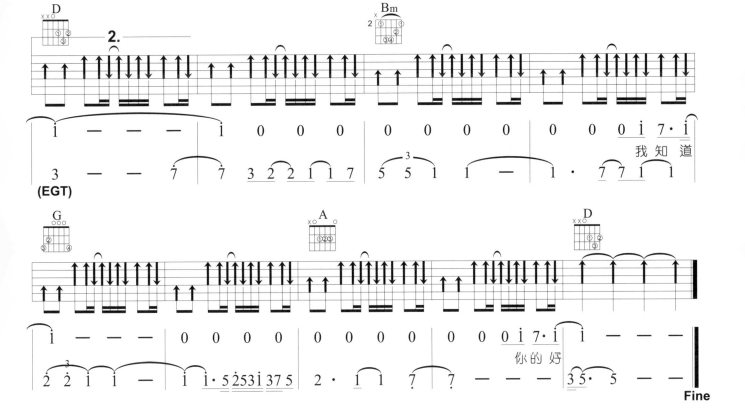

不睡

演唱 / AMIT
詞 / 陳仨
曲 / 陳珊妮

Key	Play	Capo	Tempo
D	C	2	4/4 ♩ = 110

彈奏分析:

- 原曲使用了很重的空間效果來營造歌曲氣氛,單以吉他伴奏如果覺得太空洞,就可以多補一些指法,來填滿空拍的地方。

- 副歌處原曲加進了電吉他的搖滾音色,如果你不想彈得那麼複雜,那麼就彈奏該小節的第一個和弦即可。

goo.gl/c8Lc6T

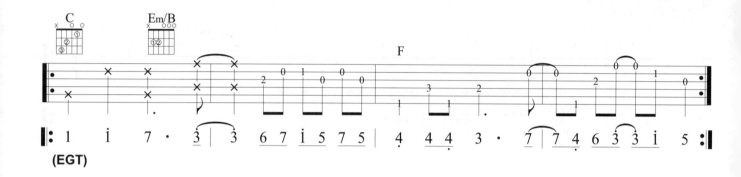

(EGT)

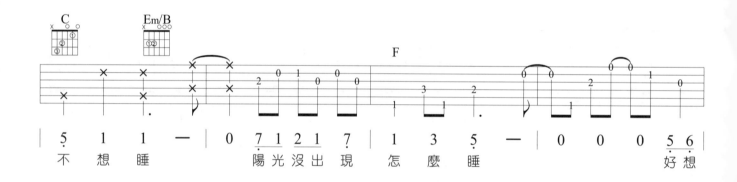

不 想 睡　陽光沒出現 怎麼睡　好 想

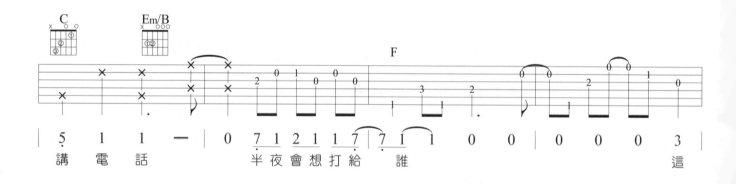

講 電 話　半夜會想打給 誰　這

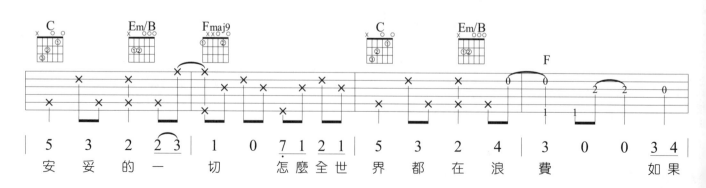

安 妥 的 一 切　怎麼全世 界 都 在 浪 費　如果

OP:爆爆音樂有限公司
Universal Ms Publ Ltd.Taiwan
SP:Sony Music Publishing (Pte) Ltd. Taiwan Branch

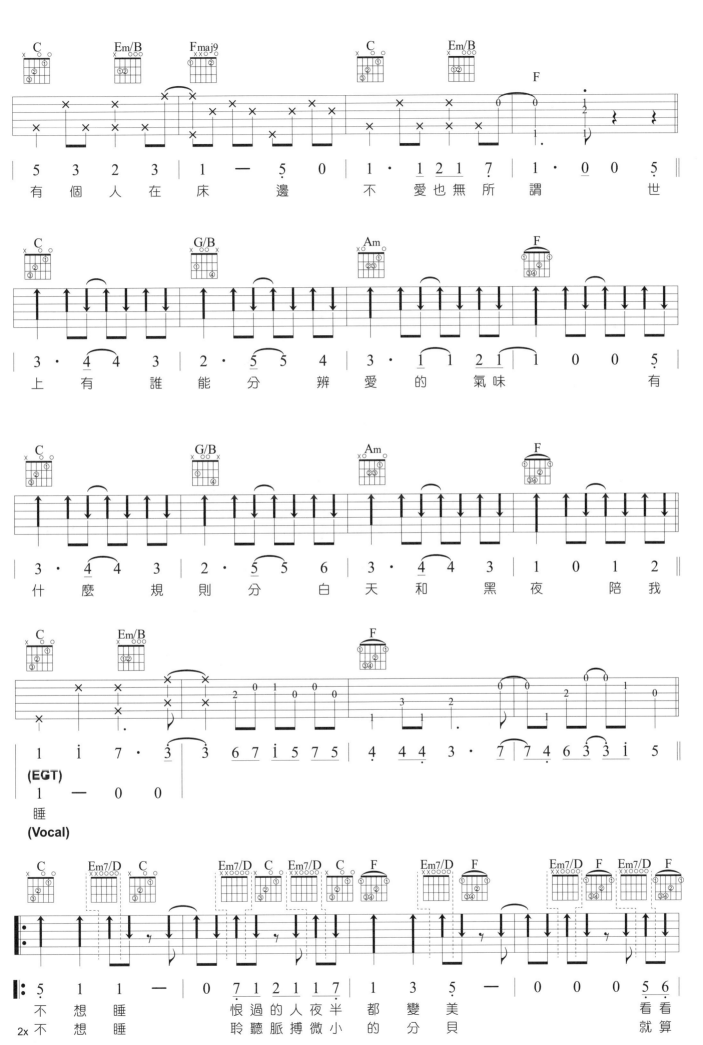

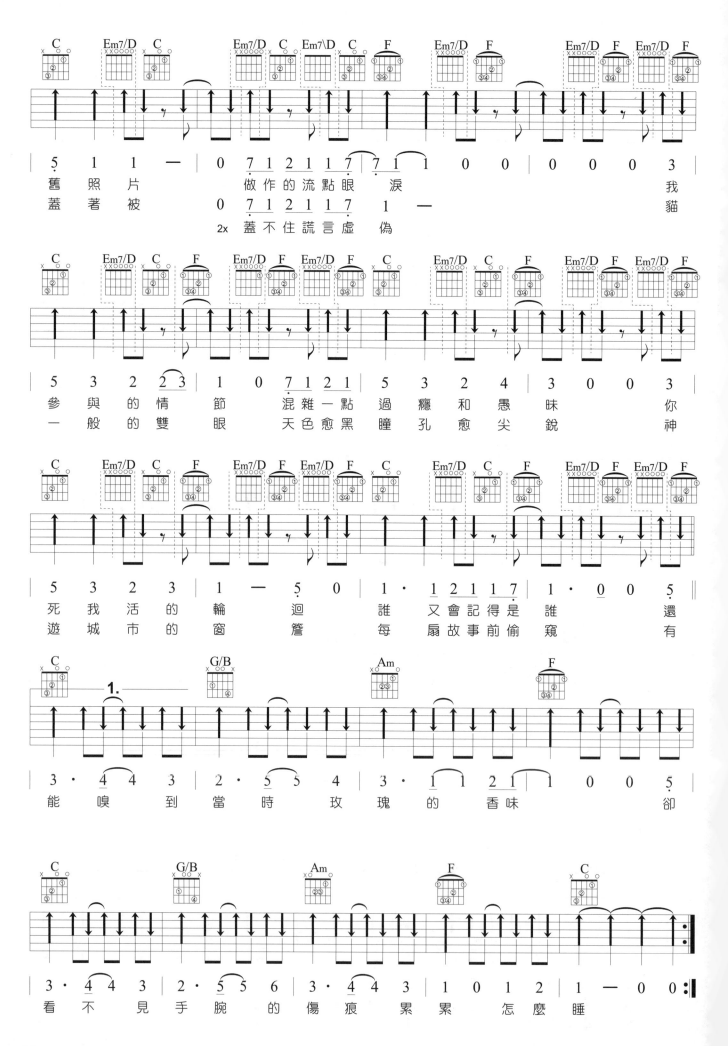

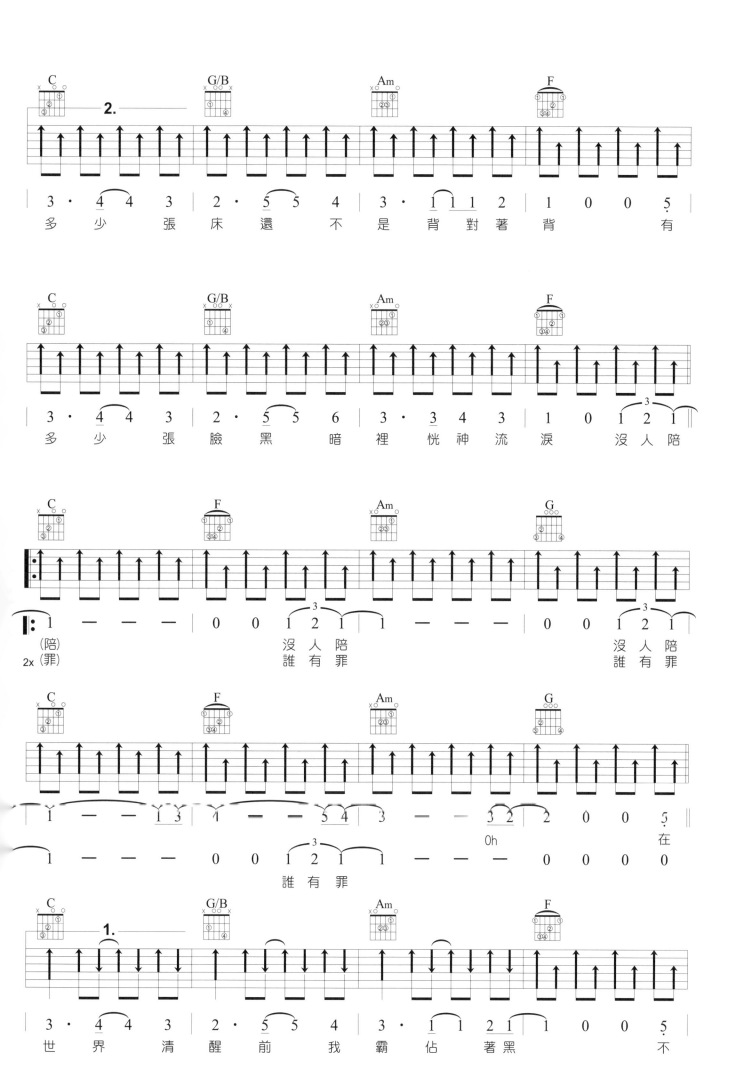

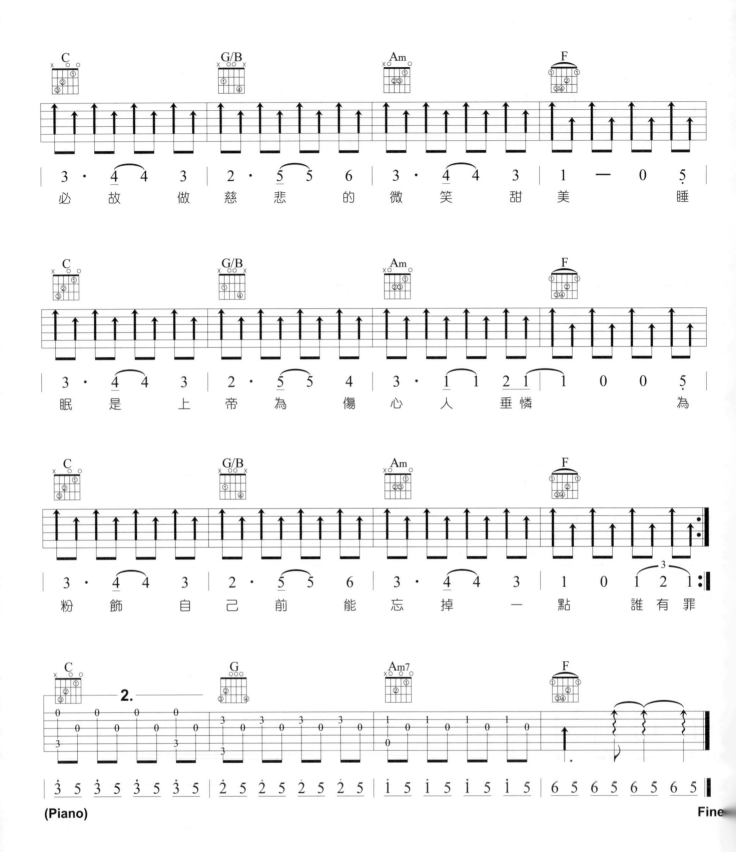

C	G/B	Am	F
3 · 4 4 3	2 · 5 5 6	3 · 4 4 3	1 — 0 5̣
必 故 做 慈	悲 的 微	笑 甜 美	睡

C	G/B	Am	F
3 · 4 4 3	2 · 5 5 4	3 · 1 2 1	1 0 0 5̣
眠 是 上 帝	為 傷 心	人 垂 憐	為

C	G/B	Am	F
3 · 4 4 3	2 · 5 5 6	3 · 4 4 3	1 0 1 2 1
粉 飾 自 己	前 能 忘	掉 一 點	誰 有 罪

C **2.**	G	Am7	F
3̇ 5 3̇ 5 3̇ 5 3̇ 5	2̇ 5 2̇ 5 2̇ 5 2̇ 5	1̇ 5 1̇ 5 1̇ 5 1̇ 5	6 5 6 5 6 5 6 5

(Piano) Fine

徘徊

偶像劇 《星座愛情》雙魚女片尾曲

演唱 / 曾靜玟
詞 / 曾靜玟
曲 / 蕭煌奇

Key **G**　Play **G**　Tempo 4/4 ♩ = 69

:彈奏分析:

goo.gl/8IdBWl

🎸 主歌中，分解和弦可以使用Pick以一上一下的交替方式去彈奏指法的部分，可以得到比較結實的音色。

🎸 大部分流行歌曲，為了加深對歌曲的記憶點，最常用的方式就是一直反覆唱副歌或曲中的某一句歌詞，還有一種就如同本曲，將副歌轉調，增加對歌曲的記憶。

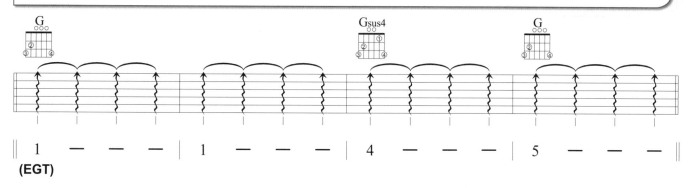

(EGT)

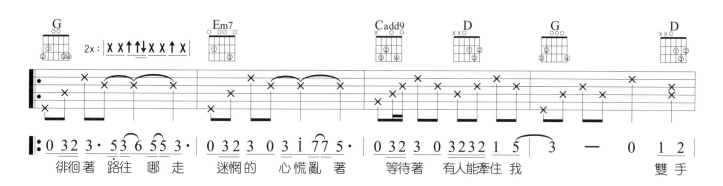

| 0 3 2 3 · 5 3 6 5 5 3 · | 0 3 2 3 0 3 1 7 7 5 · | 0 3 2 3 0 3 2 3 2 1 5 | 3 — 0 1 2 |

徘徊著 路往 哪 走　迷惘的 心慌亂 著　等待著 有人能牽住 我　　雙手

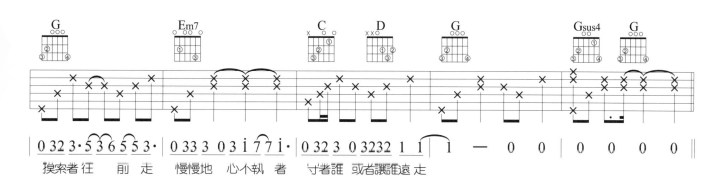

| 0 3 2 3 · 5 3 6 5 5 3 · | 0 3 3 3 0 3 1 7 7 1 · | 0 3 2 3 0 3 2 3 2 1 1 | 1 — 0 0 0 0 0 0 |

摸索著往 前 走　慢慢地 心不執 著　守著誰 或者讓誰遠 走

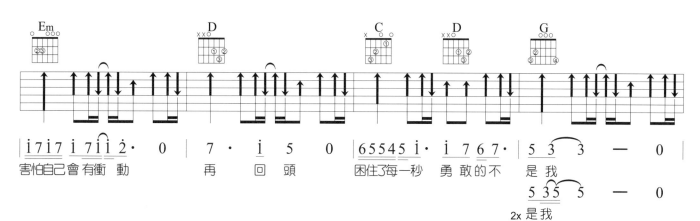

| 1 7 1 7 1 7 1 1 2 · 0 | 7 · 1 5 0 | 6 5 5 4 5 1 · 1 7 6 7 · | 5 3 3 — 0 |

害怕自己會有衝 動　　再 回 頭　　困住了每一秒 勇 敢的不 是 我

5 3 5 5 — 0

2x 是我

OP：Linfair Music Publishing Ltd. 福茂著作權
WARNER/CHAPPELL MUSIC TAIWAN LTD

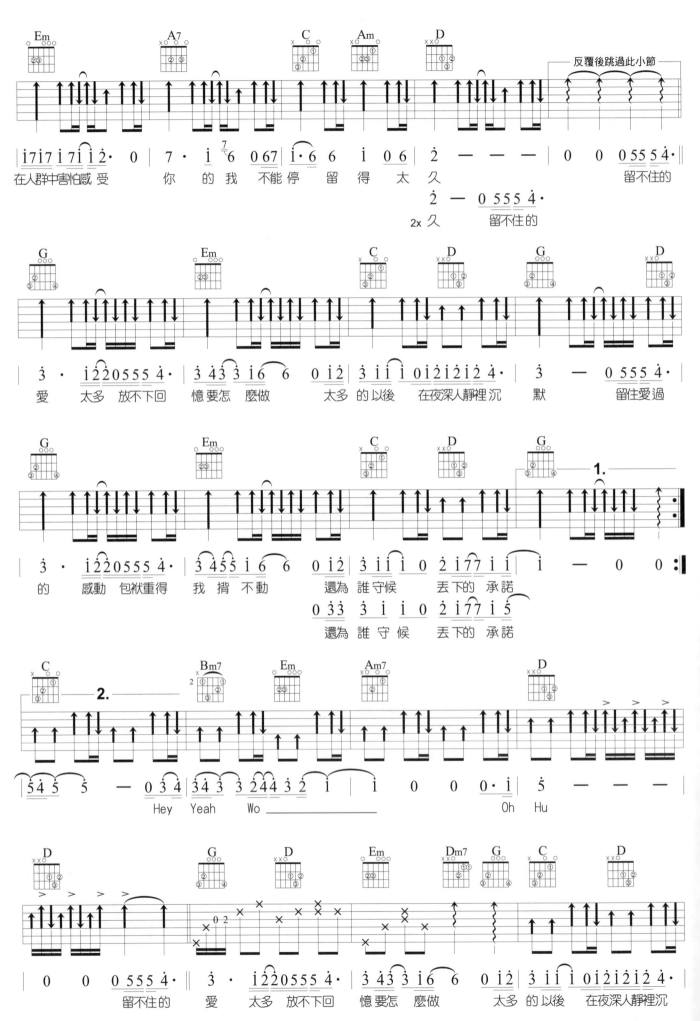

48

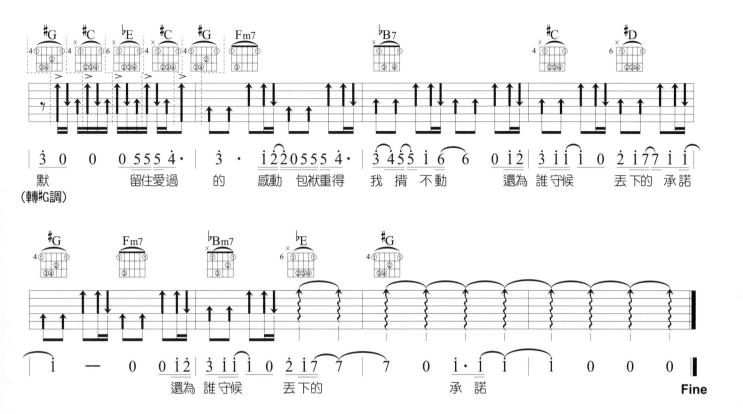

默 　　　留住愛過 的 　感動 包袱重得 我 揹 不動 　　還為 誰 守候 　　丟下的 承諾

(轉#G調)

　　　　　還為 誰 守候 　　丟下的 　　　　　承 諾

Fine

面具

演唱 / 曹格
詞 / 何啟弘
曲 / 曹格

Key F　Play D　Capo 3　Tempo 4/4 ♩ = 98

:彈奏分析:

goo.gl/dvwDeC

● 原曲入歌後的鋼琴伴奏，我將它重新改編成吉他的指法，彈起來比較不會太空，因為鋼琴有延音踏板可以踩，吉他沒有，所以多彈幾個音也會比較好唱。

● 整首歌屬於比較有感情的歌，也可以整首都用指法來伴奏，記住彈奏類似的歌曲時，add9和弦、maj7和弦多用就對了。

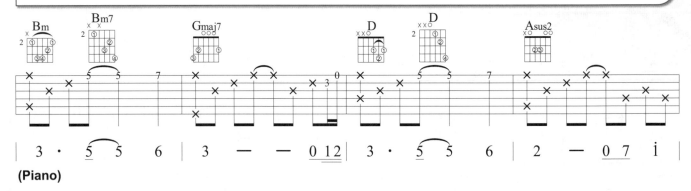

(Piano)

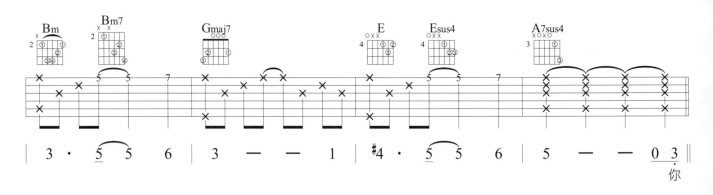

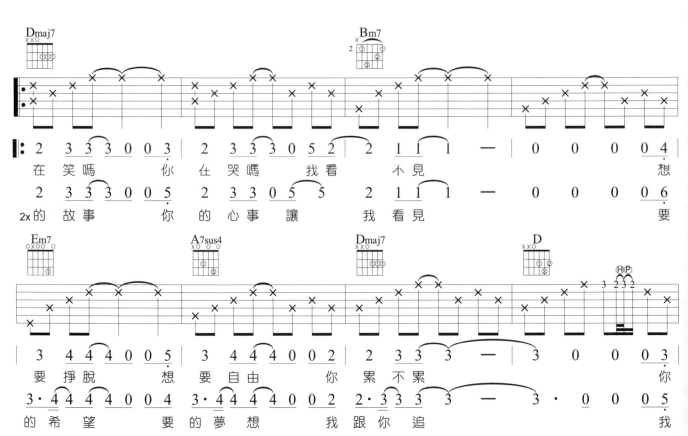

OP：就是音樂國際有限公司
UNIVERSAL MUSIC PUBLISHING LTD
SP：Rock Music Publishing Co., Ltd.

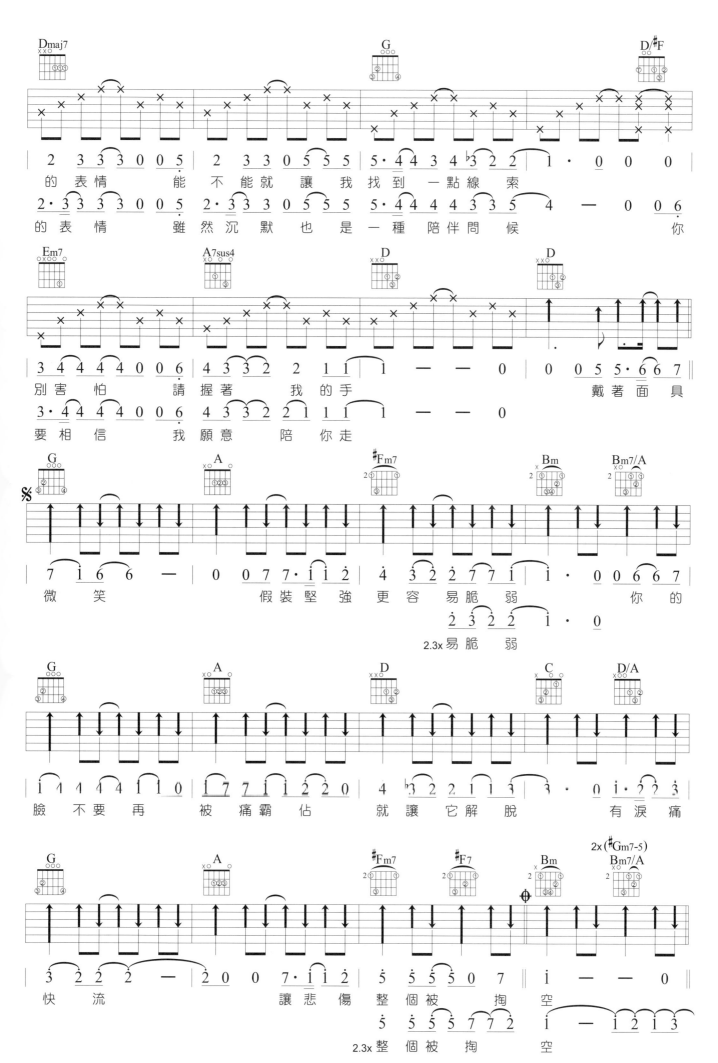

51

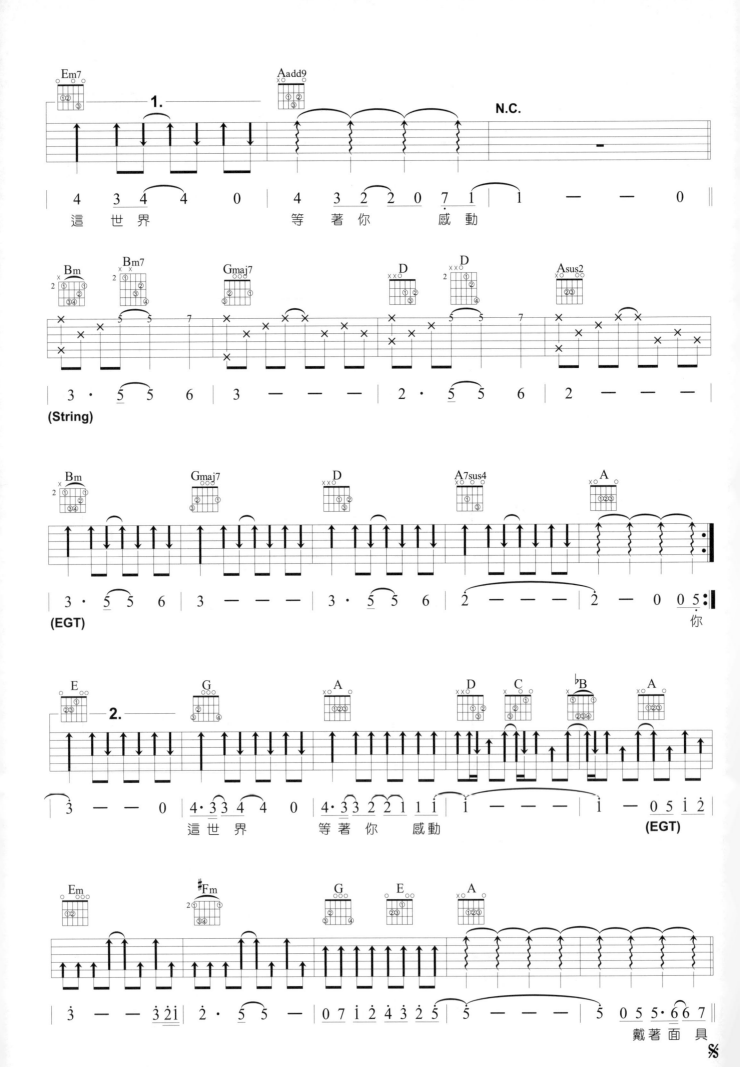

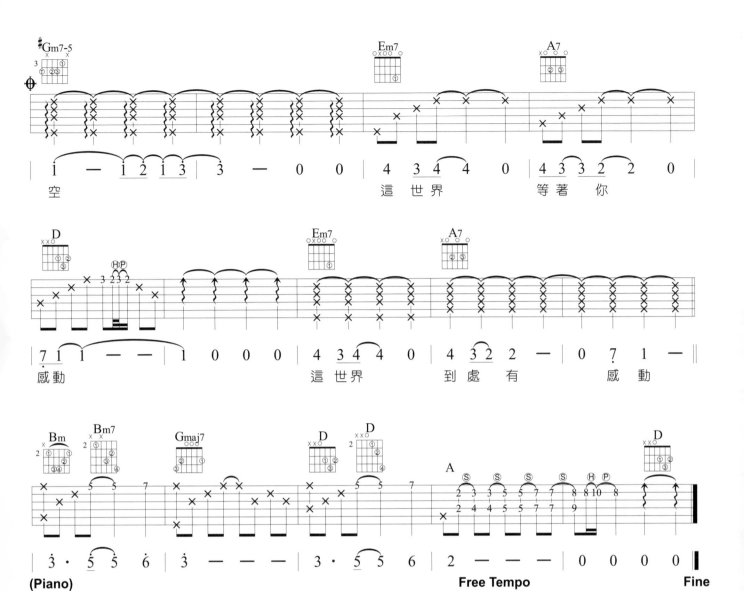

底線

偶像劇《愛上哥們》片尾曲

演唱 / 溫嵐
詞 / 王雅君
曲 / 安培小時伊

Key: D　Play: D　Tempo: 4/4 ♩ = 60

:彈奏分析:

goo.gl/lMfQMy

- 16Beats的指法，你可以練習用Pick彈奏看看，下下下上 上下上下 下下下上 上下上下，這個動作試試看。
- m7-5和弦，俗稱為半減和弦，組成音分別為，一、降三、降五、降七，跟減七和弦比起來，在第七度音上少降半音，所以就叫它為半減和弦。

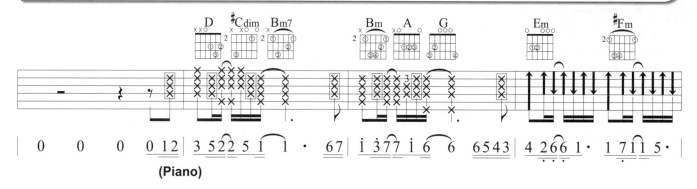

(Piano)

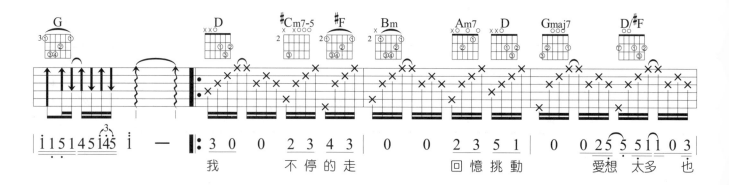

我　　不停的走　　　回憶挑動　　愛想 太多 也

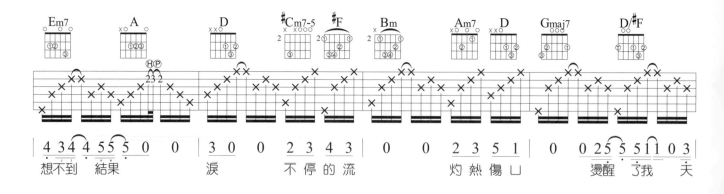

想不到 結果　　　淚　　不停的流　　　灼熱 傷口　　燙醒 了我 天

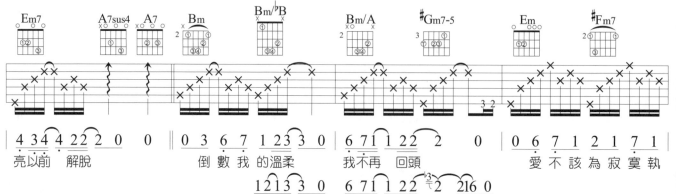

亮以前 解脫　　　倒數 我 的溫柔　　我不再 回頭　　　愛 不該 為寂寞執

2x 的溫 柔　　我不再 回頭

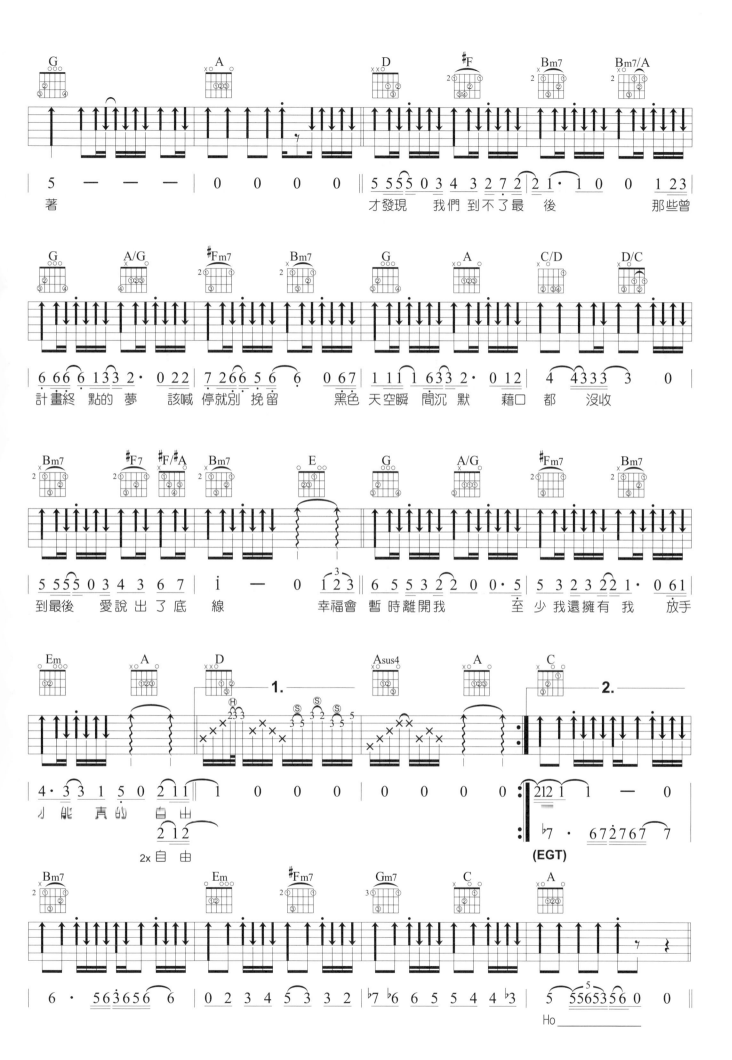

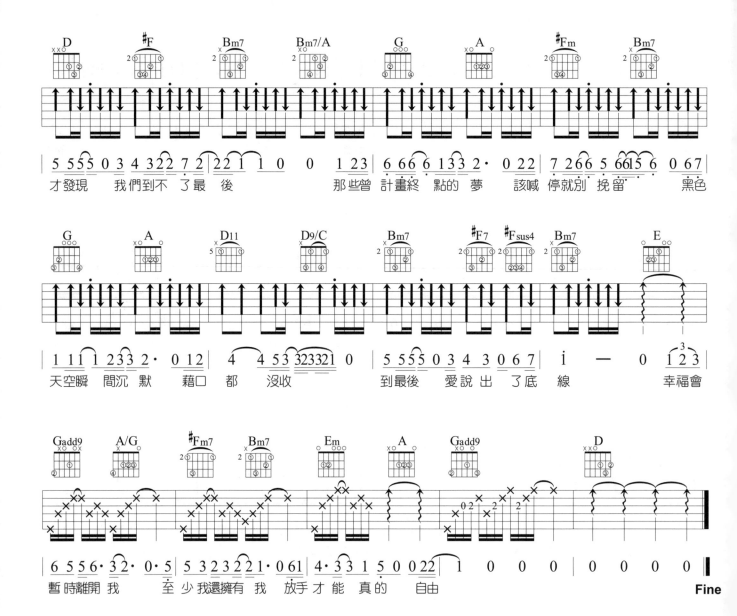

| D | #F | Bm7 | Bm7/A | G | A | #Fm | Bm7 |

5 5 5 5 0 3 4 3 2 2 7 2 | 2 2 1 1 0 0 0 1 2 3 | 6 6 6 6 1 3 3 2 · 0 2 2 | 7 2 6 6 5 6 6 1 5 6 0 6 7 |
才發現 我們到不 了最 後 那些曾 計畫終 點的夢 該喊 停就別 挽留 黑色

| G | A | D11 | D9/C | Bm7 | #F7 | #Fsus4 | Bm7 | E |

1 1 1 1 2 3 3 2 · 0 1 2 | 4 4 5 3 3 2 3 2 3 2 1 0 | 5 5 5 5 0 3 4 3 0 6 7 | i — 0 1 2 3 |
天空瞬 間沉 默 藉口 都 沒收 到最後 愛說出 了底 線 幸福會

| Gadd9 | A/G | #Fm7 | Bm7 | Em | A | Gadd9 | D |

6 5 5 6 · 3 2 · 0 · 5 | 5 3 2 3 2 2 1 · 0 6 1 | 4 · 3 3 1 5 0 0 2 2 | 1 0 0 0 | 0 0 0 0 ‖
暫時離開我 至少我還擁有 我 放手才能 真的 自由 **Fine**

56

不搭

演唱 / 李榮浩
詞曲 / 李榮浩

韓劇《奇皇后》片尾曲、韓劇《戀愛的發現》片頭曲、韓劇《命中註定我愛你》片尾曲

Key	Play	Capo	Tempo	
E♭	D	1	4/4 ♩ = 60	

:彈奏分析:

goo.gl/XdZPDG

♫ 簡易的8Beats歌曲，記住多用"七和弦"就對了，可以讓歌曲更有質感一些。

♫ F#m7和弦在彈奏指法時，和弦按法可以省去沒有彈到的音，那麼按起來就會變得比較簡單；但是當你要彈奏刷奏時，就必須按回標準按法，不然容易有怪音出現。

還沒明 白 怎麼最自在　怎麼 樣算失態 是不是穿錯了鞋 帶　　幾年下 來 都沒有名牌　沒 好

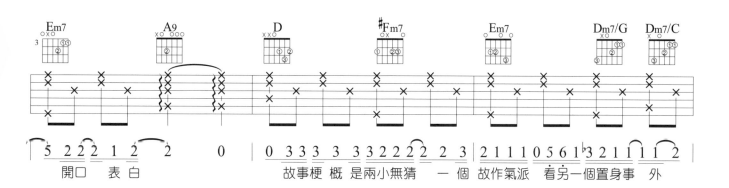

開口　表 白　　　故事梗 概 是兩小無猜 一 個 故作氣派 看另一個置身事 外

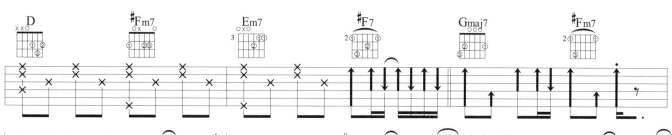

走也分 開 會顯得見外　朋友一 起用手機自拍 也 躲 後幾 排 他 們說的失敗 叫苦苦等待　　破

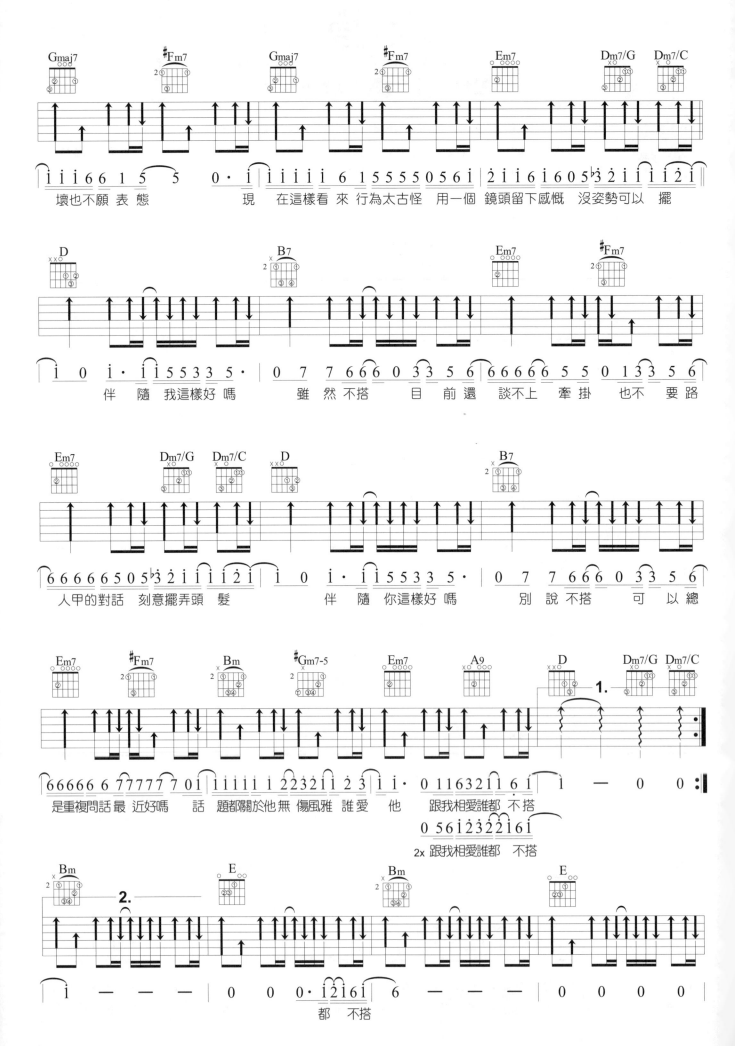

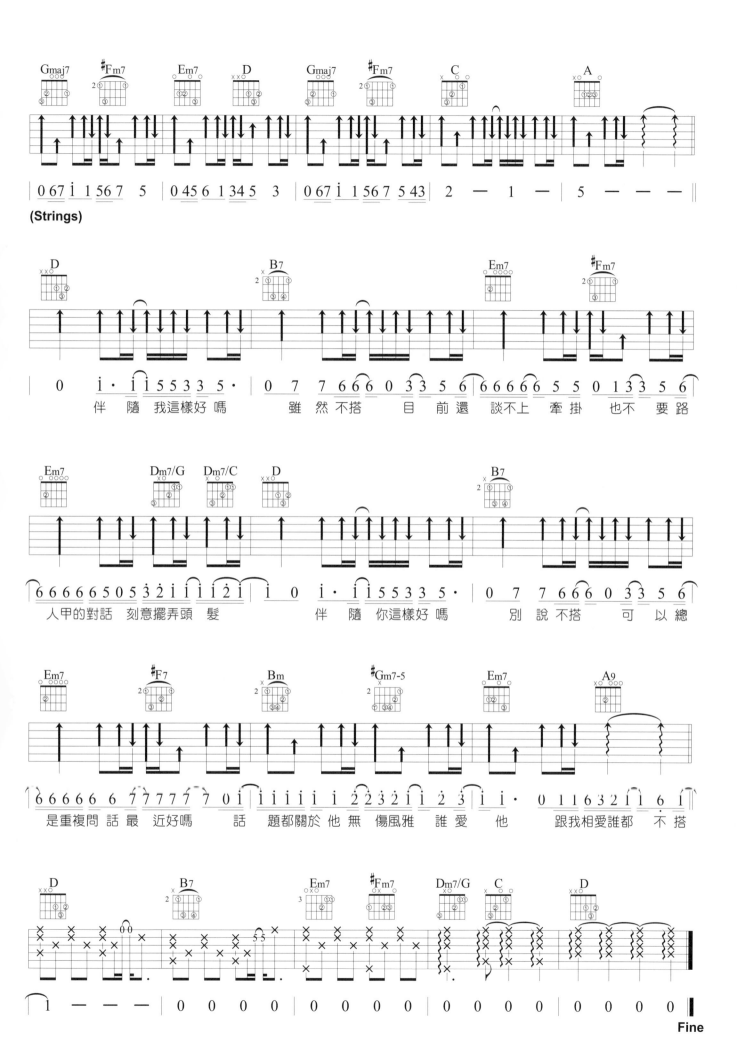

(Strings)

兜圈

演唱 / 林宥嘉
詞 / 陳信延
曲 / 林宥嘉

D-B Key　D-B Play　4/4 ♩=60 Tempo

:彈奏分析:

- 本曲堪為二五一的極致編曲典範，Em7→A7→Dmaj7；C#m7-5→F#7→Bm；Am7→D→G，值得你好好研究一番。
- 利用D調三級大和弦F#，把它當做B的五級和弦看，那就可以順利的轉入B小調或B大調，因為它們都有共同音存在，可以順利的互轉。

goo.gl/KDB1p4

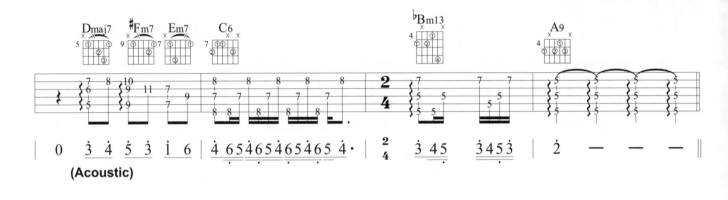

(Acoustic)

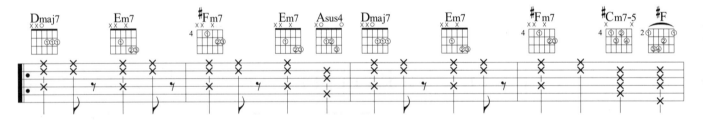

玩玩積木　換換座位　聽聽唱片又輪迴了幾遍　騎騎單車　溫溫鞦韆　看看雲堆還要吹散幾
聊聊是非　吐吐苦水　喋喋不休是時候談風月　等待誤會　熬成約會　重新定位要成為你的

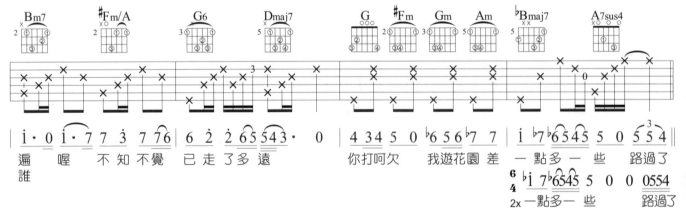

遍　喔　不知不覺　已走了多遠　　你打呵欠　我遊花園　差　一點多一些　路過了
誰
2x 一點多一些　　　路過了

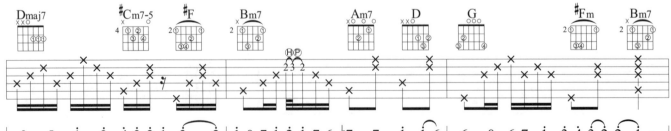

學校花店荒野到海邊　有　一種浪漫的愛是浪費時　間　徘徊到繁華世界

60

OP：HIM Music Publishing Inc.

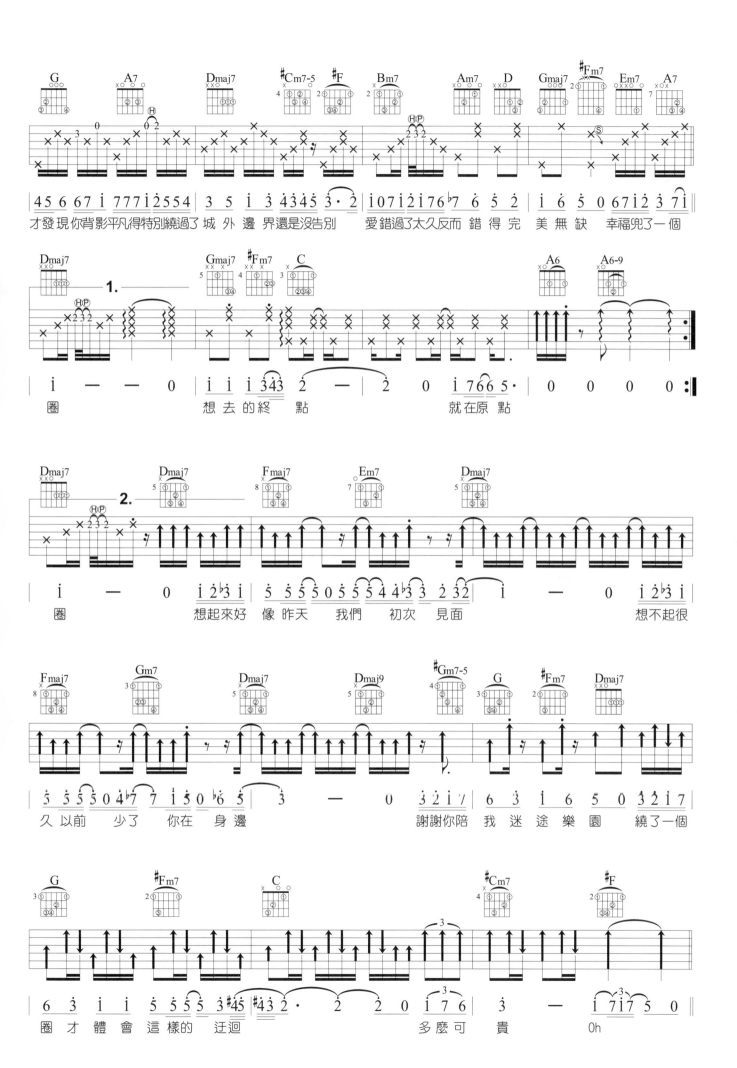

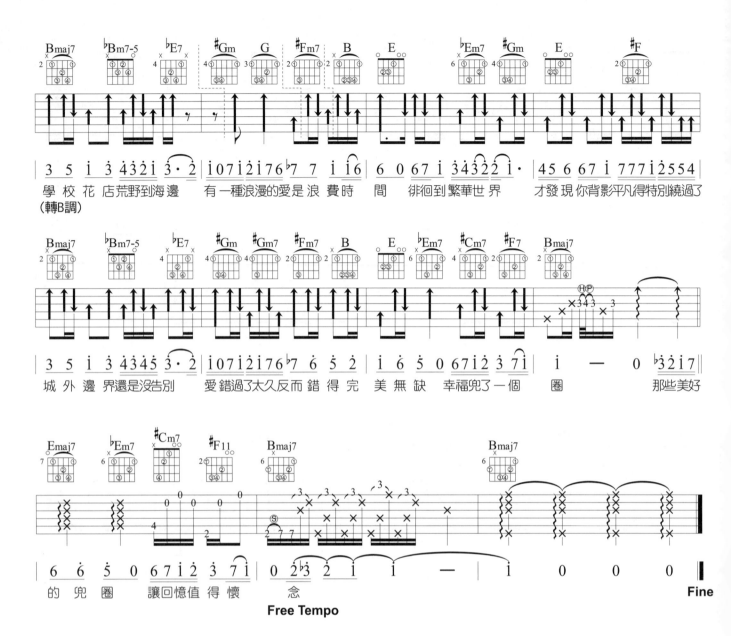

過往

演唱 / 嚴爵
詞 / 黃婷、嚴爵
曲 / 嚴爵

Key A　Play A　Tempo 4/4 ♩ = 71

:彈奏分析:

goo.gl/SYXbKj

♭ 彈奏慢歌，最好能多一點高音的旋律線或低音過門來補足空拍的地方，避免冷場。

♭ 本曲的速度並不快，但和弦進行相當有味道，用四級小和弦Dm來代用四級D和弦。

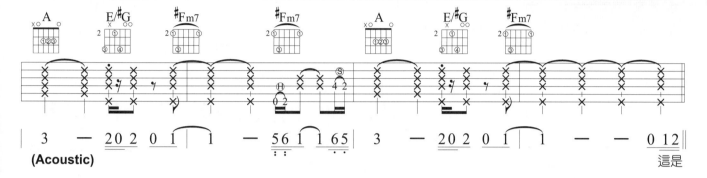

(Acoustic)　　　　　　　　　　　　　　　　　　　　　　　　　　　　　　　　　這是

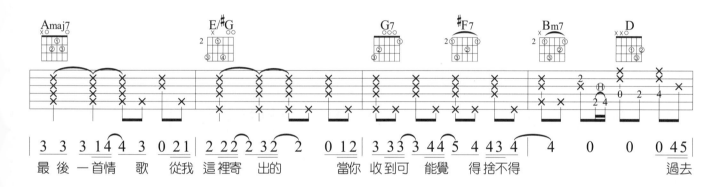

最後一首情　歌　從我 這裡寄　出的　　當你 收到可 能覺 得捨不得　　　　　過去

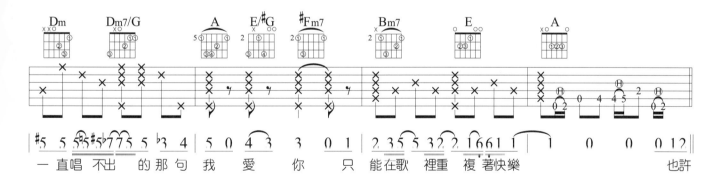

一直唱 不出　的那句 我 愛 你　只 能在歌 裡重 複著快樂　　　　　也許

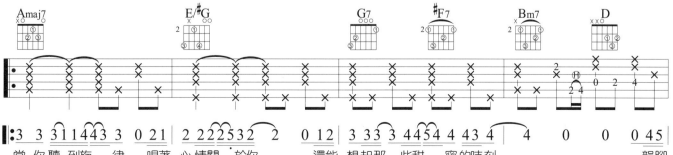

當你聽到旋　律 唱著 心情關 於你　　還能 想起那 些甜　蜜的時刻　　　　　韻腳

2x 當你聽 這旋　律 唱著 一些關 於你　　是否 會記得 這最　後 一首歌　　　　　韻腳

OP：相信音樂國際股份有限公司
UNIVERSAL MUSIC PUBLISHING LTD

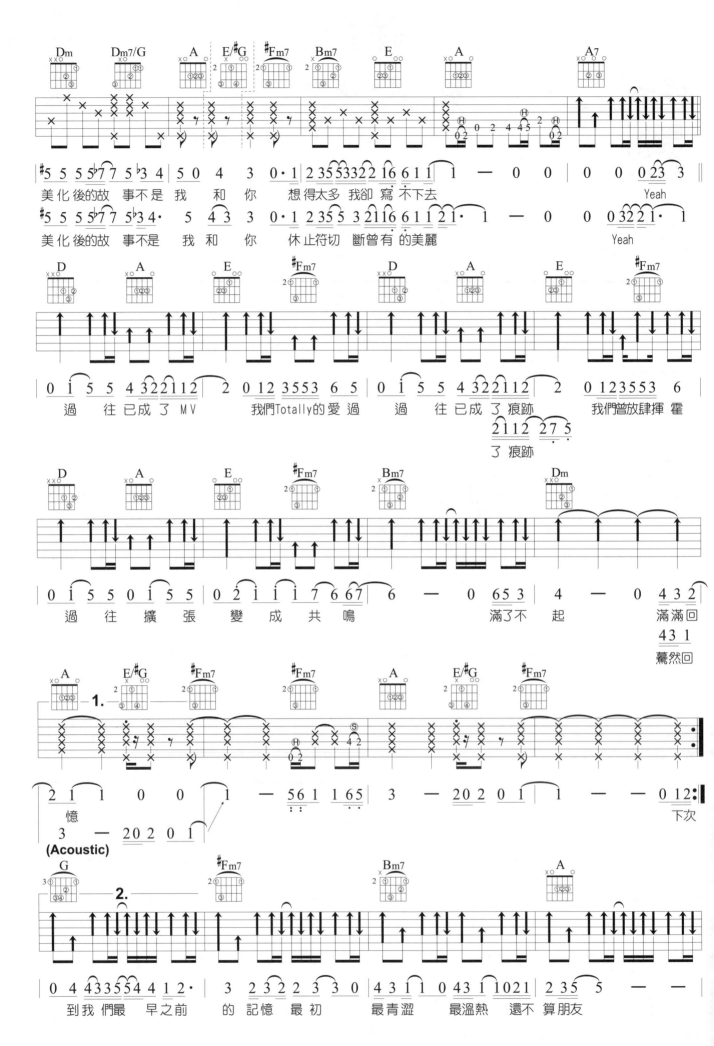

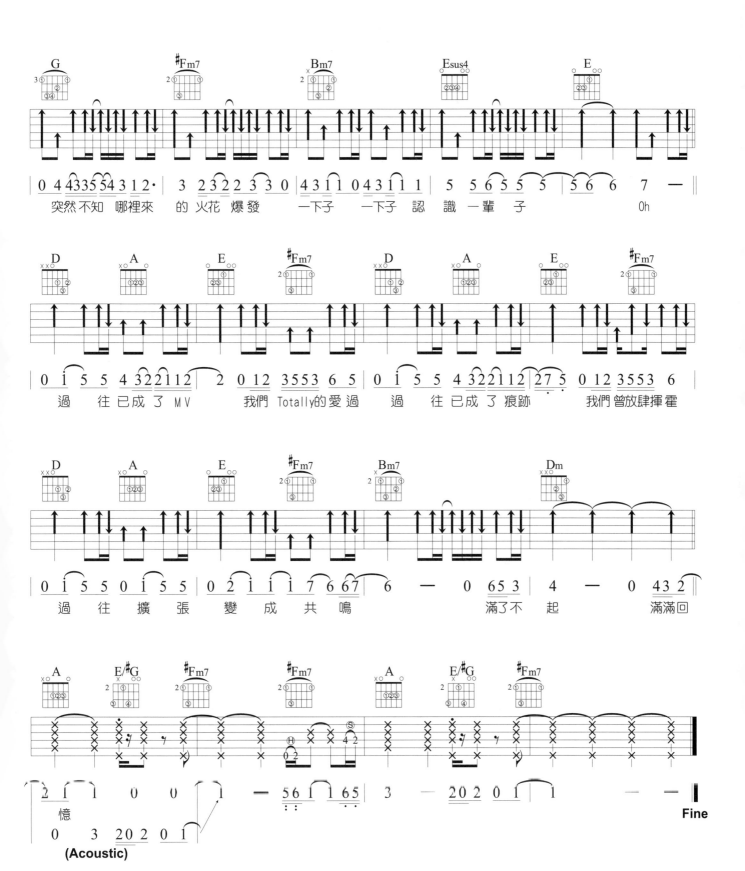

勇敢

演唱 / 五月天
詞 / 五月天阿信
曲 / 五月天怪獸

Key Ep　Play E　Rhythm Slow Soul　Tempo 4/4 ♩=75　Tune 各弦調降半音

:彈奏分析:

goo.gl/nog6Lv

- 吉他常常會使用到一種滑弦(Gliss.)技巧，不同於滑音，滑弦有時候是沒有起始音直接滑向終點音，有時候卻是有起始音但沒有終點音，與滑音有點不同的。

- 原曲是Ep調，我將吉他吉他降半音，使用E調來彈奏，這樣吉他可以獲得較多的低音伴奏，彈這類帶有搖滾味道的歌曲會比較有氣勢。

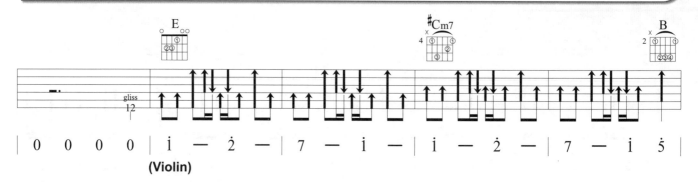

(Violin)

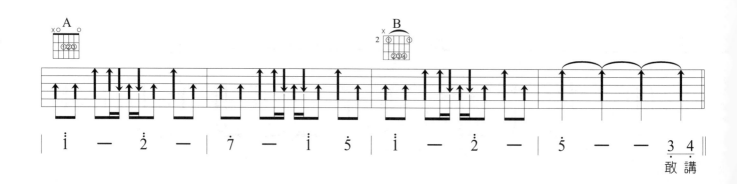

敢講

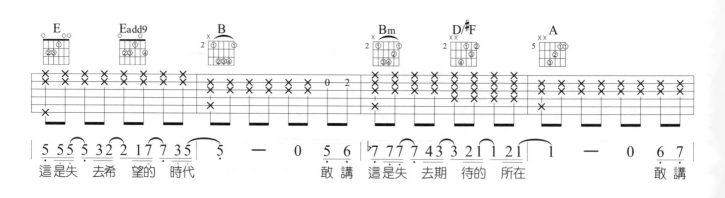

這是失 去希 望的 時代　　　敢講 這是失 去期 待的 所在　　　敢講

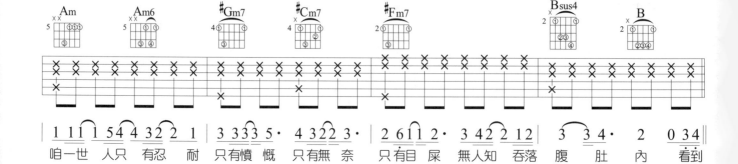

咱一世 人只 有忍 耐 只有憤 慨 只有無 奈 只有目 屎 無人知 吞落 腹 肚 內 看到

OP：認真工作室/蒙斯特音樂工作室
SP：相信音樂國際股份有限公司

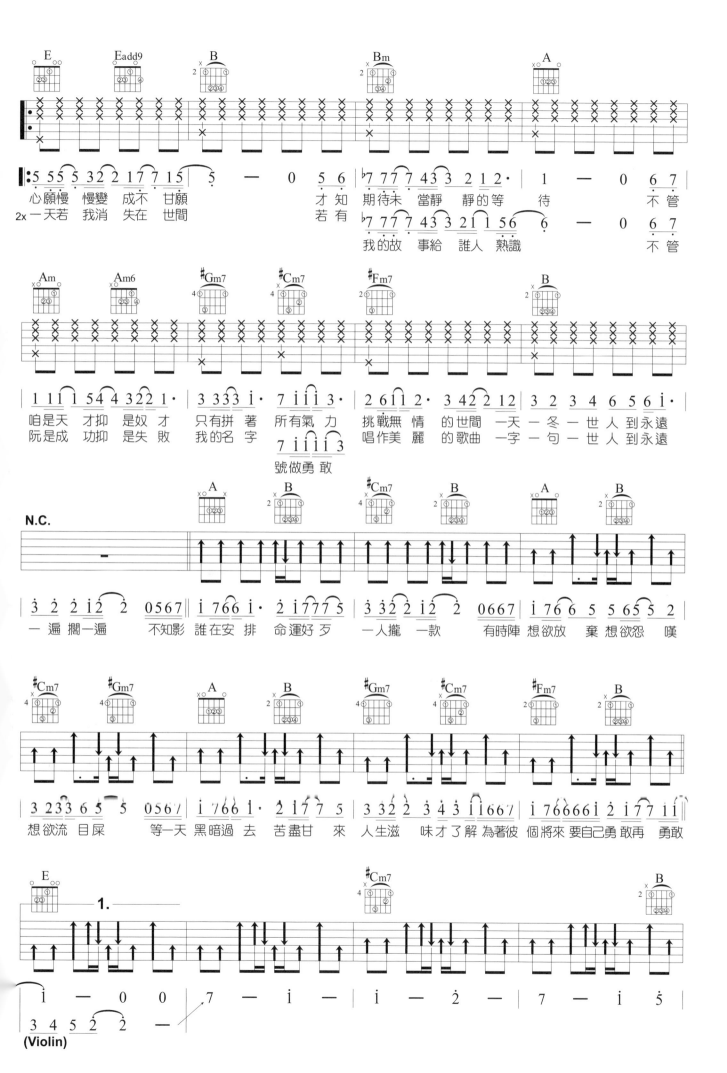

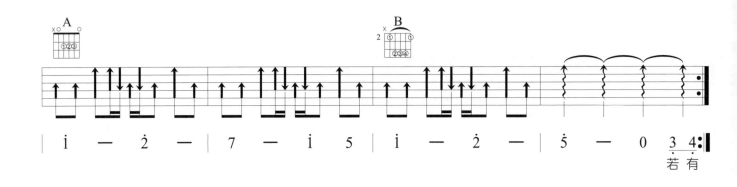

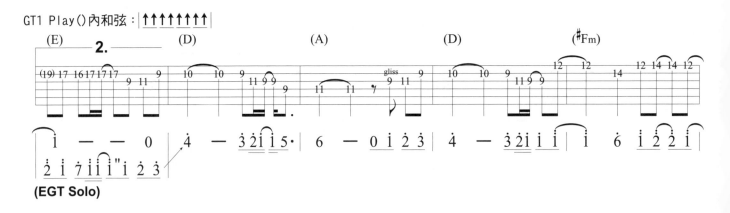

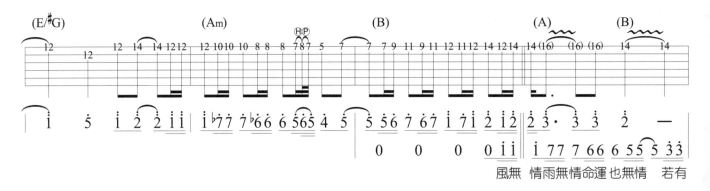

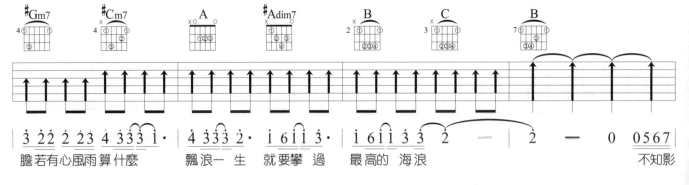

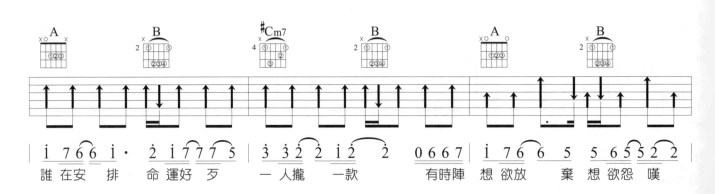

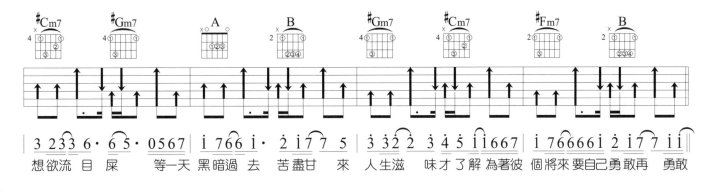

|3 2 3 3 6 · 6 5 · 0 5 6 7|i 7 6 6 i · 2 i 7 7 5|3 3 2 2 3 4 5 i 1 6 6 7|i 7 6 6 6 6 i 2 i 7 7 i i|

想欲流 目 屎　等一天 黑暗過 去 苦盡甘 來 人生滋 味才了解 為著彼 個將來 要自己勇 敢再 勇敢

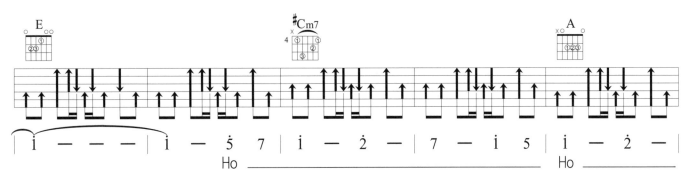

|i — — —|i — 5̇ 7|i — 2̇ —|7 — i 5|i — 2̇ —|

　Ho ＿＿＿＿＿＿＿＿＿＿＿＿＿＿＿＿＿＿　Ho ＿＿＿＿＿

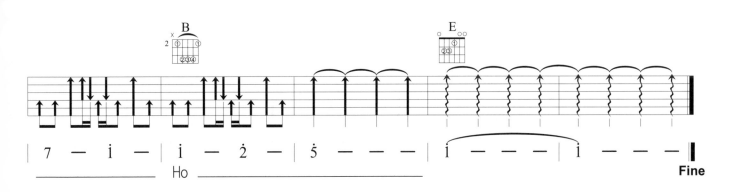

|7 — i —|i — 2̇ —|5̇ — — —|i — — — i — — —|

＿＿＿＿＿＿ Ho ＿＿＿＿＿＿＿＿＿＿＿＿＿＿

Fine

壞脾氣

偶像劇《星座愛情牡羊女》片尾曲

演唱 / 吳汶芳
詞曲 / 吳汶芳

Key F　Play F　Tempo 4/4 ♩ = 94

:彈奏分析:

goo.gl/4eX6JB

- 講到吉他伴奏有幾個常用的調性，例如C、G、D、A、E、F……這幾個調，只要了解了他們的順階和弦，那你就幾乎可以擺脫移調夾(Capo)，在指板上靈活的轉調。
- 本曲就幾乎用到F調基本的順階和弦，F→Gm→Am→B♭→ C→Dm→Edim，其中的B♭和弦，可以使用1、2、3、4指按壓，也可以使用1、3指，將3指(無名指)關節打平按壓2、3、4弦的音，多練習相信可以克服。

F　　　　C　　　　Dm　　　　♭B

| 3 5 1 2 | 3 5 1 — | 3 5 1 2 | 3 1 7 — | 7 — — — ||

(Piano)

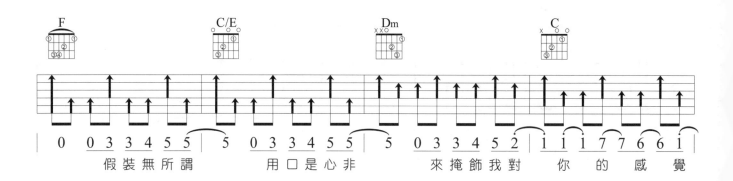

F　　　　C/E　　　　Dm　　　　C

| 0 0 3 3 4 5 5 | 5 0 3 3 4 5 5 | 5 0 3 3 4 5 2 | 1 1 1 7 7 6 6 1 |

假裝無所謂　　用口是心非　　來掩飾我對　你 的 感覺

♭B　　　　Am　　　　Gm　　　　C

| 1 0 6 6 7 1·1 | 1 0 5 5 7 7 1 | 1 0 4 3 4 1 1 1 | 1 7 6 6 5 5 0 |

那浪漫情節　　比不上直覺　　翻攪沈澱只為　一 人 迷戀

F　　　　C/E　　　　Dm　　　　C

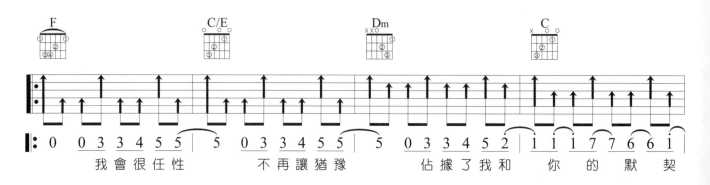

| 0 0 3 3 4 5 5 | 5 0 3 3 4 5 5 | 5 0 3 3 4 5 2 | 1 1 1 7 7 6 6 1 |

我會很任性　　不再讓猶豫　　佔據了我和　你 的 默契

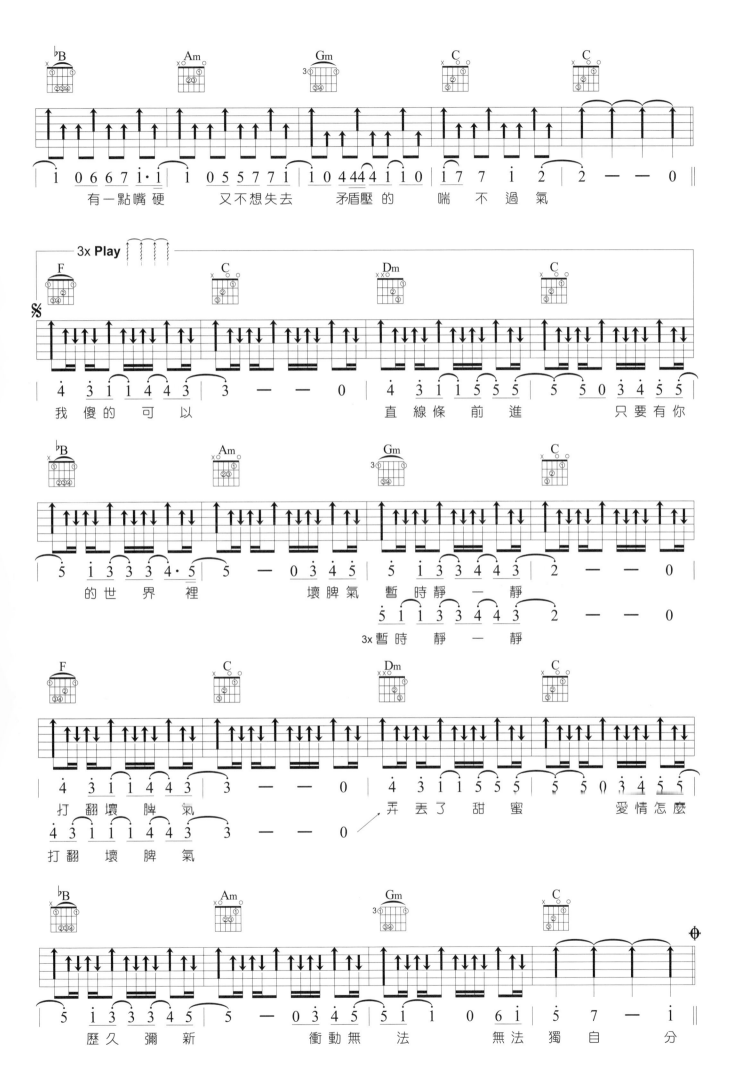

有一點嘴硬　　　又不想失去　　　矛盾壓的　喘不過氣

3x Play

我傻的可以　　　　　　直線條前進　　　只要有你

的世界裡　　壞脾氣　暫時靜一靜

3x 暫時　靜一靜

打翻壞脾氣　　　　　　　弄丟了甜蜜　　　愛情怎麼

打翻　壞脾氣

歷久彌新　　　衝動無法　　無法獨自　分

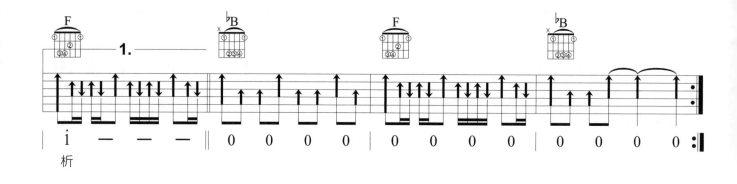

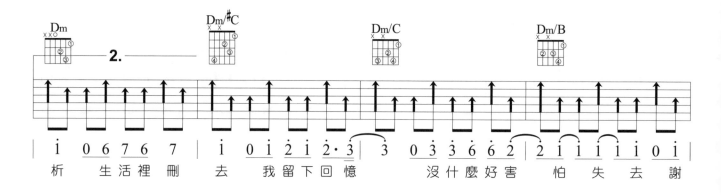

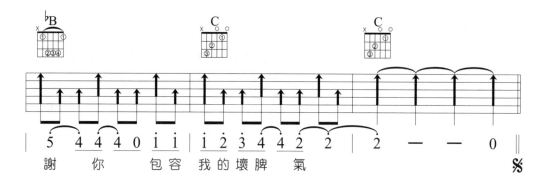

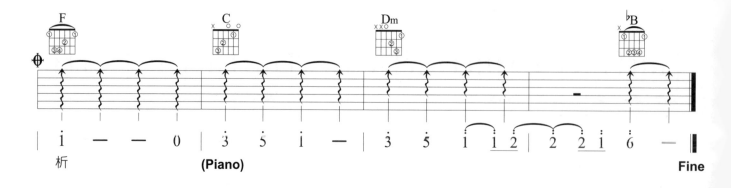

72

小塵埃

演唱 / 黃美珍
詞 / 吳易緯
曲 / 小王子

Key	Play	Rhythm	Tempo	Tune
E♭	E	Soul	4/4 ♩= 100	各弦調降半音

:彈奏分析:

goo.gl/KtwdCH

♣ 本曲的伴奏使用Power Chord(強力和弦)技巧，因為Power Chord多半彈奏一度與五度音，沒有大小和弦之分，所以就在和弦旁邊加註5來標記，例如：C5、G5……。

♣ Power Chord一般也配合悶音的方式來做出節奏感，彈奏悶音時，將右手的手掌下緣處放在琴橋的地方，發出似有若無的虛音，做出另外一種伴奏效果。

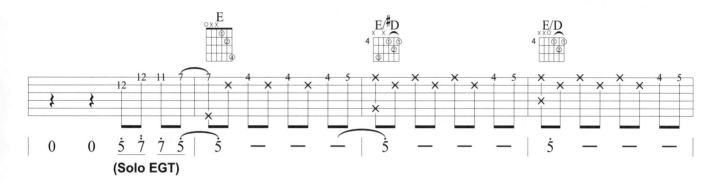

(Solo EGT)

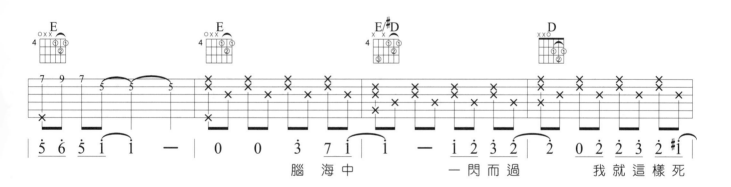

腦 海 中　　一 閃 而 過　　我 就 這 樣 死

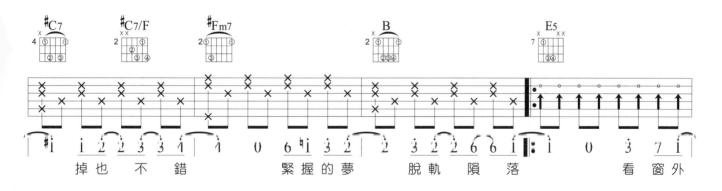

掉 也 不 錯　　緊握的夢　脫軌 隕 落　　看 窗 外

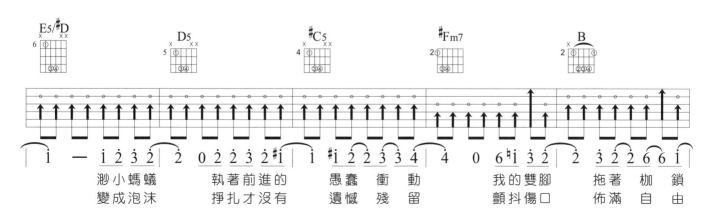

渺小螞蟻　執著前進的　愚蠢 衝 動　　我的雙腳　拖著 枷 鎖
變成泡沫　掙扎才沒有　遺憾 殘 留　　顫抖傷口　佈滿 自 由

OP：UNIVERSAL MUSIC PUBLISHING LTD

73

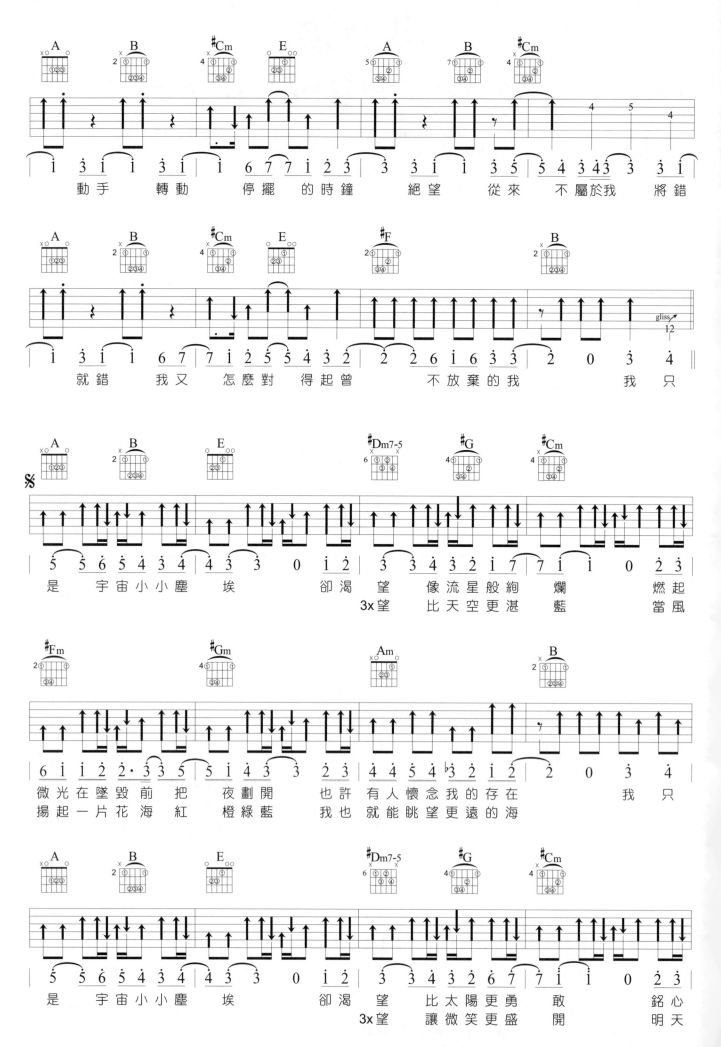

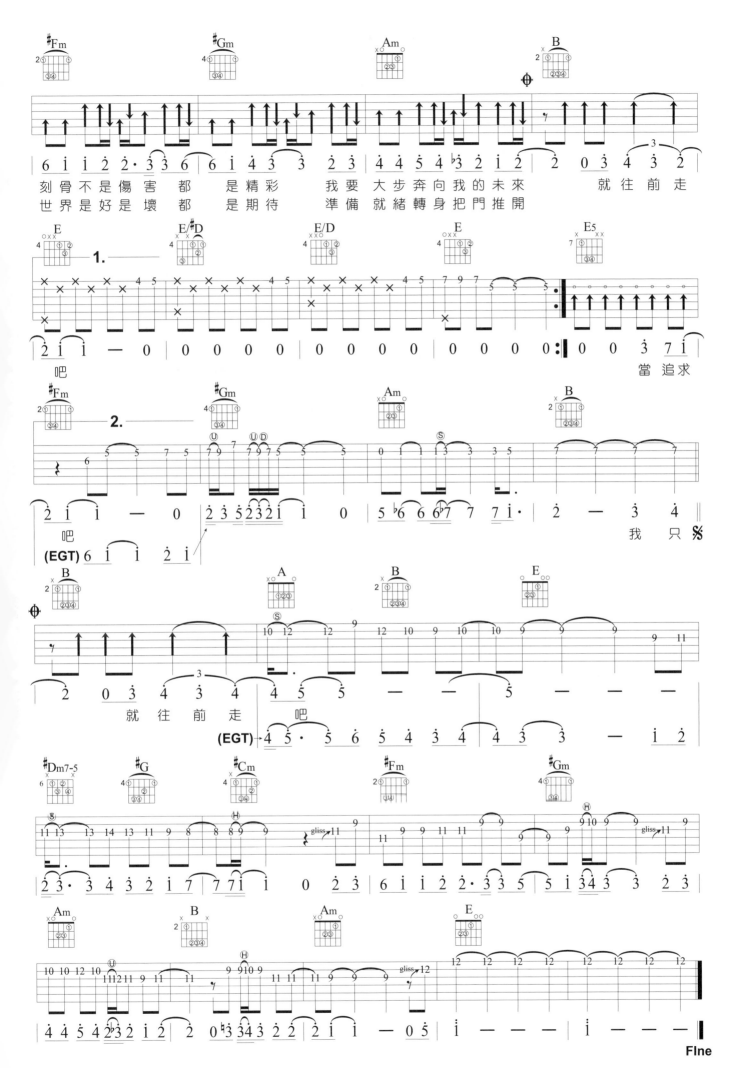

不將就

電影《何以笙簫默》片尾曲

演唱 / 李榮浩
詞 / 黃偉文、李榮浩
曲 / 李榮浩

Key: C　Play: C　Tempo: 4/4 ♩ = 73

goo.gl/4MJB8E

彈奏分析：

🎸 在C調歌曲中，經常會碰到的轉調方式，除了升高半音的C#或一個全音的D調之外，再來就是E♭調了。
把C調的主音Do當成是A(La)來唱，就變成了E♭調了，許多轉調都是靠調性彼此之間的共同音來達到轉調的目的。

🎸 前奏是一個基本的五聲音階，用La指型就可以輕易彈好。

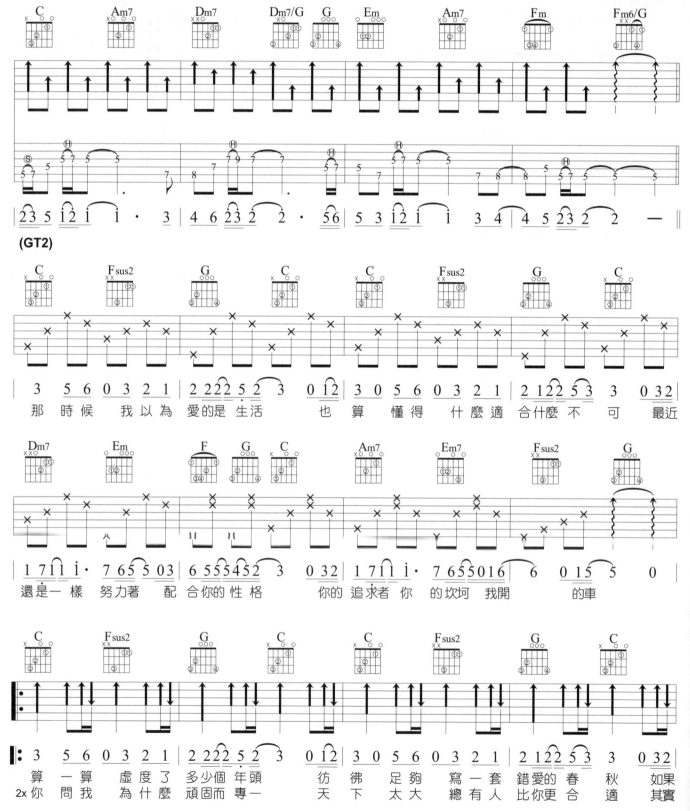

(GT2)

那時候 我以為 愛的是 生活 也算懂得 什麼適 合什麼不 可 最近

還是一 樣 努力著 配合你的性 格 你的 追求者 你 的坎坷 我開 的車

算一算 虛度了 多少個 年頭 彷彿足夠 寫一套 錯愛的春 秋 如果
2x 你問我 為什麼 頑固而 專一 天下 太大 總有人 比你更合 適 其實

OP：ONE Asia Music Inc.

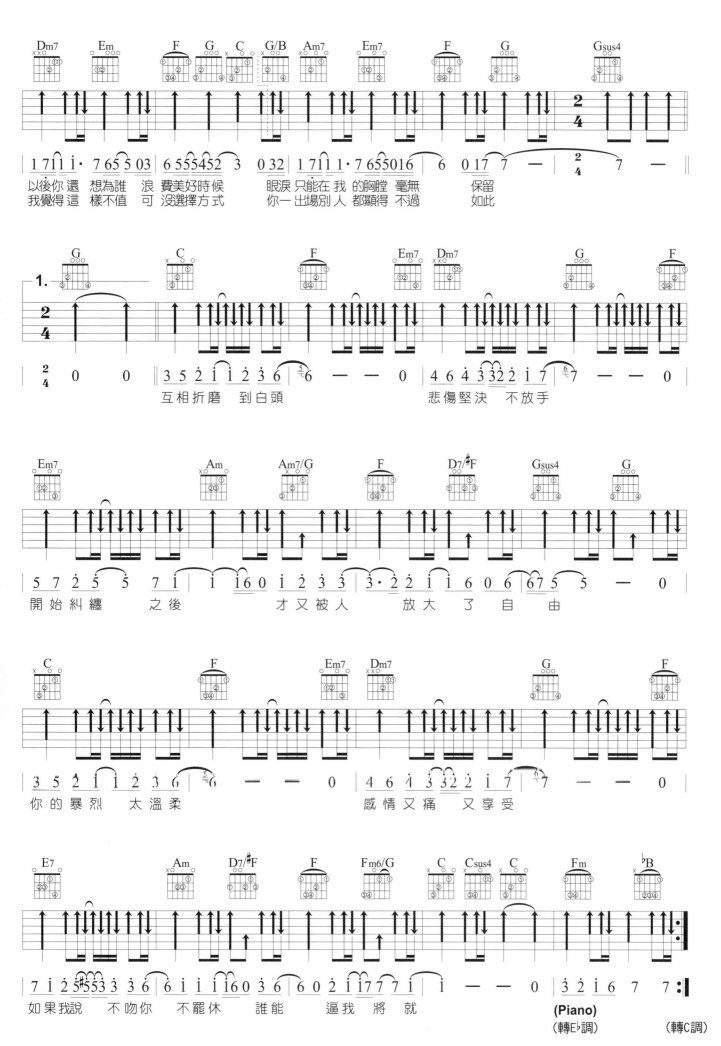

77

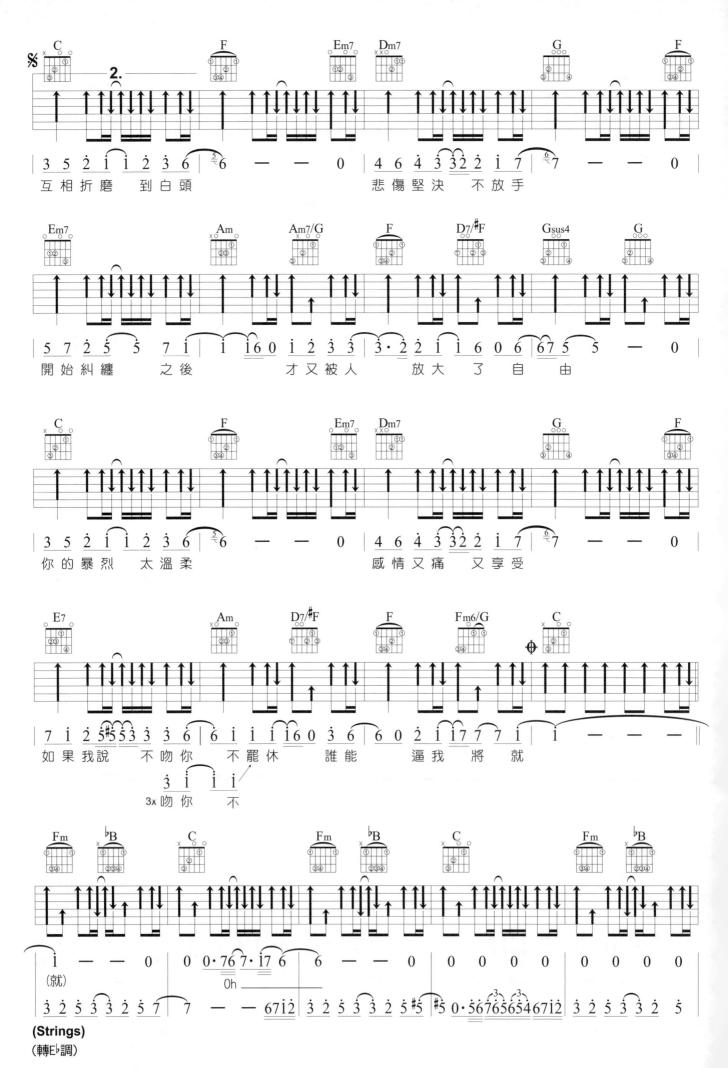

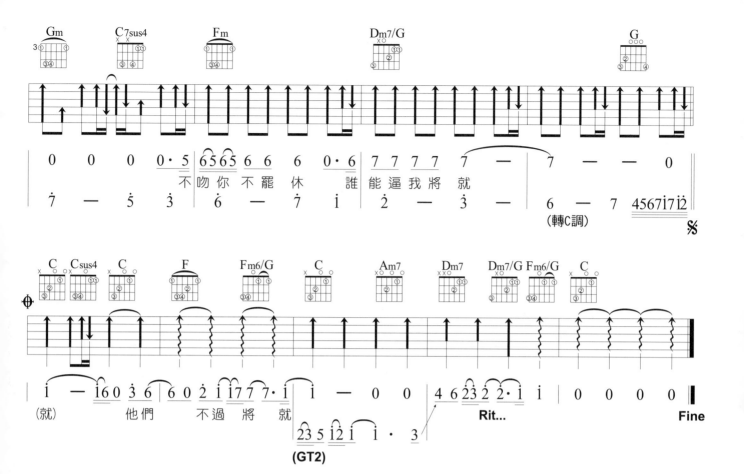

小幸運

電影《我的少女時代》主題曲

演唱 / 田馥甄
詞 / 徐世珍、吳輝福
曲 / JerryC

Key **F** Play **F** Tempo 4/4 ♩= 79

goo.gl/r8rcOe

:彈奏分析:

- 彈奏時使用固定指法的方式｜Ｔ 1 2 Ｔ 1 1｜彈奏，然後根據音的需要去移動位置，也就是說T123這四根手指，並非一直彈奏固定的弦，而是可以上下移動，依照彈奏慣性會更好。
- 原曲就是F調的編曲，所以就直接用F調來彈奏，會更符合原編曲的想法。

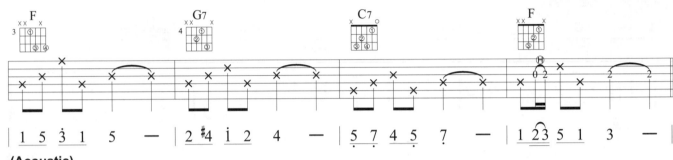

(Acoustic)

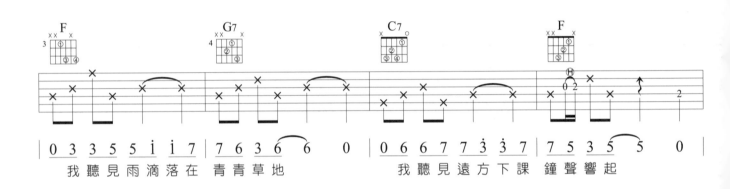

我聽見雨滴落在 青青草地　　我聽見遠方下課 鐘聲響起

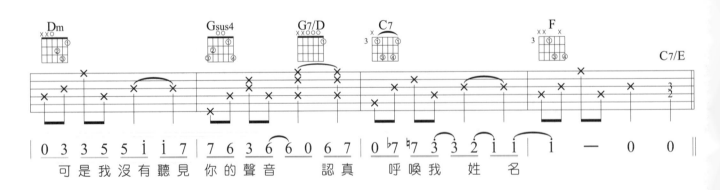

可是我沒有聽見 你的聲音　認真　呼喚我 姓　名

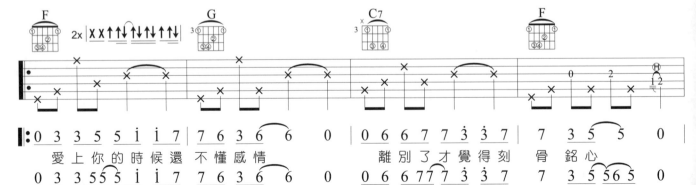

愛上你的時候還 不懂感情　　離別了才覺得刻　骨銘心

青春是段　跌跌撞　撞的旅行　　擁有著後　知後覺　的美麗

OP : UNIVERSAL MUSIC PUBLISHING LTD
HIM Music Publishing Inc.

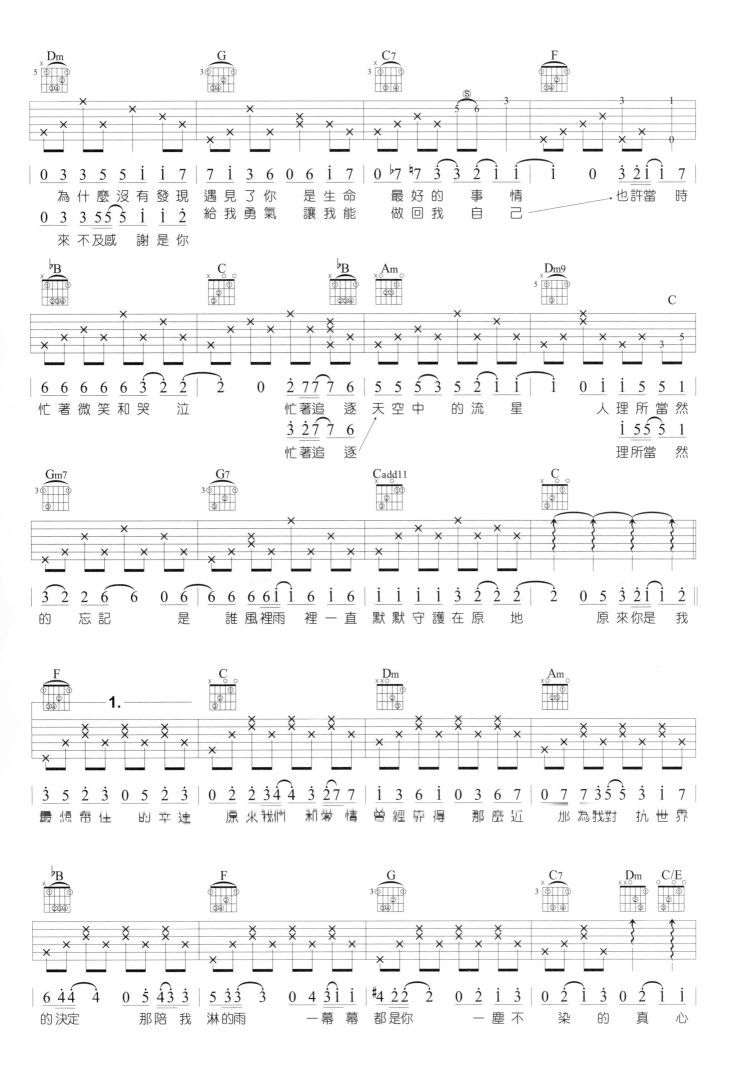

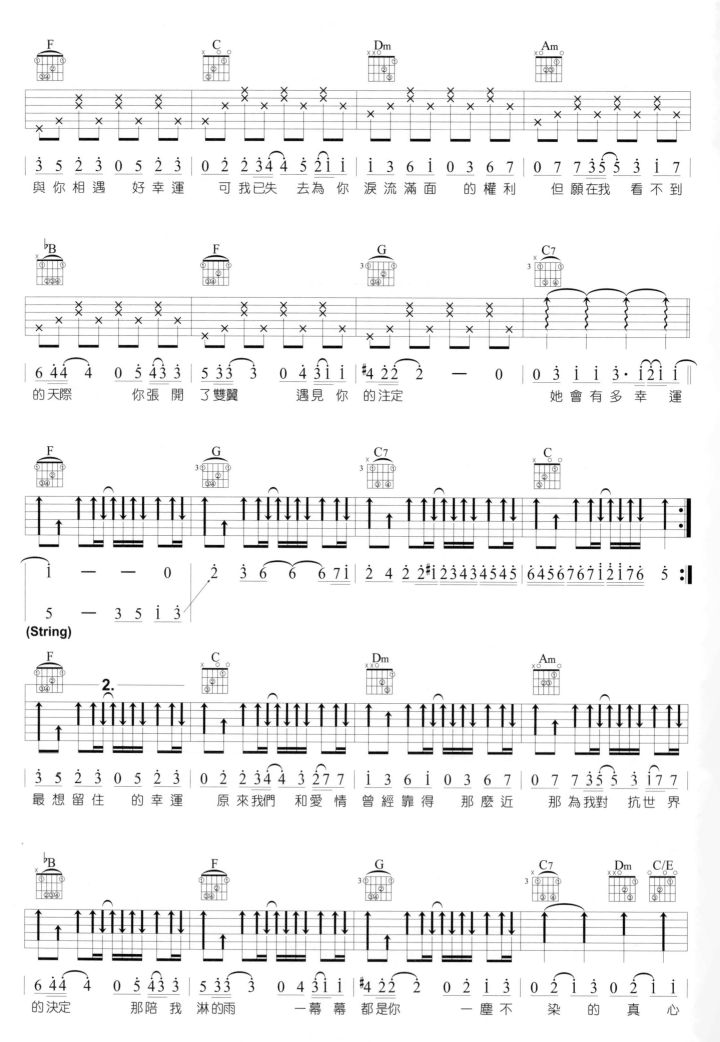

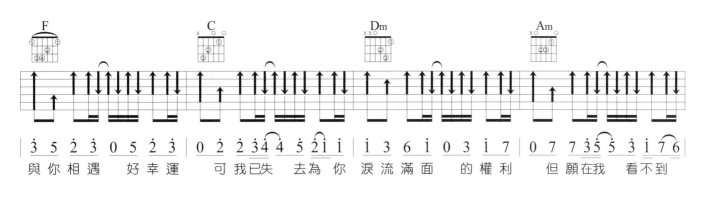

與你相遇 好幸運　可我已失 去為你淚流滿面 的權利　但願在我 看不到

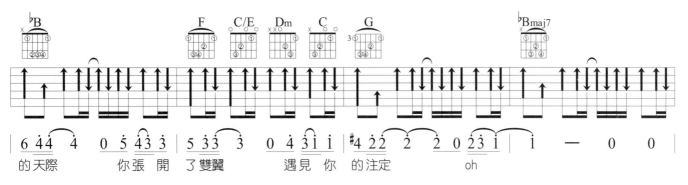

的天際　你張開 了雙翼　遇見你 的注定　oh

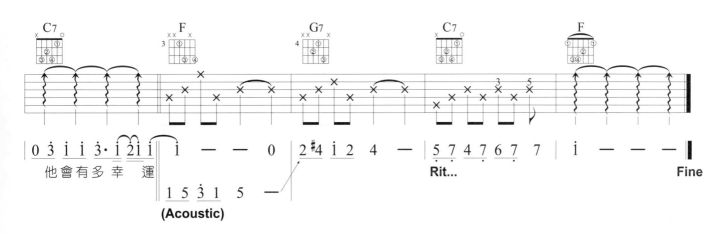

他會有多幸運　(Acoustic)

Rit...　　　　　Fine

忘了我

電影《角頭》主題曲

演唱 / 黃鴻升
詞 / 黃鴻升
曲 / 衛斯理 Wesley

Key	Play	Capo	Tempo
A	G	2	4/4 ♩=70

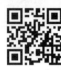

:彈奏分析:

♦ 在指法轉換到刷法時,通常會提前1到2拍轉換,這樣才不會造成突然轉換時彈奏突兀的現象,尤其是指法轉成刷法。

♦ 16Beat指法,請試著用Pick彈奏看看。

goo.gl/7Pzpw0

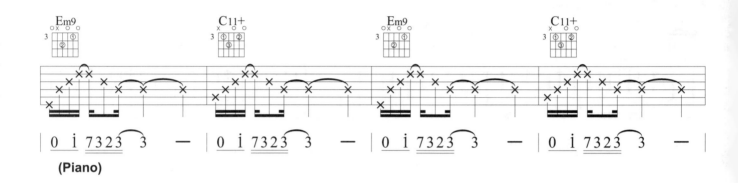

(Piano)

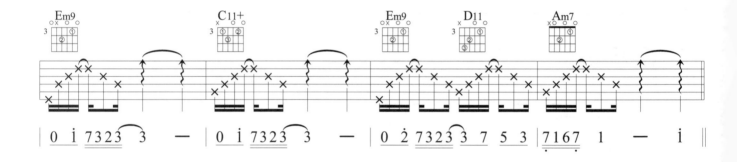

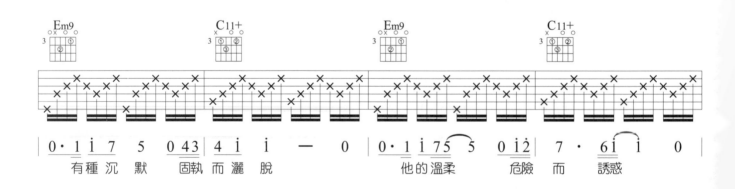

有種沉默　固執而灑脫　　他的溫柔　危險而　誘惑

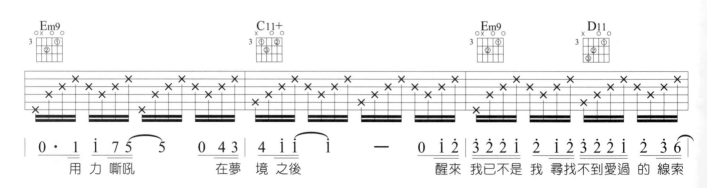

用力 嘶吼　在夢 境之後　　醒來 我已不是 我 尋找不到 愛過 的 線索

OP：進化音樂有限公司
SP：Rock Music Publishing Co., Ltd.

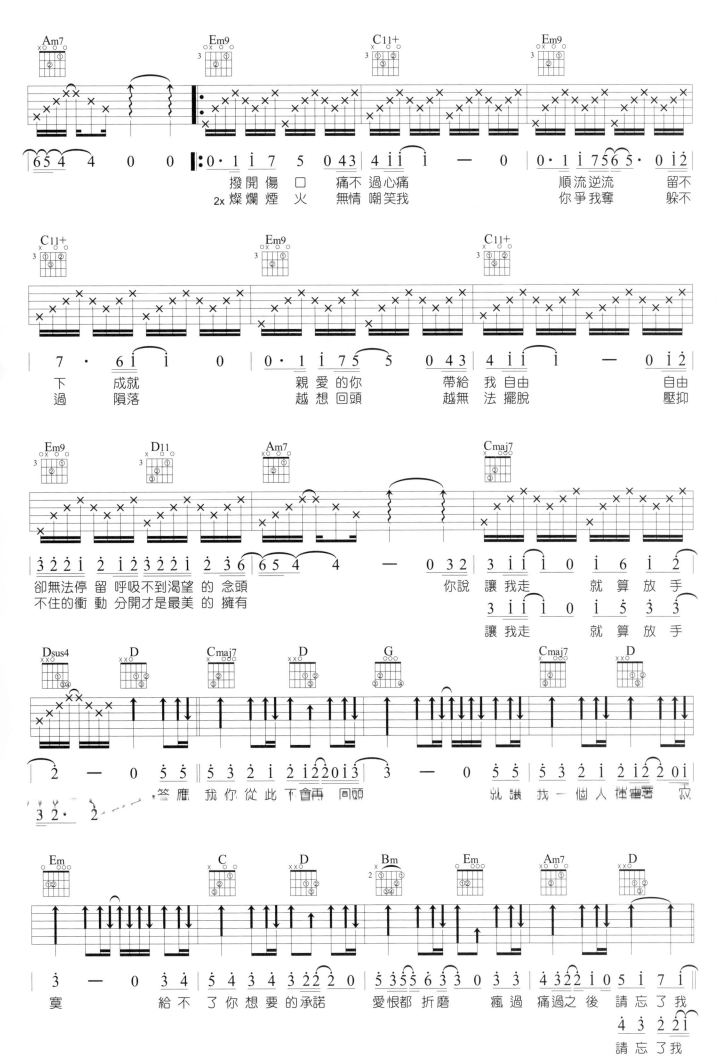

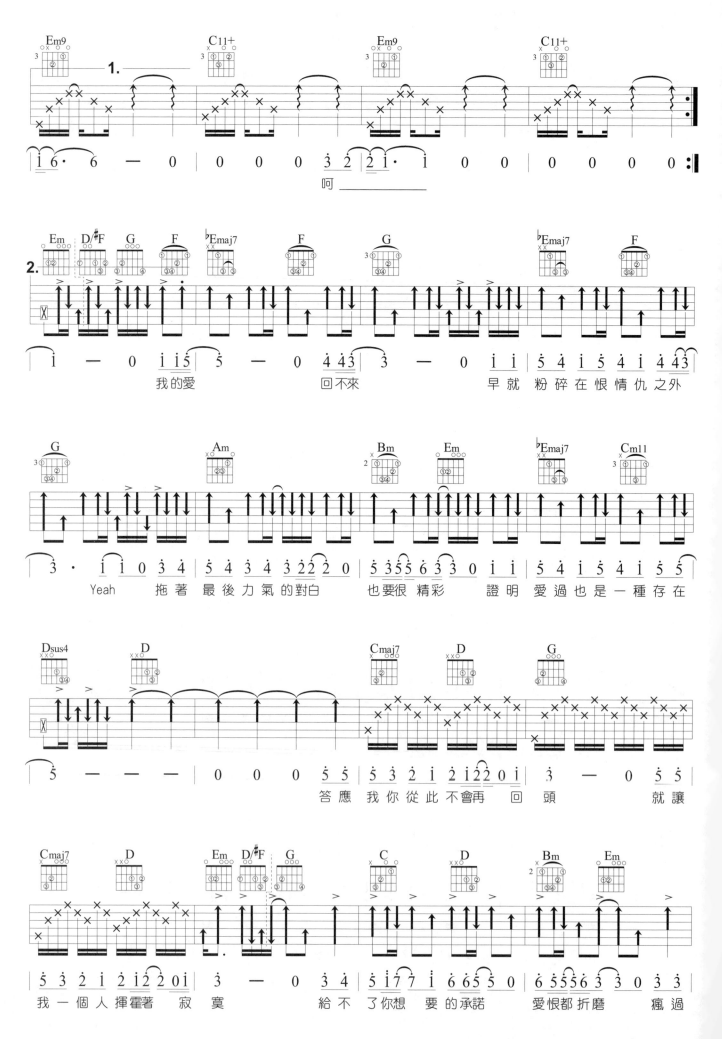

呵 _____

我的愛　　　回不來　　　早就 粉碎 在恨情仇之外

Yeah　拖著 最後 力氣的對白　也要很 精彩　　證明 愛過也是 一種存在

答應 我你 從此不會再 回 頭　　　就讓

我 一個人 揮霍著 寂寞　　給不了你想 要 的承諾　　愛恨都折磨　瘋過

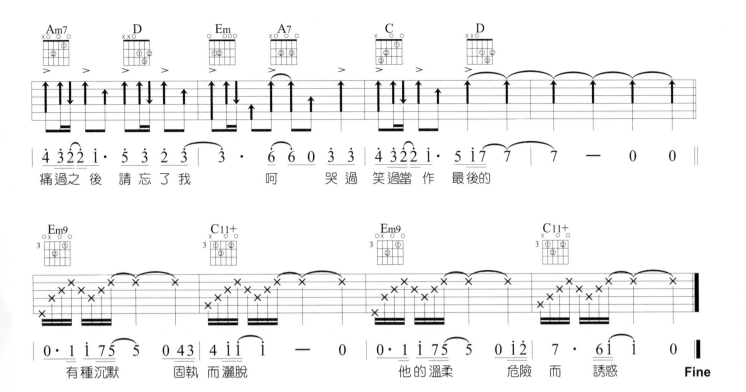

| 4 3 2 2 i · 5 3 2 3 | 3 · 6 6 0 3 3 | 4 3 2 2 i · 5 i 7 7 | 7 — 0 0 ‖

痛 過 之 後　請 忘 了 我　　　呵　　哭 過 笑 過當 作　最 後 的

| 0 · 1 i 7 5　5　0 4 3 | 4 i i　i　—　0 | 0 · 1 i 7 5　5　0 i 2 | 7 · 6 i　i　0 ‖

有 種 沉 默　　固 執 而 灑 脫　　　　　他 的 溫 柔　危 險 而　誘 惑　　**Fine**

多年後

演唱 / 曾沛慈
詞曲 / 潘琪妮

韓劇《沒關係，是愛情啊》片頭曲

Key E♭　Play C　Capo 3　Tempo 4/4 ♩= 64

:彈奏分析:

- add11與sus4和弦有異曲同功之妙，差別在於add11和弦是在原和弦的基礎上，多加了11度音，而sus4和弦則是把三度音換成四度音，差別就在有無彈奏三度音，但和弦功能是一樣的。

- 在F和弦之前經常會加入Gm7和弦，其實他是F調的二級和弦，在這裡代用一下，讓聽覺有暫時離調的感覺，才不會從頭到尾聽起來都是C→Am→F→G的進行。

goo.gl/Z0UXKA

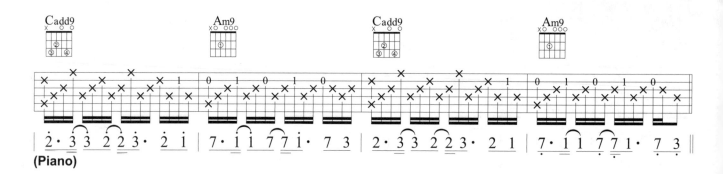

(Piano)

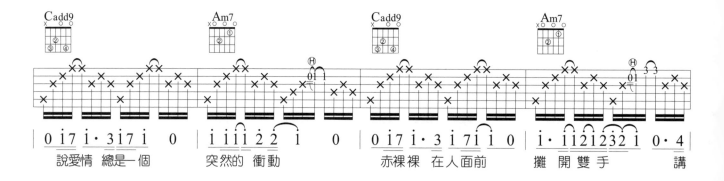

說愛情 總是一個　突然的 衝動　　赤裸裸 在人面前　攤開雙手　　講

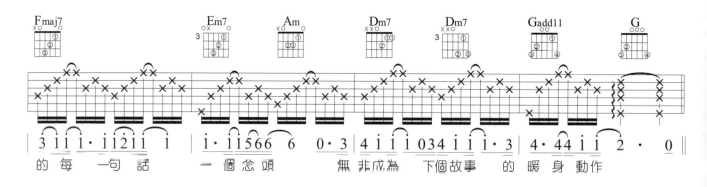

的 每 一 句 話　一 個 念 頭　　無 非 成 為　下 個 故 事　的 暖 身 動 作

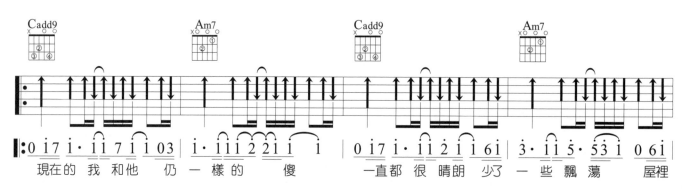

現在的 我 和他 仍一樣的 傻　　一直都 很 晴朗 少了 一些 飄蕩　屋裡

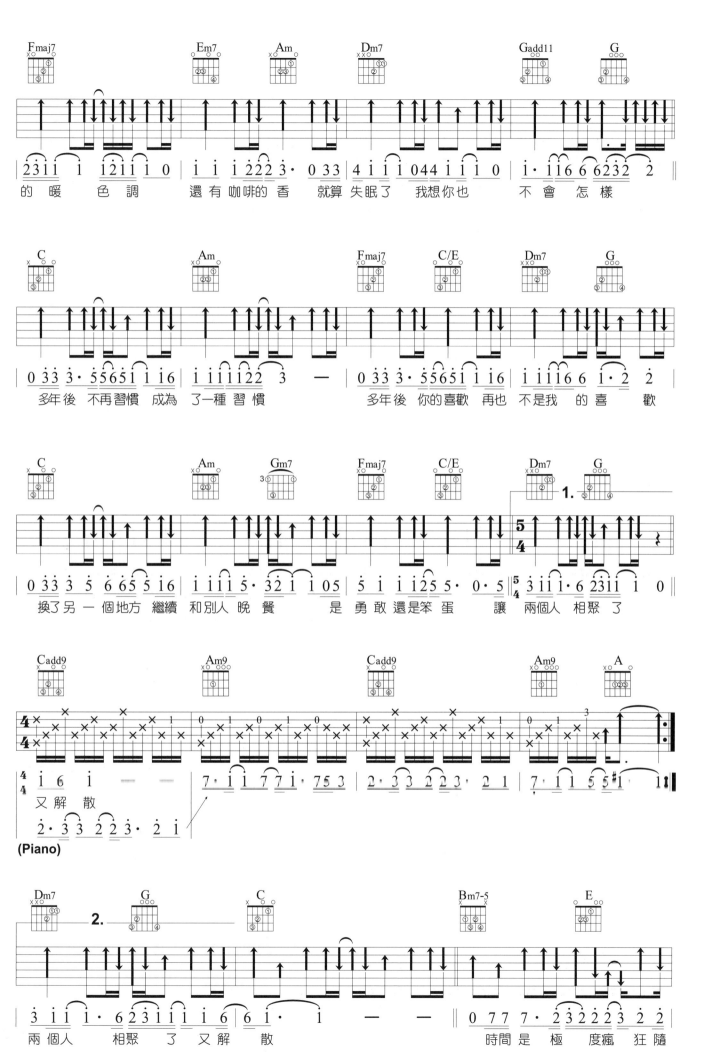

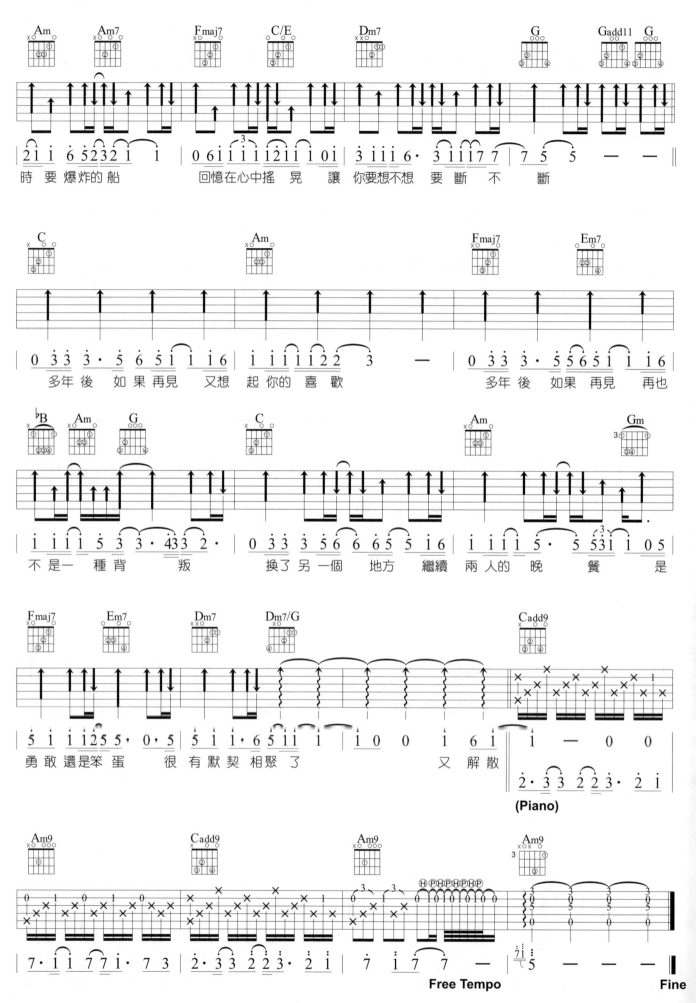

好想你

演唱 / 四葉草
詞曲 / 黃明志

 F
Key

 G
Play

 4/4 ♩ = 97
Tempo

 各弦調降全音 (DGCFAD)
Tune

彈奏分析:

goo.gl/rUHnsu

- 本曲是F調，但是編曲者刻意將弦全部調降一個全音，用G調來彈奏，使得整首歌更好彈奏了。
- 每個小節上刻意保留1、2弦上的G(5)與C(1)音，這是一種叫「頑固音」的作法，如此一來，保留共同音的持續彈奏，和弦幾乎只有低音做變化，對於速度輕快的歌曲，就可以不用和弦一直換來換去了。

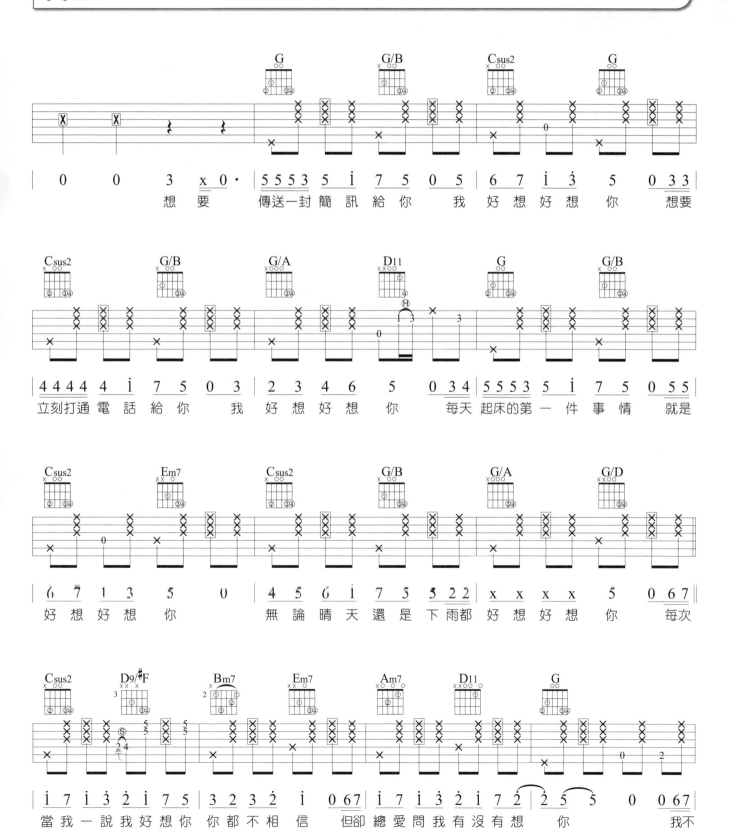

OP：UNIVERSAL MUSIC PUBLISHING LTD

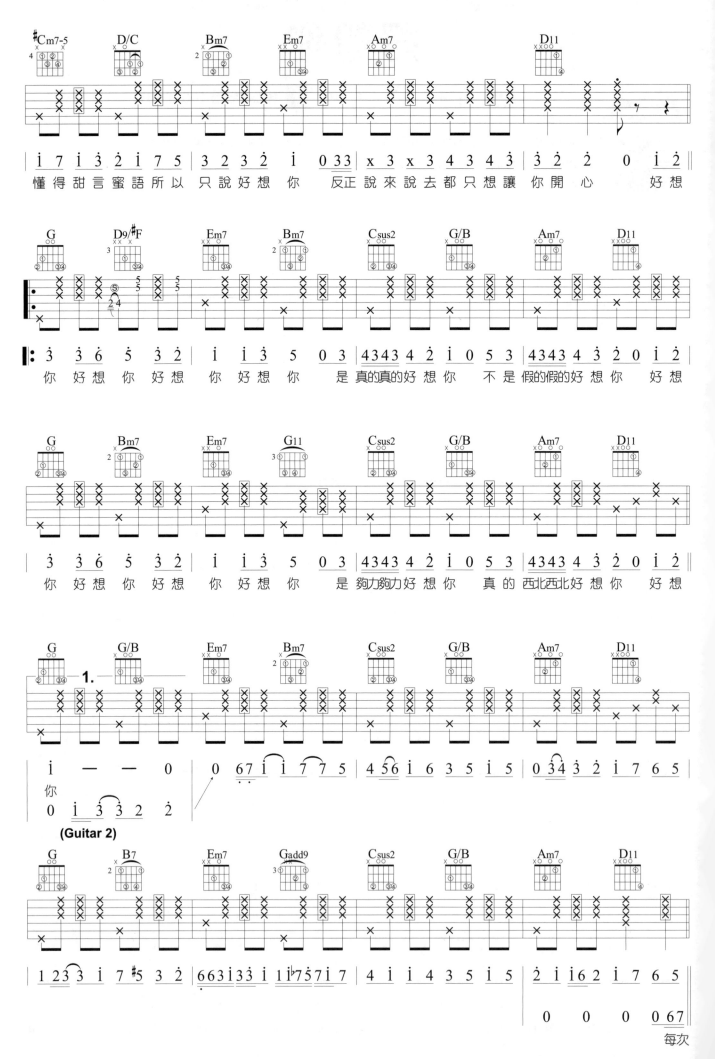

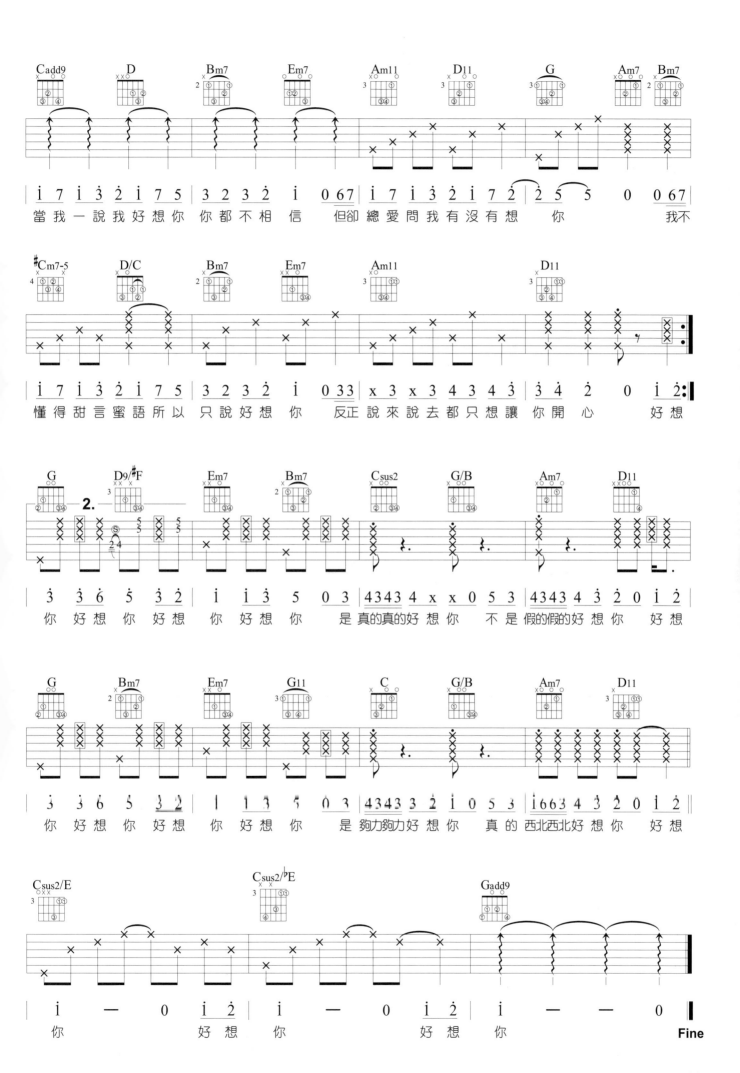

這感覺

演唱 / 吳汶芳
詞曲 / 吳汶芳

:彈奏分析:

◆ 減七和弦多半用來當做Passing Chord(連接和弦)，例如C→Dm7，在二個和弦之間加入C#dim7作為
他們連接的橋樑。

◆ 本曲還是用了很多的二五一離調編曲法，Bm7-5→E→Am、Em→A7→Dm7、Dm→G7→C，這已經是流行
歌曲的常用配備了。

goo.gl/NjUvm8

(Organ)

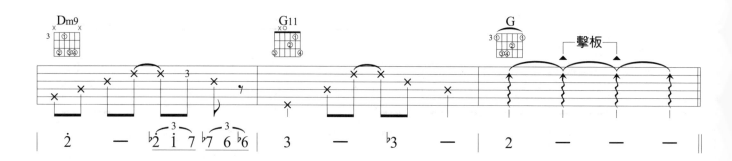

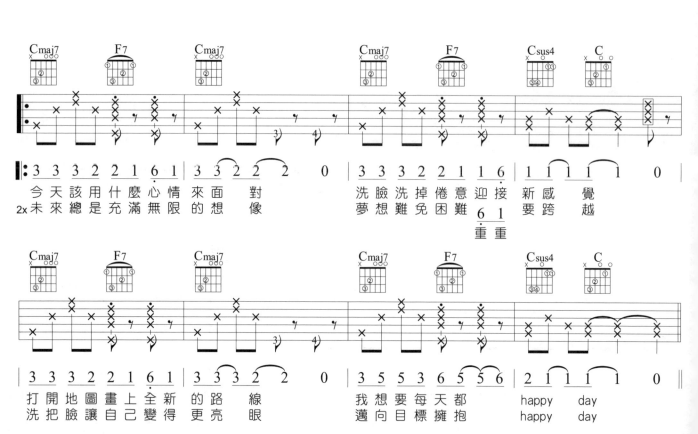

OP：Linfair Music Publishing Ltd. 福茂著作權

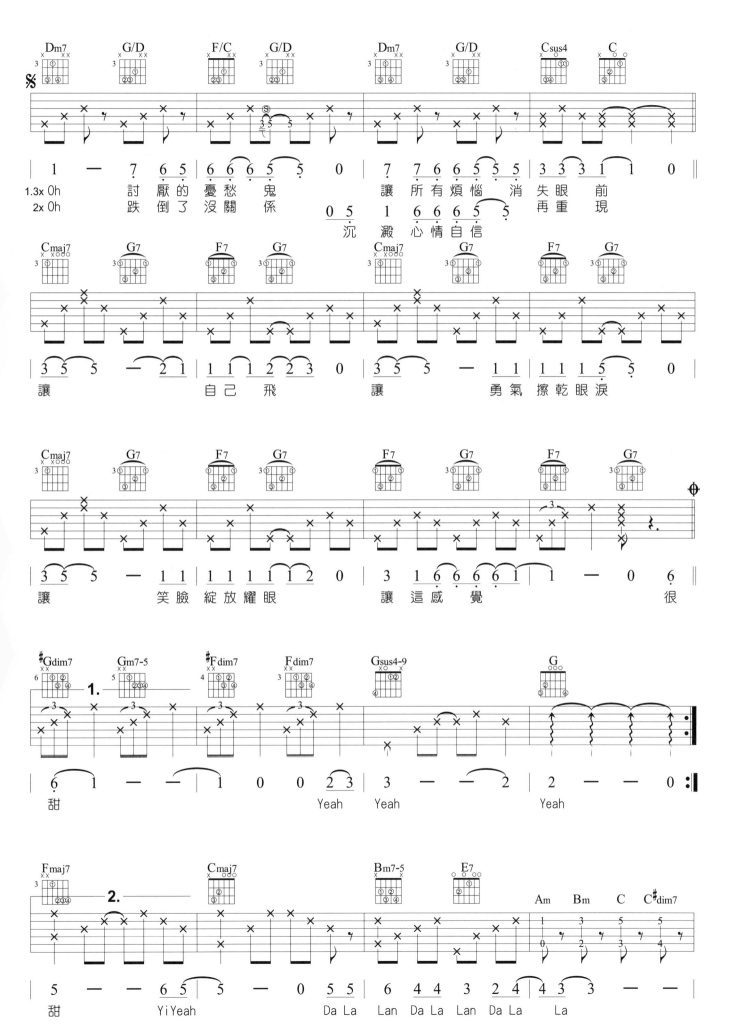

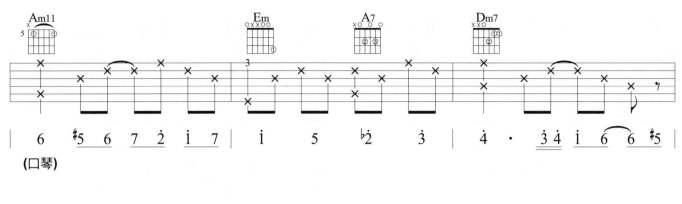

(口琴)

| 6 | #5 6 7 2̇ | 1̇ 7 | 1̇ 5 | ♭2̇ | 3̇ | 4̇ · 3̇ 4̇ 1̇ | 6 6 #5 |

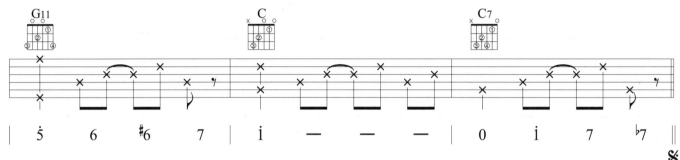

| 5̣ 6 | #6 7 | 1̇ — — — | 0 1̇ 7 | ♭7 ‖

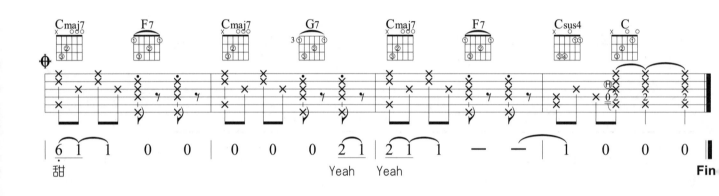

| 6̣ · 1̇ 1̇ | 0 0 | 0 0 0 2̇ 1̇ | 2̇ 1̇ 1̇ — — | 1̇ 0 0 0 ‖
甜　　　　　　　　　　　　　　Yeah　Yeah　　　　　　　　　　　　　　　　　　　Fin

寂寞之光

《我的寶貝四千金》片尾曲

演唱 / 梁文音
詞 / 木村充利
曲 / 黃婷

Key: F Play: F Tempo: 4/4 ♩ = 69

:彈奏分析:

🎵 本曲使用一種叫做「Line Cliché」(低音順降)的編曲法，在大調中常見的進行為C→G/B→C/B♭→A7(Am7)，小調中常見為Am→E/G#→C/G→D/F#，非常常見喔。

🎵 本曲就用F調來彈奏，F調有一個變音降記號為B♭和弦，請特別牢記。

goo.gl/sF1c2s

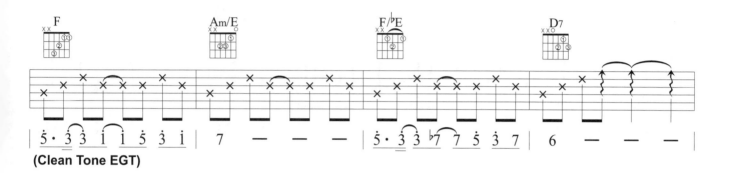

(Clean Tone EGT)

F Am/E F/♭E D7

| 5·3 3 1 1 5 3 1 | 7 — — — | 5·3 3 ♭7 7 5 3 7 | 6 — — — |

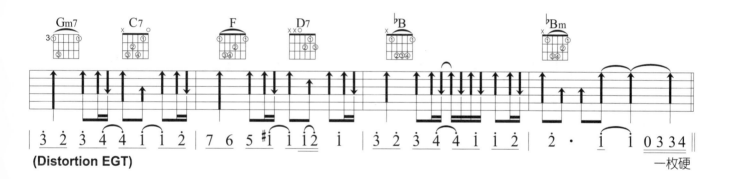

(Distortion EGT)

Gm7 C7 F D7 ♭B ♭Bm

| 3 2 3 4 4 1 1 2 | 7 6 5 #1 1 1 2 1 | 3 2 3 4 4 1 1 2 | 2· 1 1 0 3 3 4 |

一枚硬

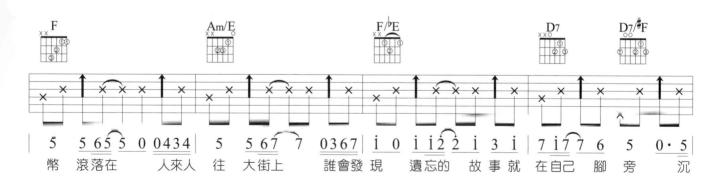

F Am/E F/♭E D7 D7/#F

| 5 5 6 5 5 0 0 4 3 4 | 5 5 6 7 7 0 3 6 7 | i 0 i i 2 2 i 3 i | 7 i 7 7 6 5 0·5 |

幣 滾落在 人來人 往 大街上 誰會發 現 遺忘的 故事就 在自己 腳 旁 沉

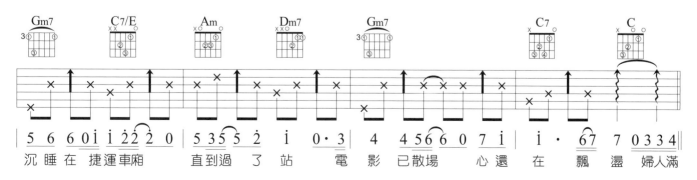

Gm7 C7/E Am Dm7 Gm7 C7 C

| 5 6 6 0 i i 2 2 0 | 5 3 5 5 2 i 0·3 | 4 4 5 6 6 0 7 i | i· 6 7 7 0 3 3 4 |

沉 睡在 捷運車廂 直到過 了 站 電影 已散場 心還 在 飄 盪 婦人滿

OP：Linfair Music Publishing Ltd. 福茂著作權

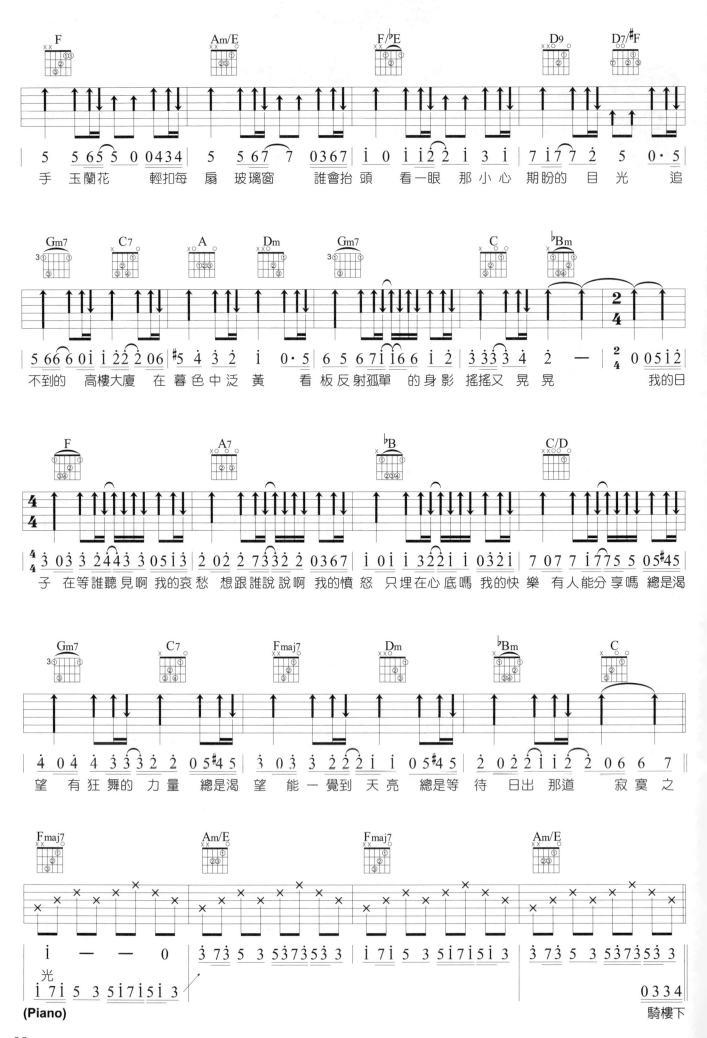

(Piano)

騎樓下

98

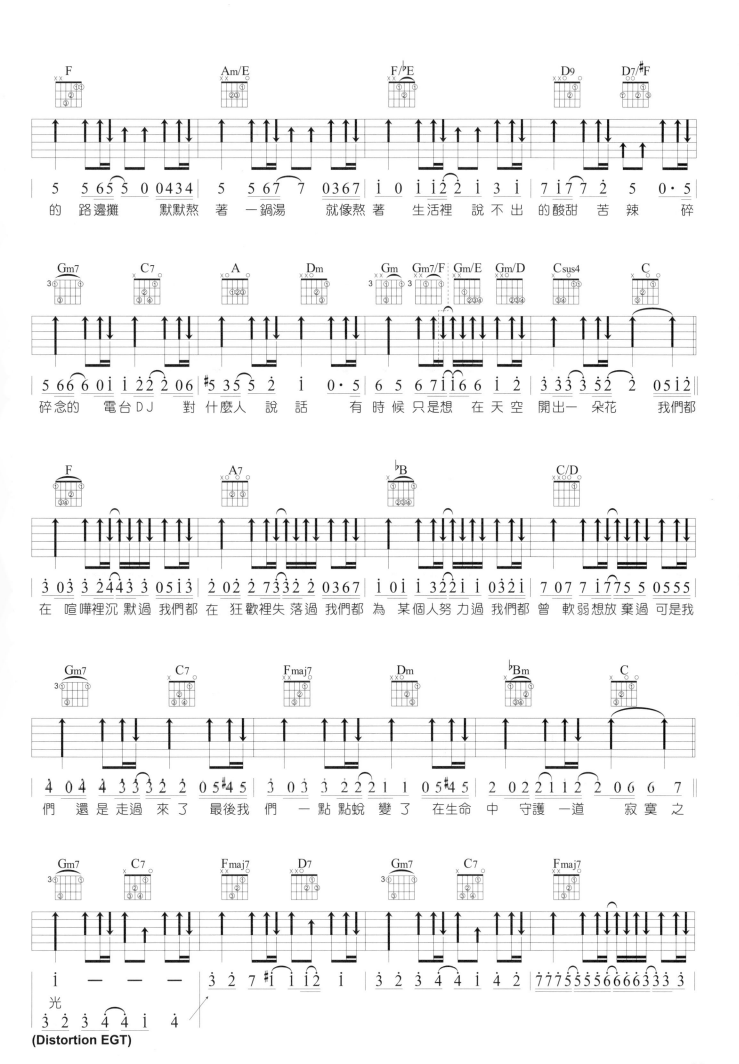

(Distortion EGT)

99

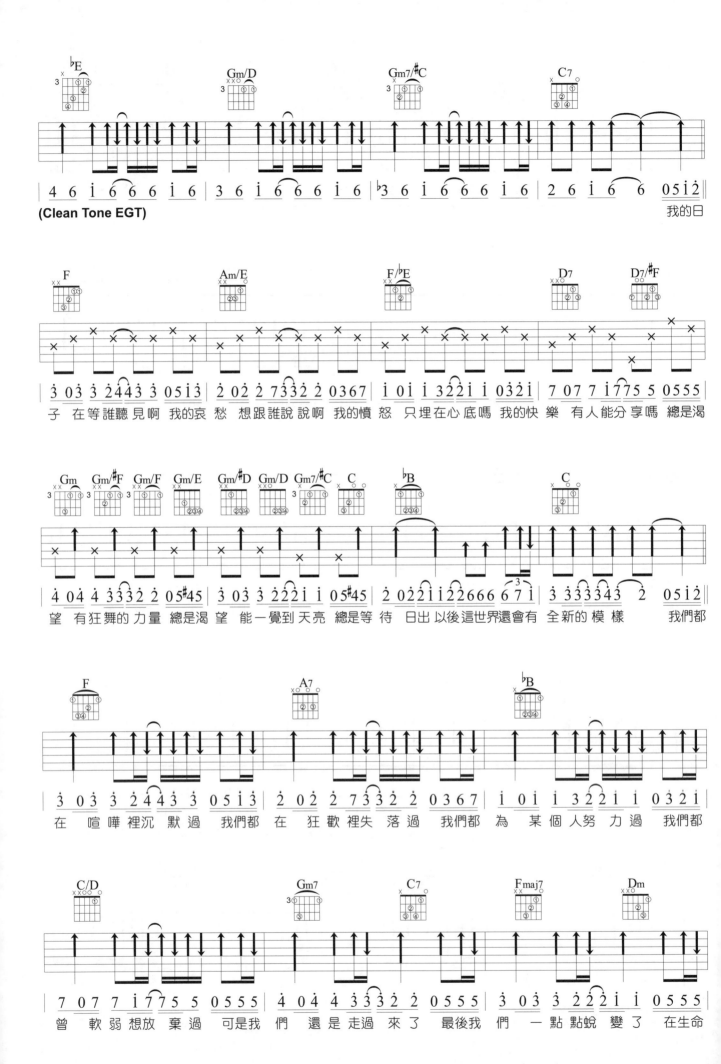

(Clean Tone EGT)

| 4 6 i 6 6 6 i 6 | 3 6 i 6 6 6 i 6 | ♭3 6 i 6 6 6 i 6 | 2 6 i 6 6 | 0 5 i 2 ‖

我的日

| 3 0 3 3 2 4 4 3 3 0 5 i 3 | 2 0 2 2 7 3 3 2 2 0 3 6 7 | i 0 i i 3 2 2 i i 0 3 2 i | 7 0 7 7 i 7 7 5 5 0 5 5 5 |

子 在 等 誰 聽 見 啊 我 的 哀 愁 想 跟 誰 說 說 啊 我 的 憤 怒 只 埋 在 心 底 嗎 我 的 快 樂 有 人 能 分 享 嗎 總 是 渴

| 4 0 4 4 3 3 3 2 2 0 5 #4 5 | 3 0 3 3 2 2 2 i i 0 5 #4 5 | 2 0 2 2 i i 2 2 6 6 6 6 7 i | 3 3 3 3 3 4 3 2 0 5 i 2 ‖

望 有 狂 舞 的 力 量 總 是 渴 望 能 一 覺 到 天 亮 總 是 等 待 日 出 以 後 這 世 界 還 會 有 全 新 的 模 樣 我 們 都

| 3 0 3 3 2 4 4 3 3 0 5 i 3 | 2 0 2 2 7 3 3 2 2 0 3 6 7 | i 0 i i 3 2 2 i i 0 3 2 i |

在 喧 嘩 裡 沉 默 過 我 們 都 在 狂 歡 裡 失 落 過 我 們 都 為 某 個 人 努 力 過 我 們 都

| 7 0 7 7 i 7 7 5 5 0 5 5 5 | 4 0 4 4 3 3 3 2 2 0 5 5 5 | 3 0 3 3 2 2 2 i i 0 5 5 5 |

曾 軟 弱 想 放 棄 過 可 是 我 們 還 是 走 過 來 了 最 後 我 們 一 點 點 蛻 變 了 在 生 命

100

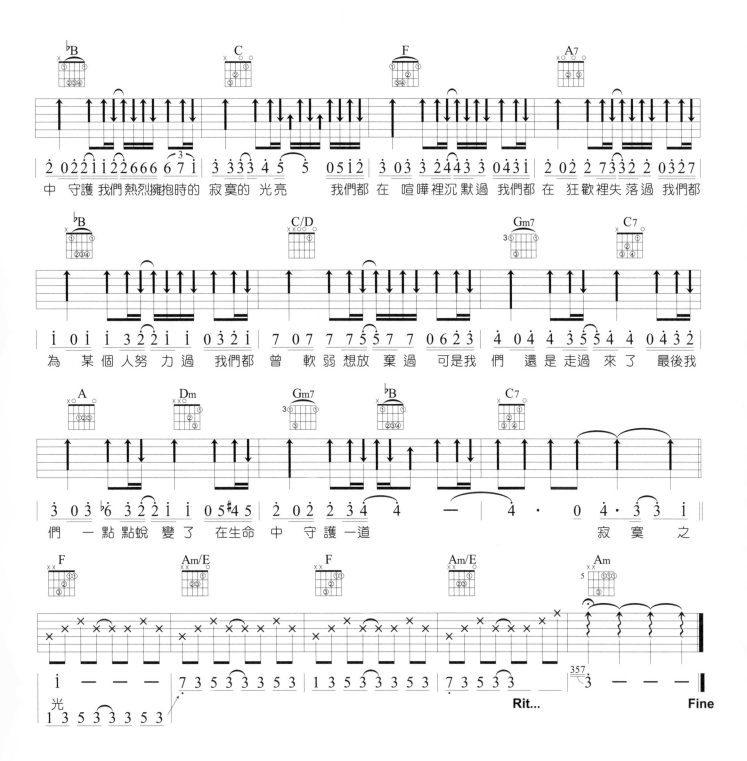

天涯過客

演唱 / 周杰倫
詞 / 方文山
曲 / 周杰倫

Key: D　Play: D　Tempo: 4/4 ♩=98　Slow soul

:彈奏分析:

goo.gl/4eX6JB

- 仔細聽你會發現，整首歌曲一直會聽到G調的5(Sol)音，這個是一種"頑固音型"的作法，頑固音型可以是一個音，也可以是好幾個音的組合，特定做出一種循環。
- Gmaj7有好幾種指型按法：、、，請特別熟悉它。

（陶笛）

風起

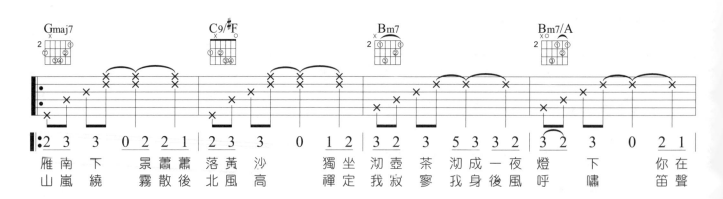

雁南下　景蕭蕭落黃沙　獨坐沏壺茶沏成一夜燈下　你在
山嵐繞　霧散後北風高　禪定我寂寥我身後風呼嘯　笛聲

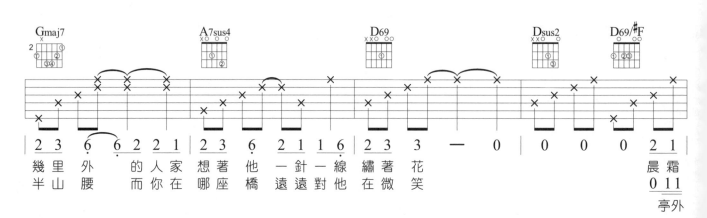

幾里外　的人家想著他一針一線繡著花　晨霜
半山腰　而你在哪座橋遠遠對他在微笑　011
亭外

102

OP：JVR Music Int'1 Ltd.

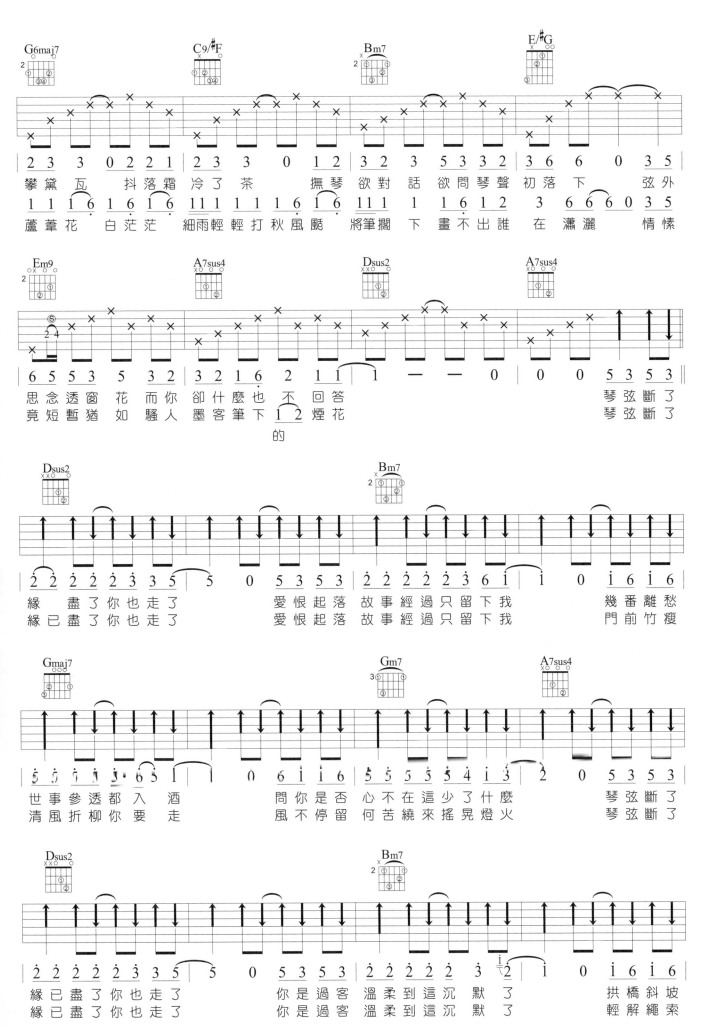

103

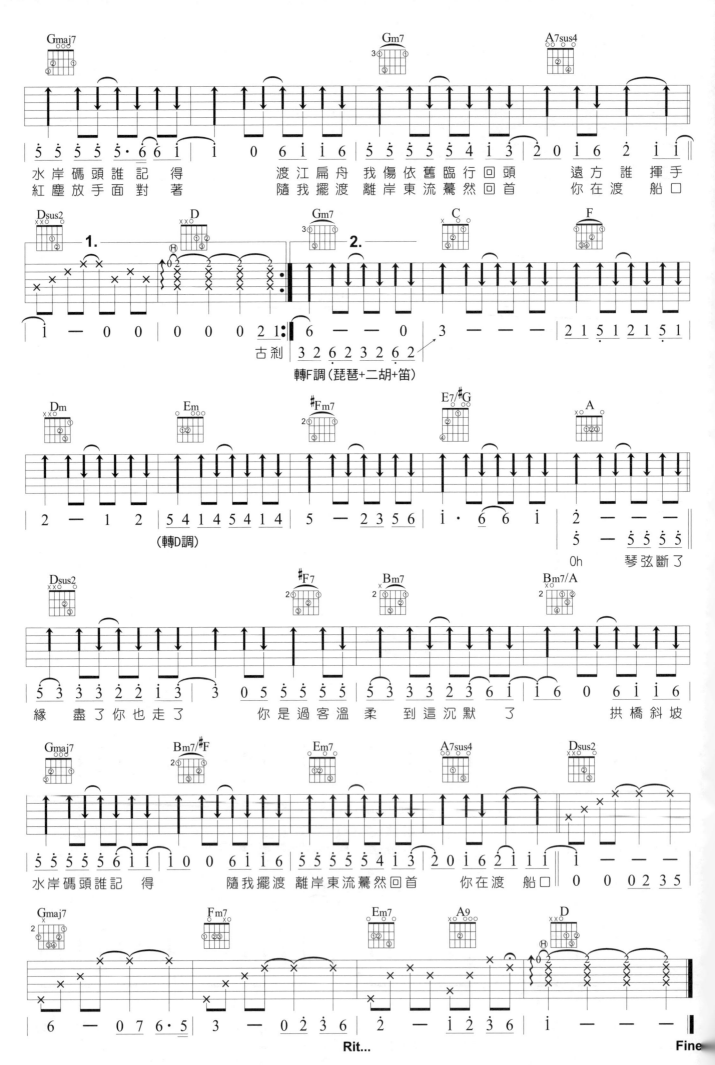

我遇見你

演唱 / 家家
詞 / Summer Hsu、陳沒
曲 / Summer Hsu

Key	Play	Capo	Tempo
F#-G	E-F	2	4/4 ♩=61

彈奏分析：

goo.gl/IEPt56

♪ 這首歌的層次是一層一層疊上去的，前奏的指法需要用「有點氣氛的彈奏」，也就是輕重力度要控制，不要用同樣的力量去彈奏每個音，這樣會太死板。

♪ E調轉到G調，再借用G調的四級和弦C當成F調的五級和弦，然後順利轉進F調。其實轉調的道理就是這樣，借來借去，讓你在不知不覺中完成歌曲的起承轉合。

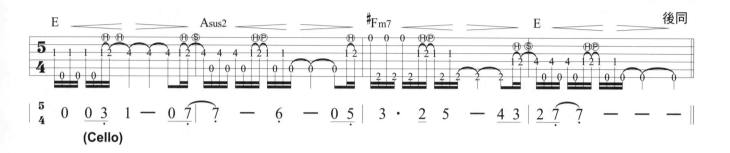

(Cello)

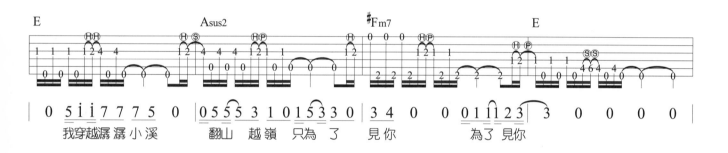

我穿越潺潺小溪　翻山越嶺 只為了 見你　為了 見你

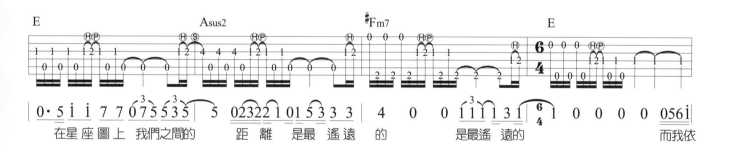

在星座圖上 我們之間的　距離 是最遙遠 的　是最遙 遠的　而我依

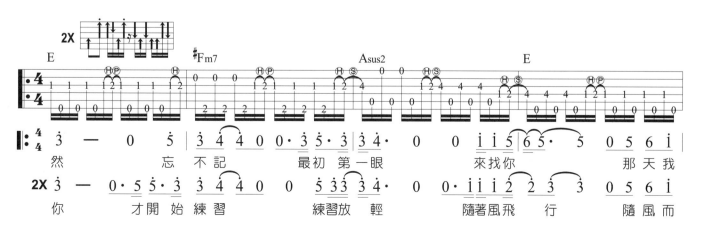

然　忘 不 記　最初 第一眼　來找你　那天我

你　才 開 始 練習　練習放 輕　隨著風飛 行　隨風而

OP：好感度音樂有限公司 Good Sense Music Service Co., LTD
相信音樂國際股份有限公司
SP：Universal Ms Publ Ltd.Taiwan

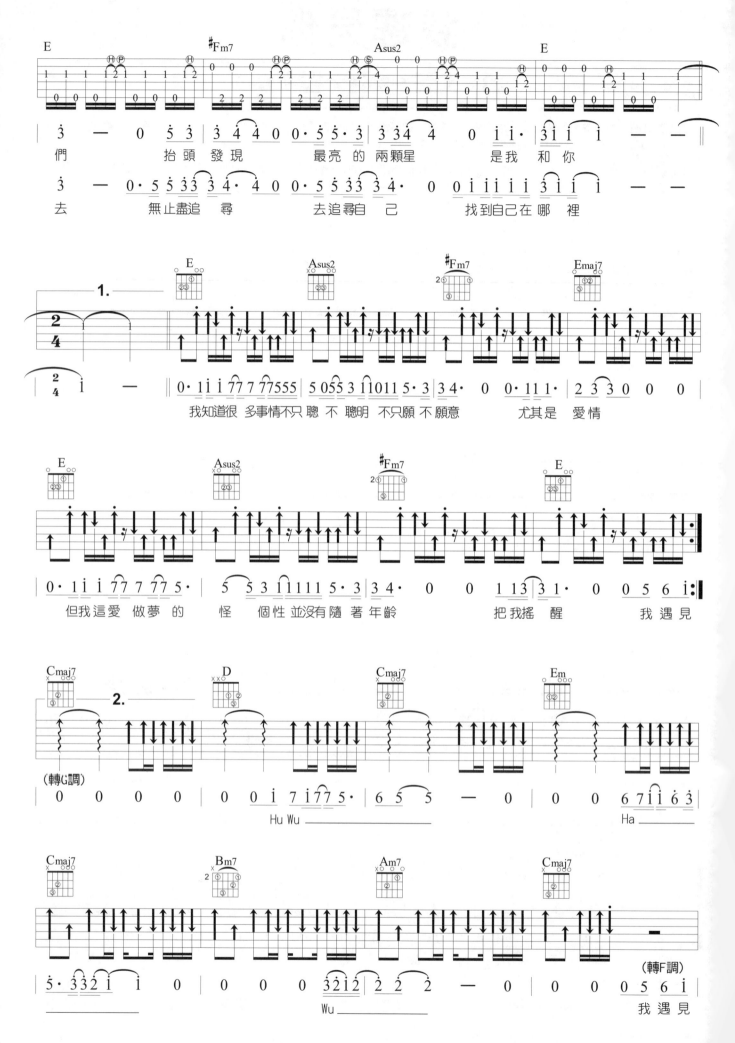

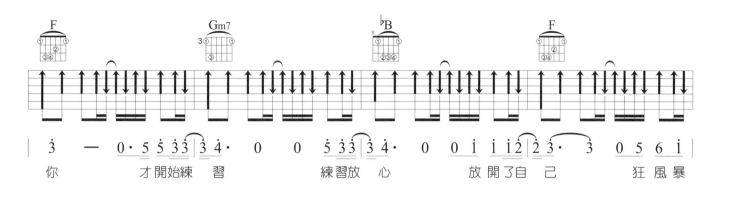

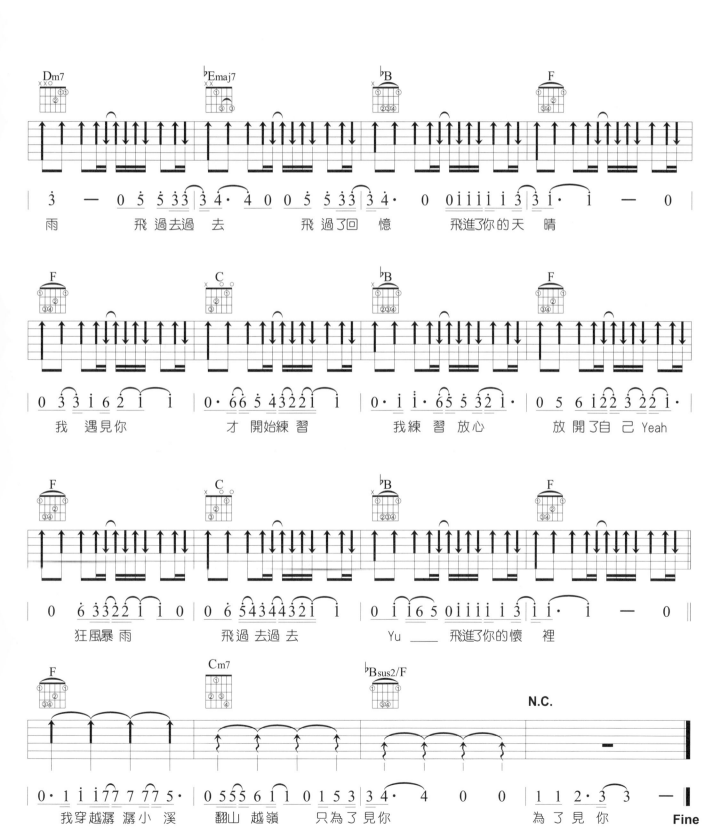

F	G m7	♭B	F

$\dot{3}$ — 0·5 $\dot{5}$ $\dot{3}$ $\dot{3}$ $\dot{3}$ 4· 0 0 5 $\dot{3}$ $\dot{3}$ $\dot{3}$ 4· 0 0 $\dot{1}$ $\dot{1}$ $\dot{1}$ 2 3· 3 0 5 6 $\dot{1}$

你　　　才開始練習　　　練習放心　　放開了自己　　狂風暴

Dm7	♭Emaj7	♭B	F

$\dot{3}$ — 0 5 $\dot{5}$ $\dot{3}$ $\dot{3}$ $\dot{3}$ 4· 4 0 0 5 $\dot{5}$ $\dot{3}$ $\dot{3}$ $\dot{3}$ 4· 0 0 $\dot{1}$ $\dot{1}$ $\dot{1}$ $\dot{1}$ $\dot{1}$ $\dot{3}$ $\dot{3}$ $\dot{1}$· $\dot{1}$ $\dot{1}$ — 0

雨　　　飛過去過去　　　飛過了回憶　　飛進了你的天　晴

F	C	♭B	F

0 $\dot{3}$ $\dot{3}$ $\dot{1}$ 6 2 $\dot{1}$ $\dot{1}$ 0· 6 6 5 4 3 2 2 $\dot{1}$ $\dot{1}$ 0· $\dot{1}$ $\dot{1}$· 6 5 $\dot{5}$ 3 2 $\dot{1}$· 0 5 6 $\dot{1}$ 2 2 3 2 2 $\dot{1}$·

我　遇見你　　才 開始練習　　我練習放心　　放開了自己 Yeah

F	C	♭B	F

0 $\dot{6}$ $\dot{3}$ $\dot{3}$ 2 2 $\dot{1}$ $\dot{1}$ 0 0 6 5 4 3 4 4 3 2 $\dot{1}$ $\dot{1}$ 0 $\dot{1}$ $\dot{1}$ 6 5 0 $\dot{1}$ $\dot{1}$ $\dot{1}$ $\dot{1}$ $\dot{1}$ 3 $\dot{1}$ $\dot{1}$· $\dot{1}$ — 0

狂風暴雨　　　飛過去過去　　Yu ＿＿ 飛進了你的懷　裡

F	Cm7	♭Bsus2/F

N.C.

0· $\dot{1}$ $\dot{1}$ $\dot{1}$ 7 7 7 7 7 5· 0 5 5 5 6 $\dot{1}$ $\dot{1}$ 0 $\dot{1}$ 5 3 3 4· 4 0 0 $\dot{1}$ $\dot{1}$ 2· 3 3 —

我穿越濕濕小溪　翻山越嶺　只為了見你　　　為了見你　Fine

107

堅強過頭

演唱 / 曾沛慈
詞 / 黃婷
曲 / 葉懷佩

偶像劇《星座愛情－獅子女》插曲

Key	Play	Capo	Tempo
D♭	C	1	4/4 ♩=60

:彈奏分析:

♦ A段主歌，鋼琴是用4Beats的方式伴奏，每二拍換一個和弦，但是考量吉他的延音比鋼琴不足，所以多加一些分解和弦來補足空拍，這個部分你也可以自行發揮。

♦ 副歌是典型的減七和弦用法，在和弦的前後加入經過音的減七和弦，例如Cmaj7進行到Dm7，可考慮加上C#dim7；Fmaj7進行到Dm7，可考慮加上Edim7，不過你要注意減七和弦有幾個是同音異名，Cdim7=E♭dim7=G♭dim7=Adim7，有時候寫法不一樣，但道理是一樣的。

goo.gl/aUNF64

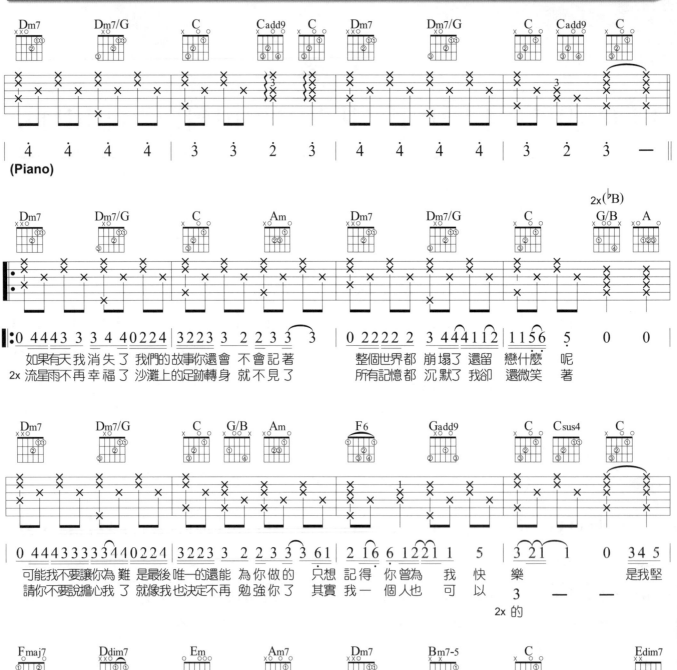

(Piano)

如果有天我消失了 我們的故事你還會 不會記著
2x 流星雨不再幸福了 沙灘上的足跡轉身 就不見了

整個世界都 崩塌了 還留 戀什麼 呢
所有記憶都 沉默了 我卻 還微笑 著

可能我不要讓你為 難 是最後唯一的還能 為你做的 只想 記得 你曾為 我 快 樂 是我堅
請你不要說擔心我 了 就像我也決定不再 勉強你了 其實 我一 個人也 可 以
2x 的

強 過 頭 所以選 擇 放 手 學著變成 熟 學著自己 走 學你說 的 溫柔 為何愛

OP : Sony Music Publishing (Pte) Ltd. Taiwan Branch

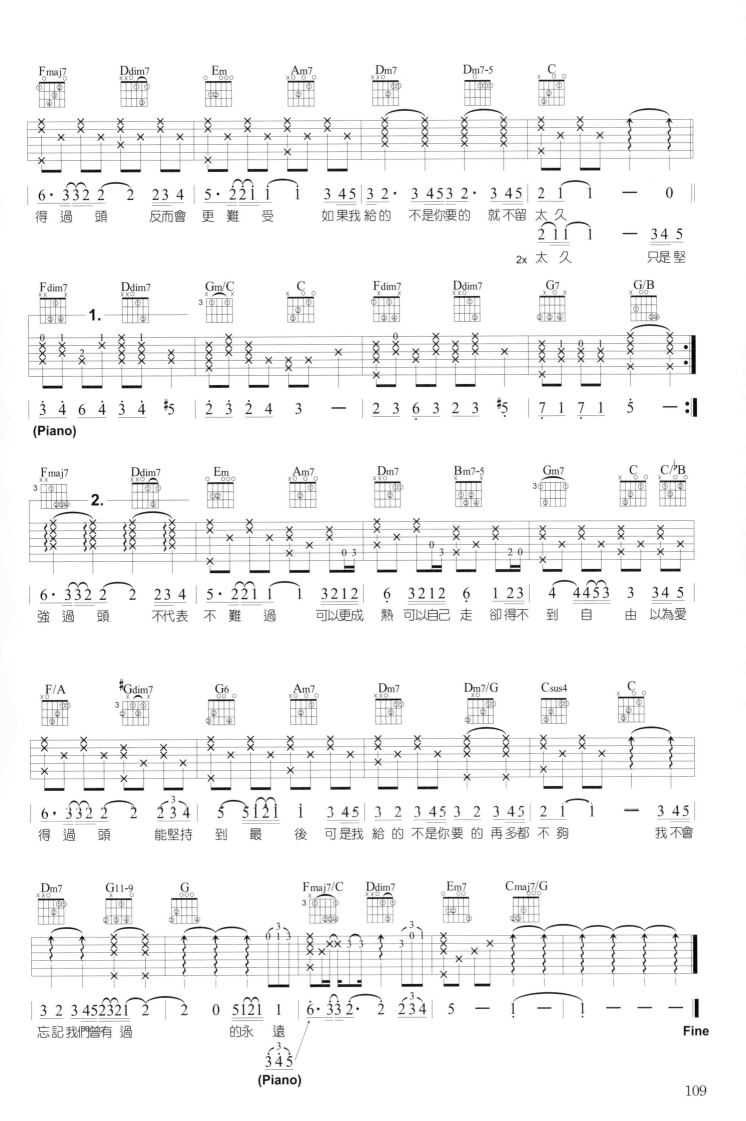

還記得嗎?

演唱/張韶涵
詞/吳易緯、張韶涵
曲/Johnny Chao

goo.gl/Z4P4Gp

:彈奏分析:

Key	Play	Capo	Tempo
B	A	2	4/4 ♩=70

◈ 原曲的刷奏相當好聽，宜多注意換和弦的地方與刷奏時輕重的表現，這樣才能彈出如原曲的伴奏效果，請多加揣摩。

◈ E/G#和弦，彈奏刷奏時必須悶掉第五弦，你可以使用按根音的無名指下緣，去輕碰第五弦，這樣就不會讓第五弦發出聲音。

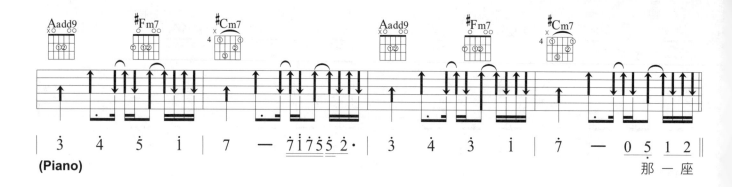

(Piano)
那一座

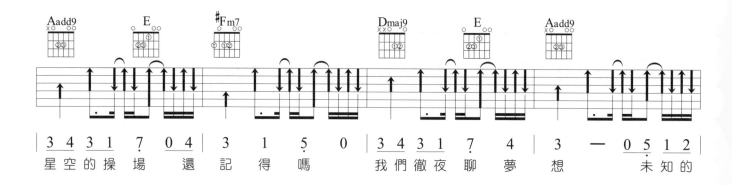

星空的操場　還記得嗎　我們徹夜聊夢想　未知的

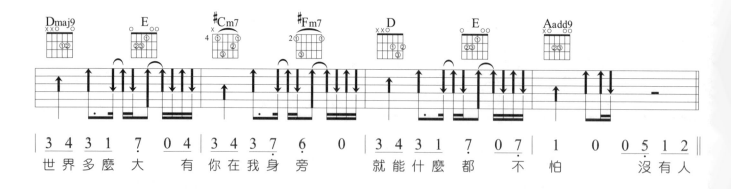

世界多麼大　有你在我身旁　就能什麼都不怕　沒有人

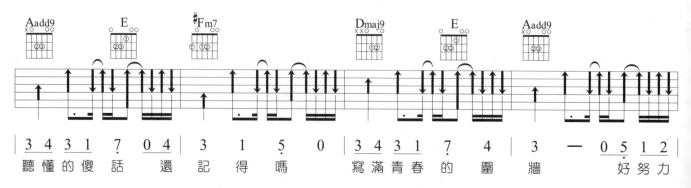

聽懂的傻話　還記得嗎　寫滿青春的圍牆　好努力

OP：Sony Music Publishing (Pte) Ltd. Taiwan Branch/ Tao Shan Music Co.,Ltd. 陶山音樂有限公司
SP：Sony Music Publishing (Pte) Ltd. Taiwan Branch

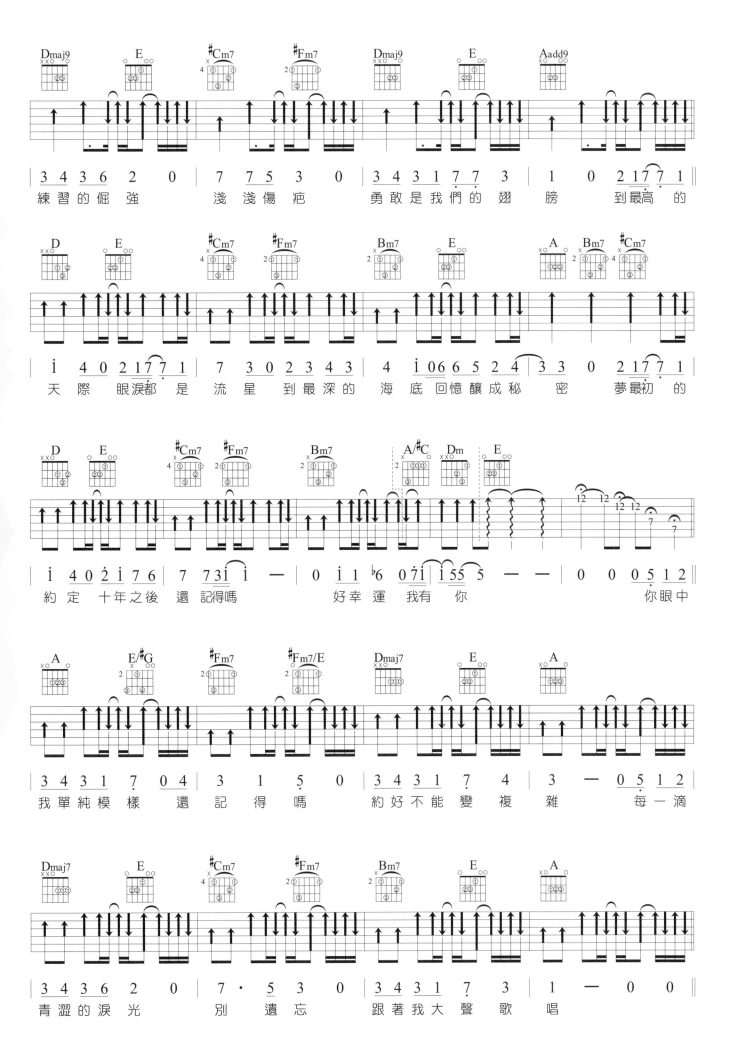

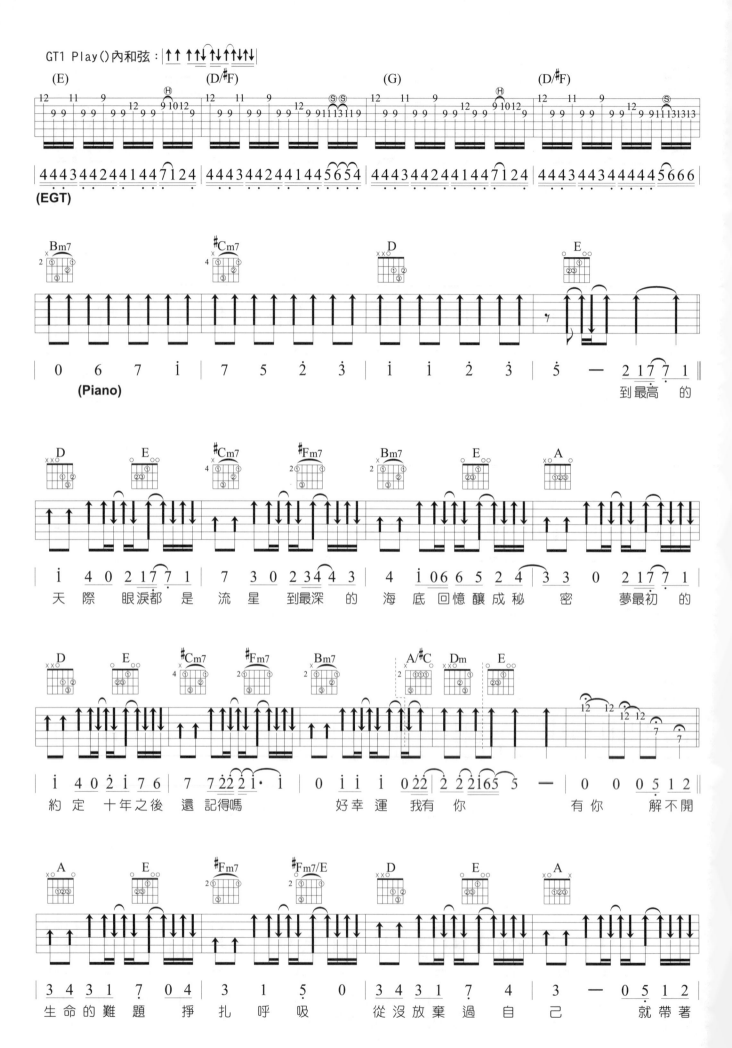

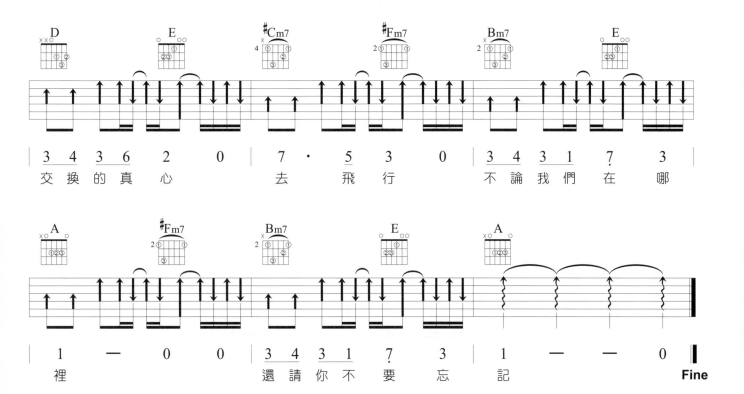

| D | | | E | | | #Cm7 | | | #Fm7 | | | Bm7 | | | E | | |

3 4 3 6 2 0 | 7 · 5 3 0 | 3 4 3 1 7 3 |

交 換 的 真 心　　去 飛 行　　不 論 我 們 在 哪

| A | | | #Fm7 | | | Bm7 | | | E | | | A | | |

1 — 0 0 | 3 4 3 1 7 3 | 1 — — 0 ‖

裡　　　　還 請 你 不 要 忘 記　　　　　**Fine**

不讀不D

演唱 / 吳汶芳
詞曲 / 吳汶芳

偶像劇《星座愛情》片尾曲

Key	Play	Capo	Tempo	
B	A	2		4/4 ♩= 73

:彈奏分析:

goo.gl/kCXcS6

❀ 本曲使用三指法來彈奏，三指法就是僅使用三根手指來完成彈奏，依序為｜T T1 T2 T1｜，T皆為拇指，並且做交互低音撥奏。

❀ 其中A/C#和弦必須特別注意，要將食指第一個關節處微彎，按好2、3弦，並且不能碰觸到第1弦，這類按法要多練練。

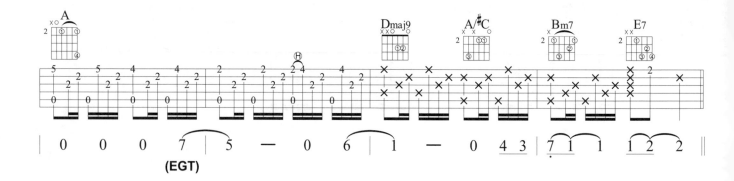

(EGT)

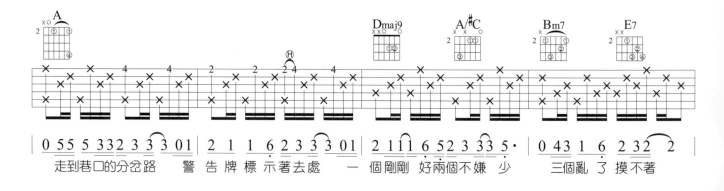

走到巷口的分岔路　警告牌標示著去處　一個剛剛好兩個不嫌少　三個亂了摸不著

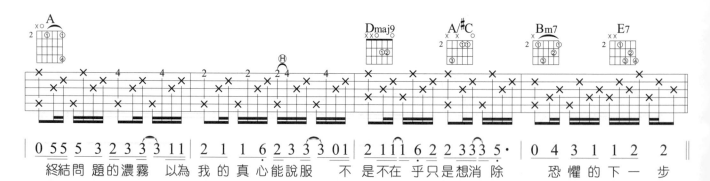

終結問題的濃霧　以為我的真心能說服　不是不在乎只是想消除　恐懼的下一步

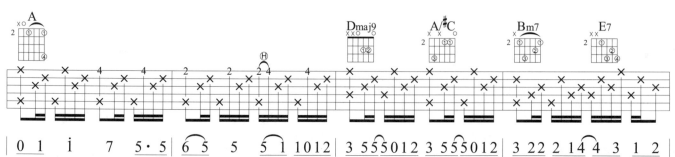

不讀　不回心聲　的分貝情緒在鼎沸　攪拌咖啡杯好讓彼此的世界暫　時冷卻

OP：Linfair Music Publishing Ltd.｜福茂著作權

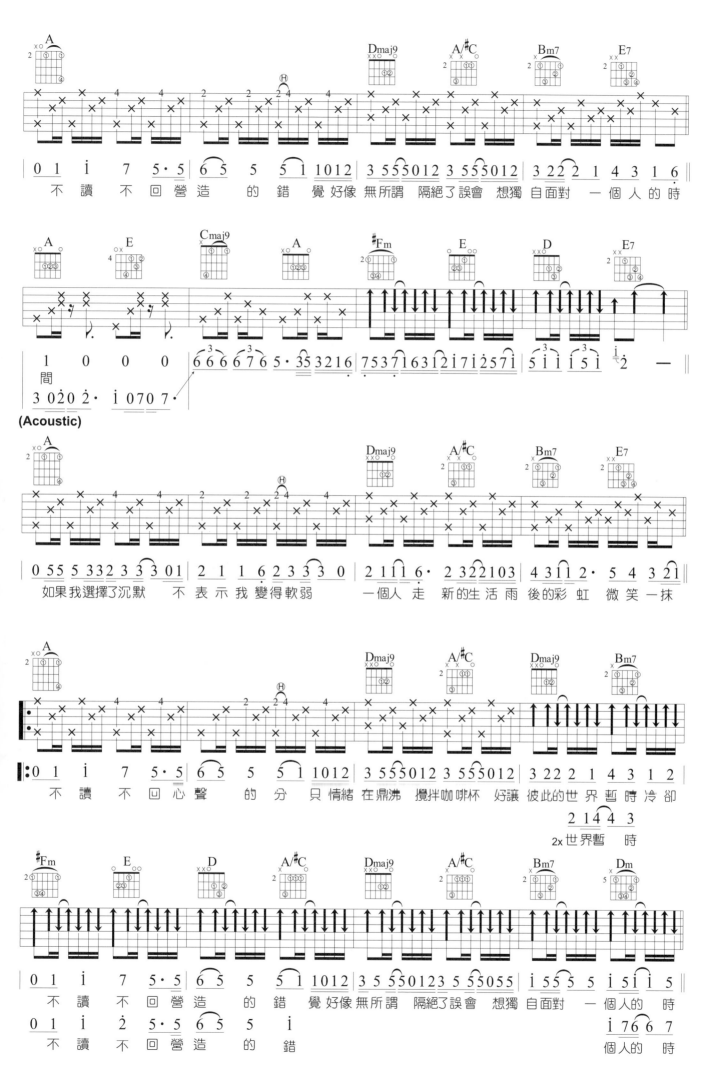

(Acoustic)

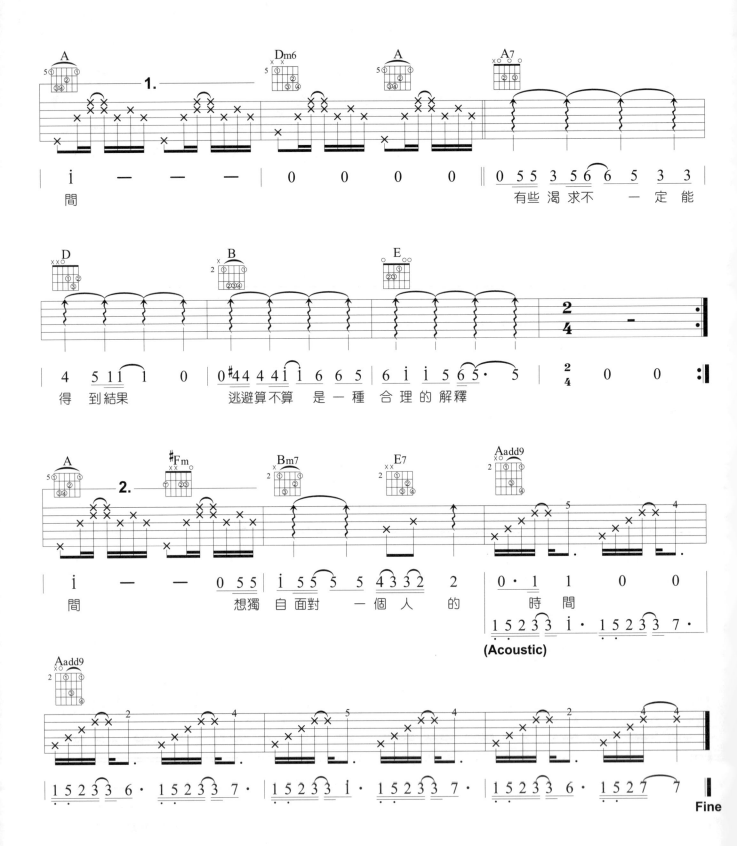

宛若新生

演唱 / 李榮浩
詞曲 / 李榮浩

：彈奏分析：

Key	Play	Capo	Rhythm	Tempo
E♭	C	3	Swing ♪=♪³♪	4/4 ♩=95

♦ Blues音階以音級來看就是 1、♭3、4、♭5、5、♭7這幾個音，因為前面是一個小三度音程，很容易被當成是小調，不過藍調音階本身就是大小調的混合，但音階就只有一種。實際彈奏時，可以用大調音階加上♭3、♭5、♭7這幾個藍調音即可。

♦ 本曲算是A Blues(A調藍調)，和弦習慣加上屬七，例如一級A7、四級D7、五級E7。

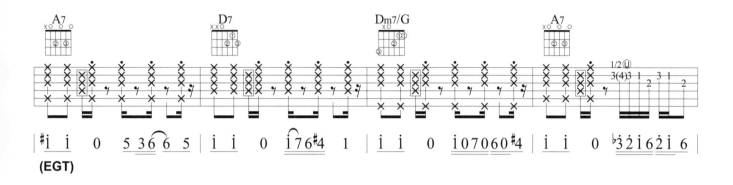

(EGT)

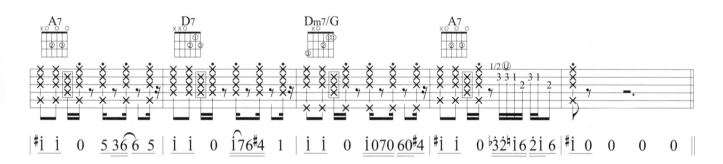

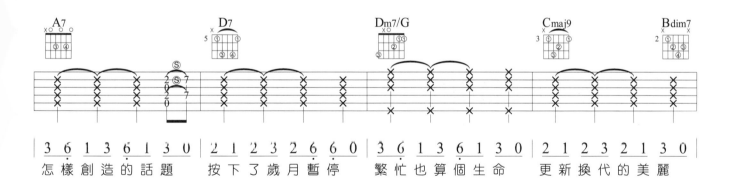

怎樣創造的話題　按下了歲月暫停　繁忙也算個生命　更新換代的美麗

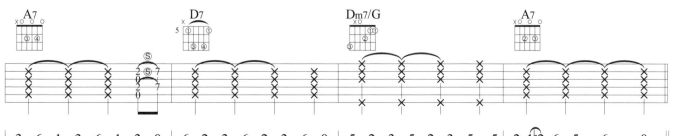

還好還有些自信　還好還有個曾經　二十五歲的風景　有人唱給你聽

OP：Linfair Music Publishing Ltd. 福茂著作權

117

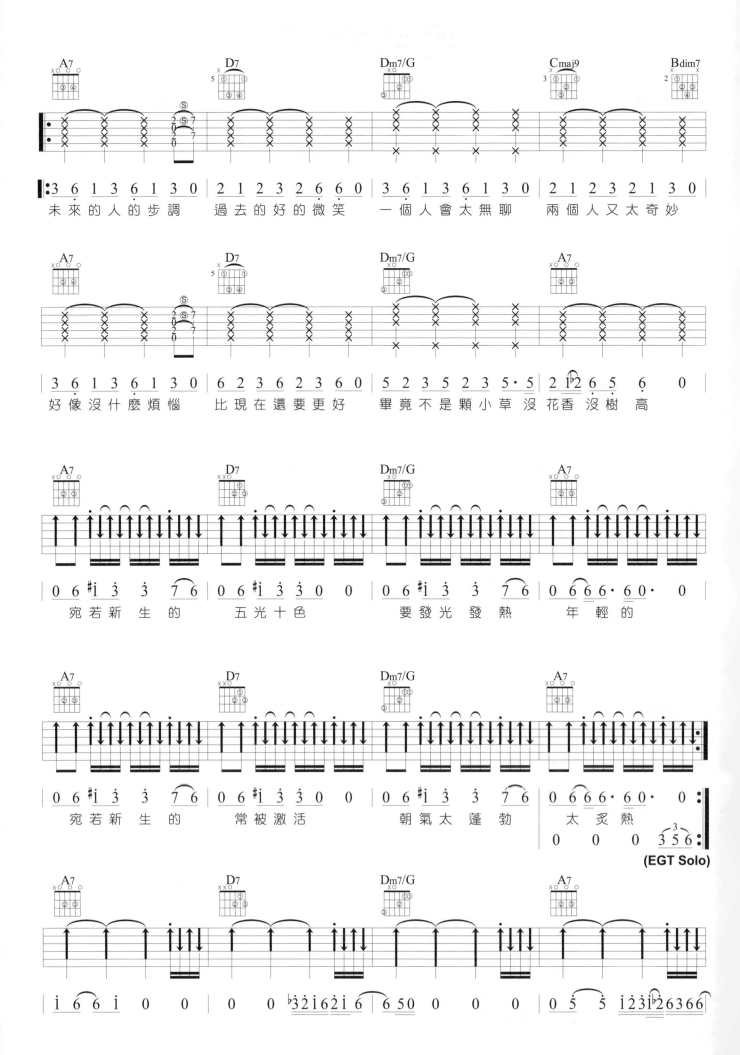

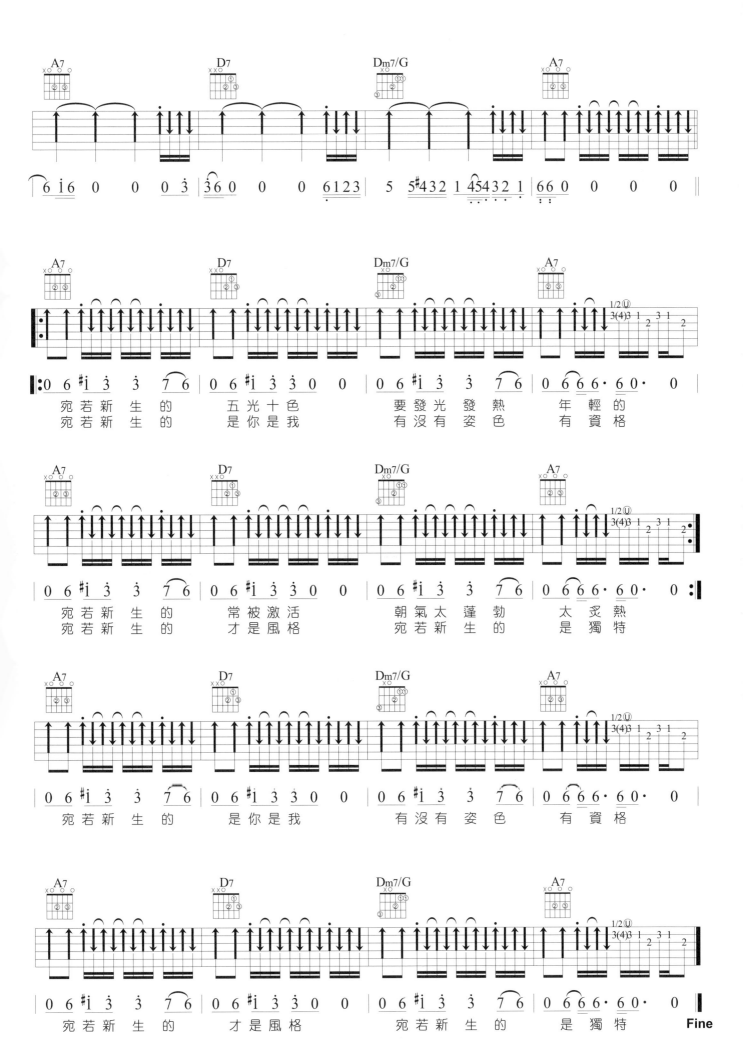

野生動物

演唱 / 李榮浩
詞 / 黃偉文
曲 / 李榮浩

Key C–E♭ **Play** A–C **Capo** 3 **Tempo** 4/4 ♩= 68

:彈奏分析:

◆ 本刊錄了多首的李榮浩歌曲，並非個人喜好，而是其歌曲中有很多編曲，都值得好好研究。

◆ 本曲中可以看到編曲者在A調與C調之間如何編曲，還要能夠讓唱的人可以很快速的找到轉調後的音。善用二調的共同音與五級和弦是關鍵，不知道各位是否看出來了。

goo.gl/3ZBpZv

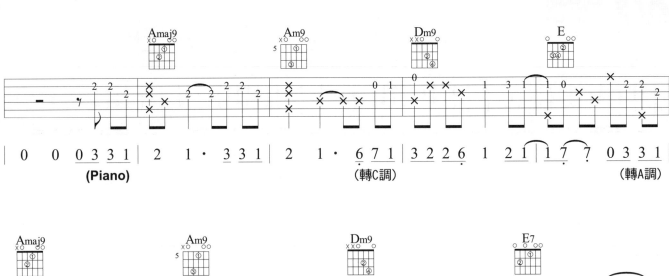

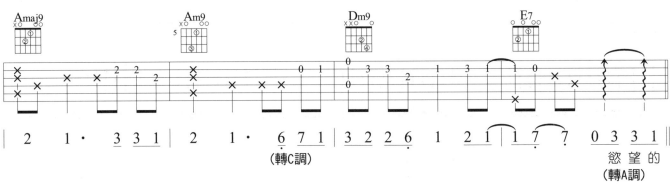

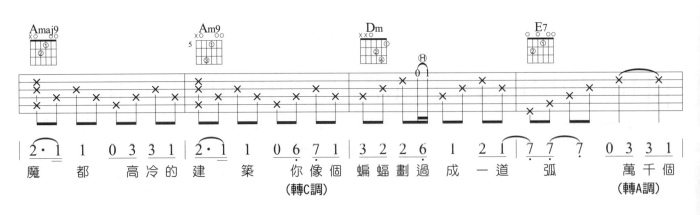

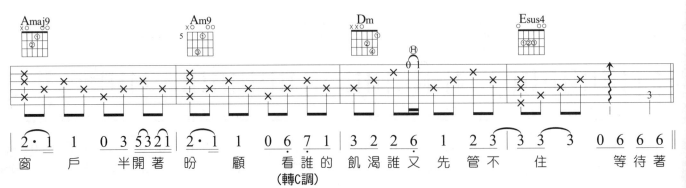

OP : One Asia Music Inc.,

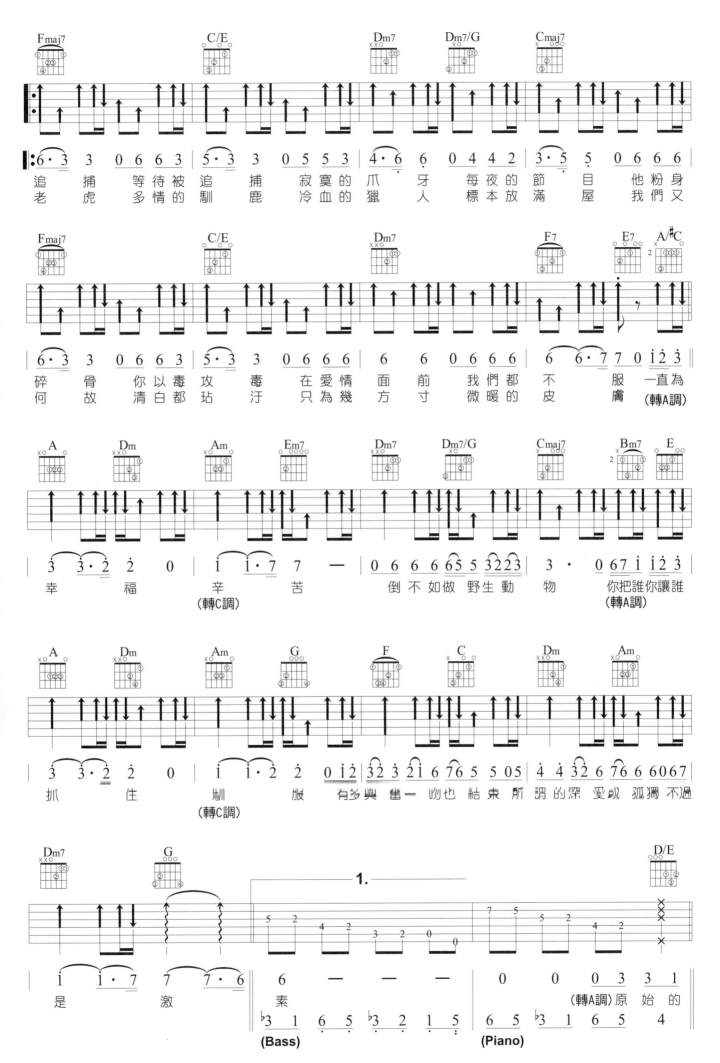

追捕 等待被追捕 寂寞的爪牙 每夜的節目 他粉身
老虎 多情的馴鹿 冷血的獵人 標本放滿屋 我們又

碎骨 你以毒攻毒 在愛情面前 我們都不服 一直為
何故 清白都玷汙 只為幾方寸 微暖的皮膚（轉A調）

幸福 辛苦（轉C調） 倒不如做野生動物 你把誰你讓誰（轉A調）

抓住 馴服（轉C調） 有多興奮一吻也結束 所謂的深愛或孤獨不過

是 激 素 （轉A調）原始的

(Bass) (Piano)

121

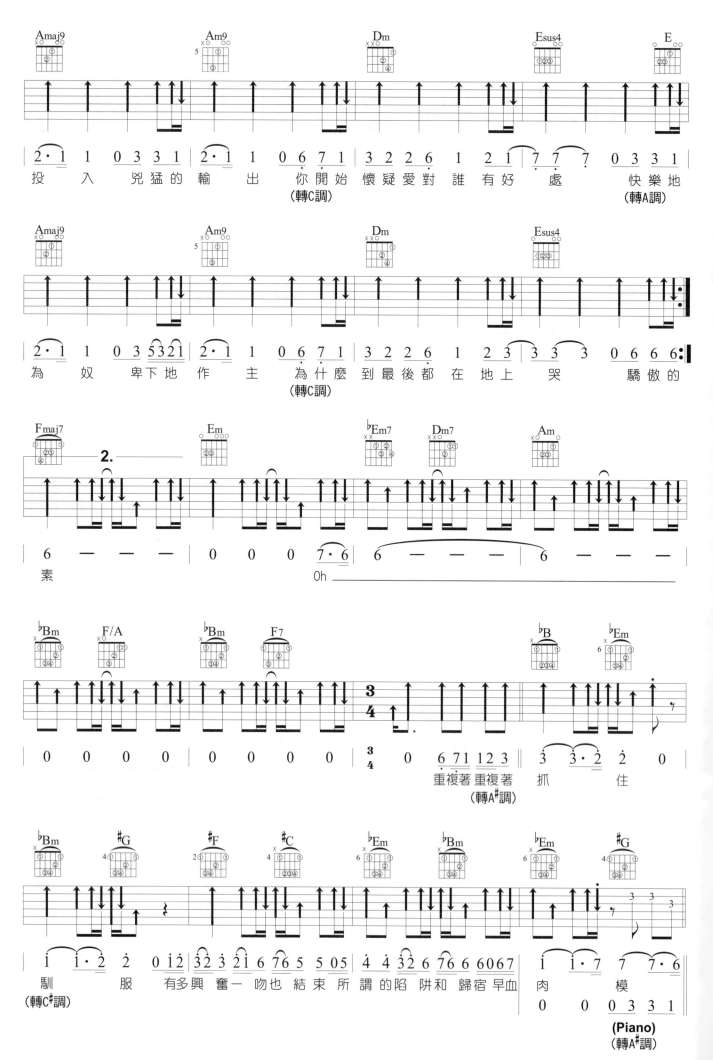

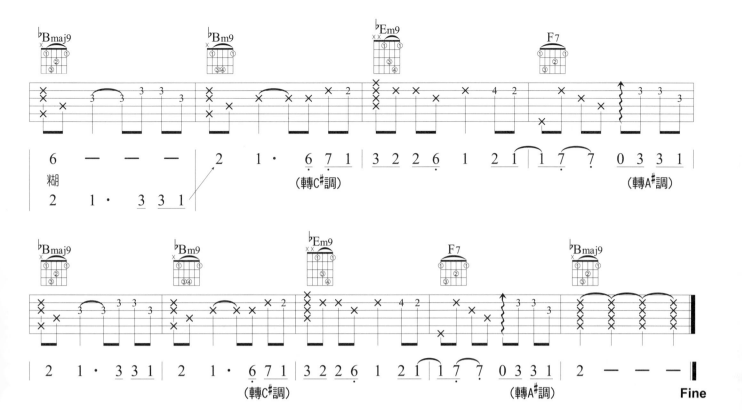

少一點天份

台劇《俏摩女搶頭婚》片尾曲

演唱 / 孫盛希
詞曲 / 張簡君偉、
孫盛希

Key	Play	Tempo
D–F–E♭	D–F–E♭	4/4 ♩ = 56

:彈奏分析:

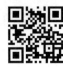
goo.gl/aVumei

- 原曲是鋼琴伴奏，筆者將本曲改編成適合吉他彈奏的編曲，因為樂器特性不同，改成吉他伴奏有時不需要太在意內容，要在意的是和聲的精神。

- C橋段有轉到F調，利用F調的四級和弦B♭當成是E♭的五級和弦，這樣就可以順利的轉調，E♭調全部需要使用封閉和弦喔。

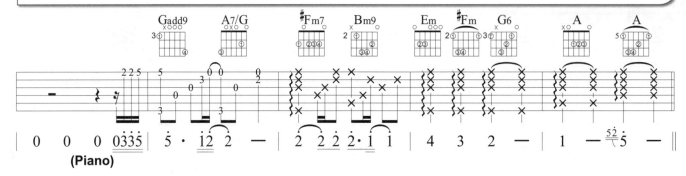

(Piano)

小傷痕　痛幾天　就癒合　　依舊還能活著
2x 癒合

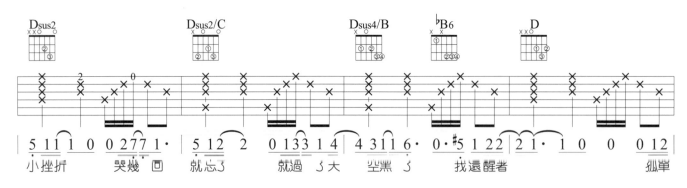

小挫折　哭幾回　就忘了　就過了太空黑了　找還醒者　　孤單

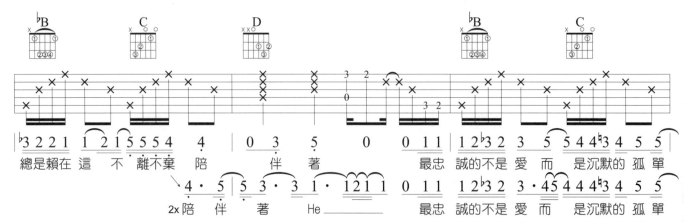

總是賴在這　不·離不棄　陪　伴著　　最忠誠的不是愛而　是沉默的孤單
2x 陪伴·著　He　　最忠誠的不是愛而　是沉默的孤單

OP：HIM Music Publishing Inc.
Rock Music Publishing Co., Ltd.

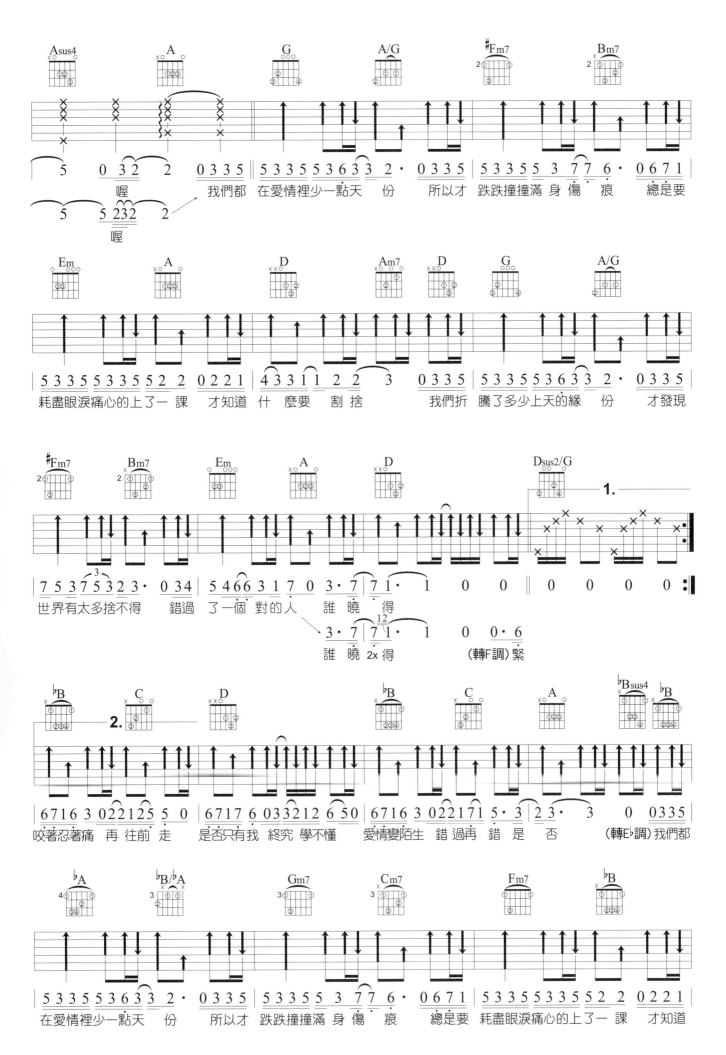

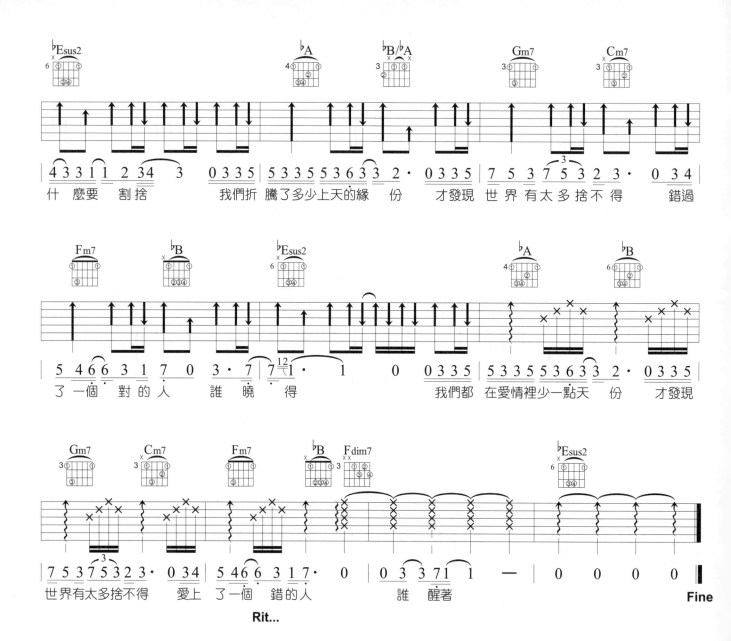

什麼要 割捨　　我們折騰了多少上天的緣　份　　才發現 世界 有太 多捨不 得　　錯過

了一個 對的人　誰曉 得　　　　　　我們都 在愛情裡少一點天 份　　才發現

世界有太多捨不得　　愛上 了一個 錯的人　　誰 醒著　　　　　　　　　Fine

Rit...

你，有沒有過

演唱 / 林俊傑
詞 / 林怡鳳
曲 / 林俊傑

Key G　Play G　Tempo 4/4 ♩= 80

- 簡易的四和弦彈唱歌曲，不過唱的部分卻不容易，現在很多歌曲都需要練習真假音互換的技巧，這部份不是小編的強項，所以請自行揣摩。
- Ending使用六級大和弦結尾，這也是一種方式，正好呼應前面的四級(C)與五級(D)和弦。

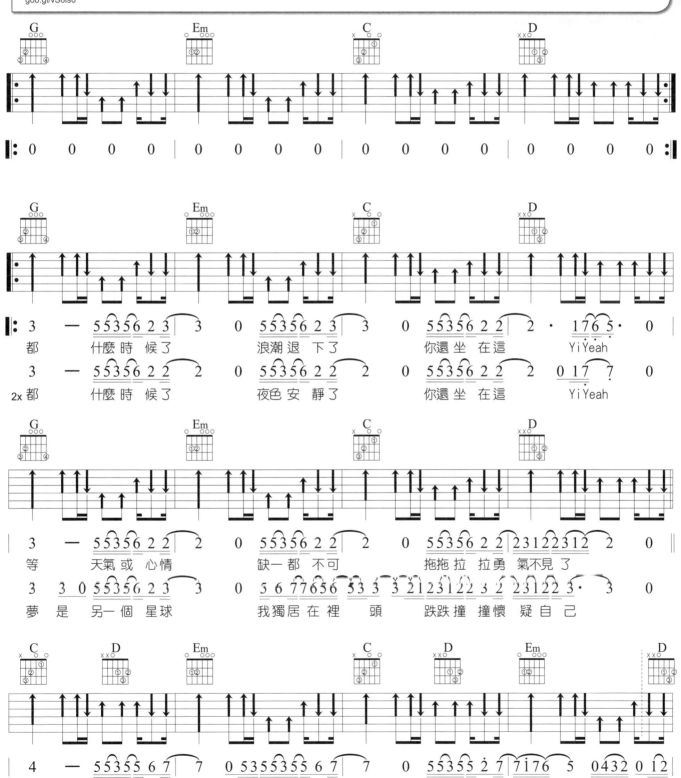

OP：Hear tbeats Music Production龍言展工作室
UNIVERSAL MUSIC PUBLISHING LTD
SP：大潮音樂經紀有限公司

127

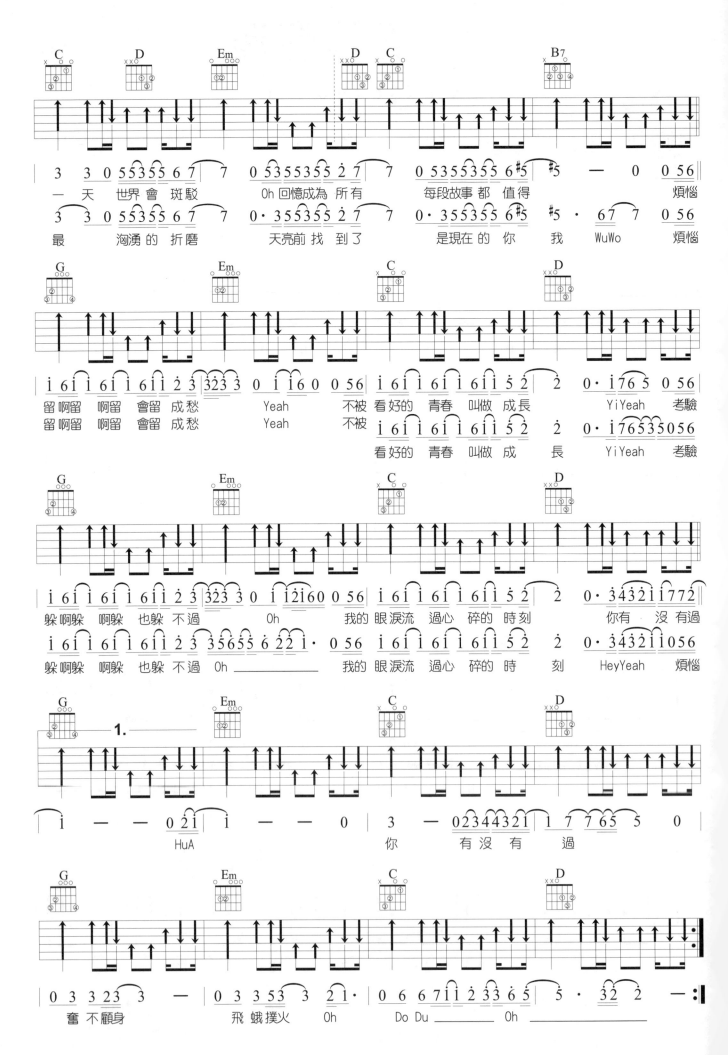

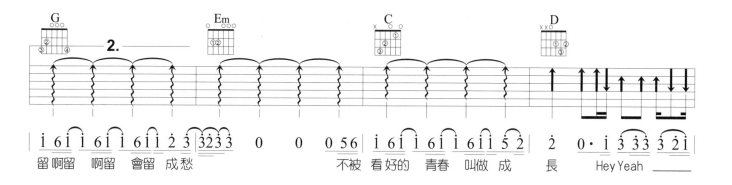

留啊留　啊留　會留成愁　　　　　　不被 看好的 青春 叫做 成 長　Hey Yeah ____

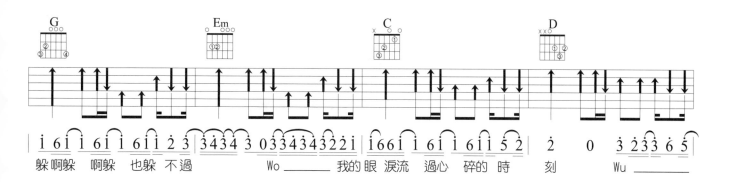

躲啊躲　啊躲　也躲 不過　　Wo ____ 我的 眼 淚流 過心 碎的 時　刻　　Wu ____

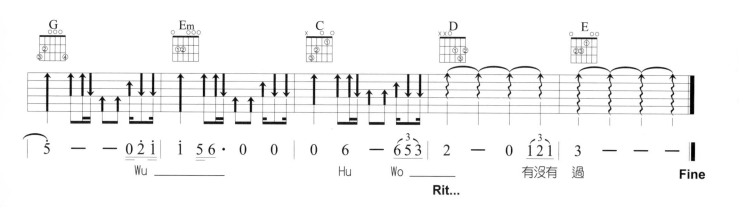

Wu ____ 　　　　Hu　Wo ____ 有沒有 過　　　　　　Fine

Rit...

129

妳幸福就好

偶像劇《我的鬼基友》片尾曲

演唱 / 炎亞綸
詞 / 張家瑋
曲 / 金大洲

Key	Play	Tempo	
C	C	4/4 ♩=63	

: 彈奏分析:

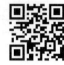

♪ 同樣是鋼琴伴奏改編的吉他伴奏，這類的曲子轉位特別多，包你練到很忙碌。不過筆者認為，最好能
將一些精采的編曲(如低音順降、轉調……等)都表現出來，至於一些修飾和弦，基本上不彈也不致
於有所影響的。

goo.gl/GPHw9N

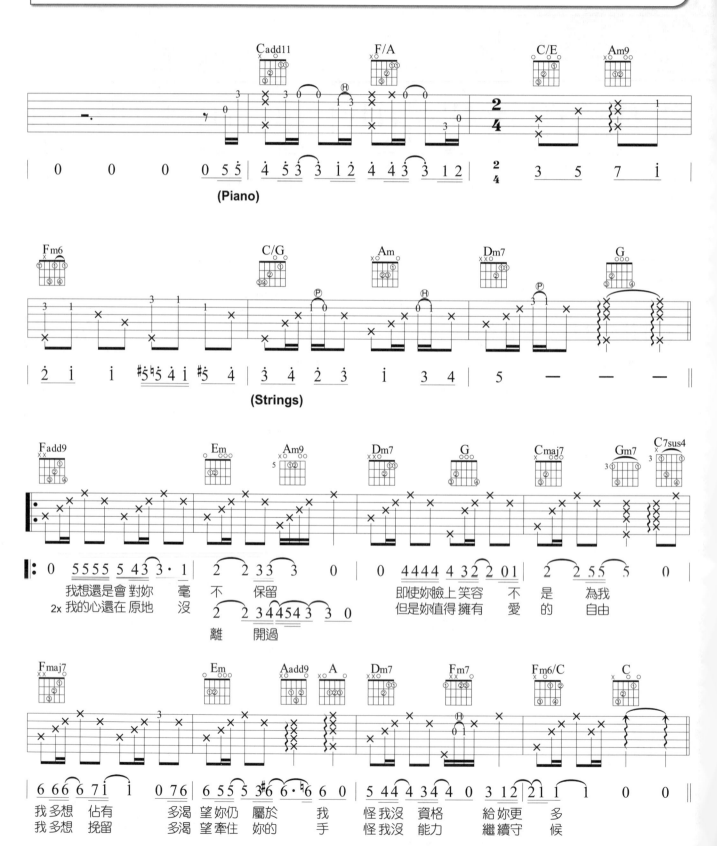

OP：HIM Music Publishing Inc.

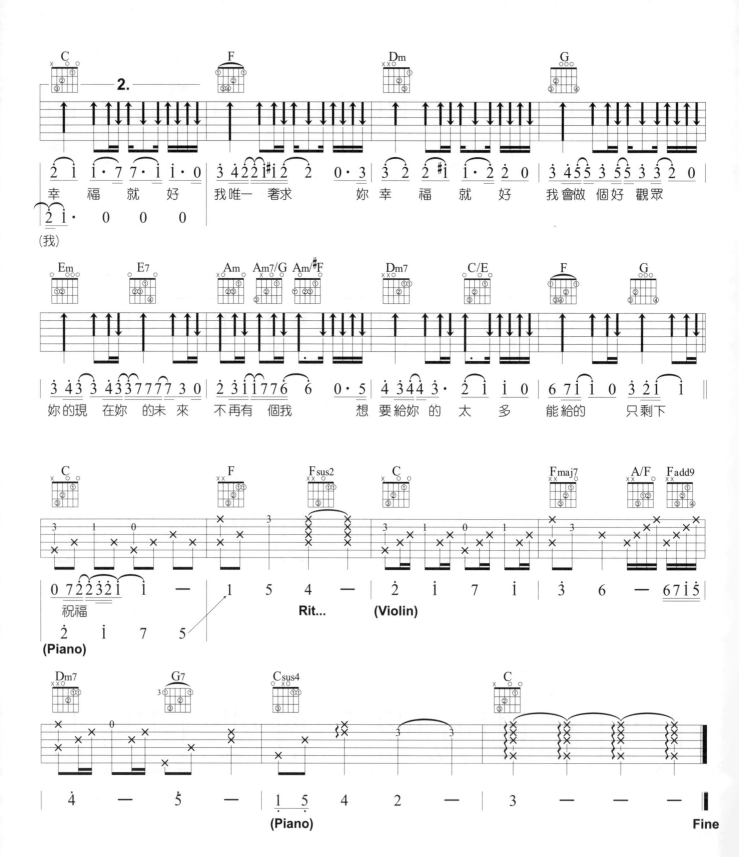

幸福就好 我唯一奢求 妳幸福就好 我會做個好觀眾

(我)

妳的現在妳的未來 不再有個我 想要給妳的太多 能給的 只剩下

祝福

(Piano)

Rit... (Violin)

(Piano)

Fine

132

別說沒愛過

電視劇《致,第三者》片尾曲

演唱 / 韋禮安
詞曲 / 韋禮安

Key C　Play C　Tempo 4/4 ♩ = 76

:彈奏分析:

goo.gl/kCXcS6

◆ 本書的選曲以吉他伴奏為主＋經典傳唱曲為輔,我們覺得只有原曲是吉他編曲的歌曲,是最能夠讓自己進步的,其他只能在彈彈唱唱中學習。

◆ 本曲是C調歌曲,但是要記住,並非C調歌曲,就一定是C和弦開頭,它可以是二級的Dm7、四級的F,或是它的關係小調Am,端看原創作者的需要了。

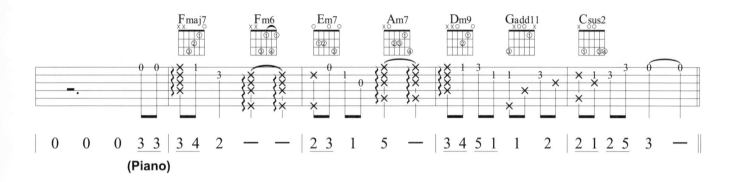

(Piano)

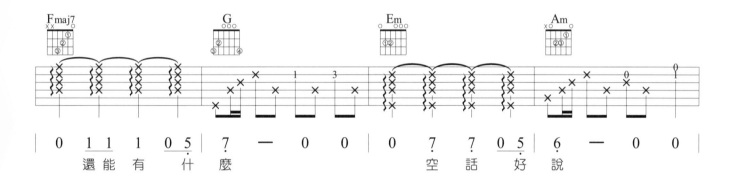

還能有 什麼　　　　空 話 好 說

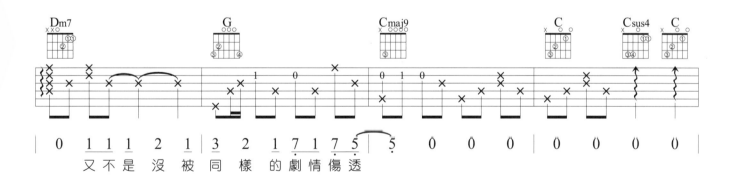

又不是 沒 被 同 樣 的 劇情 傷 透

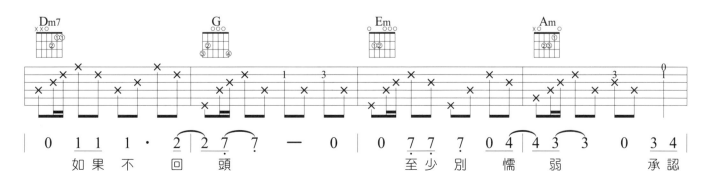

如果 不 回 頭　　　　　至 少 別 懦 弱　　　承 認

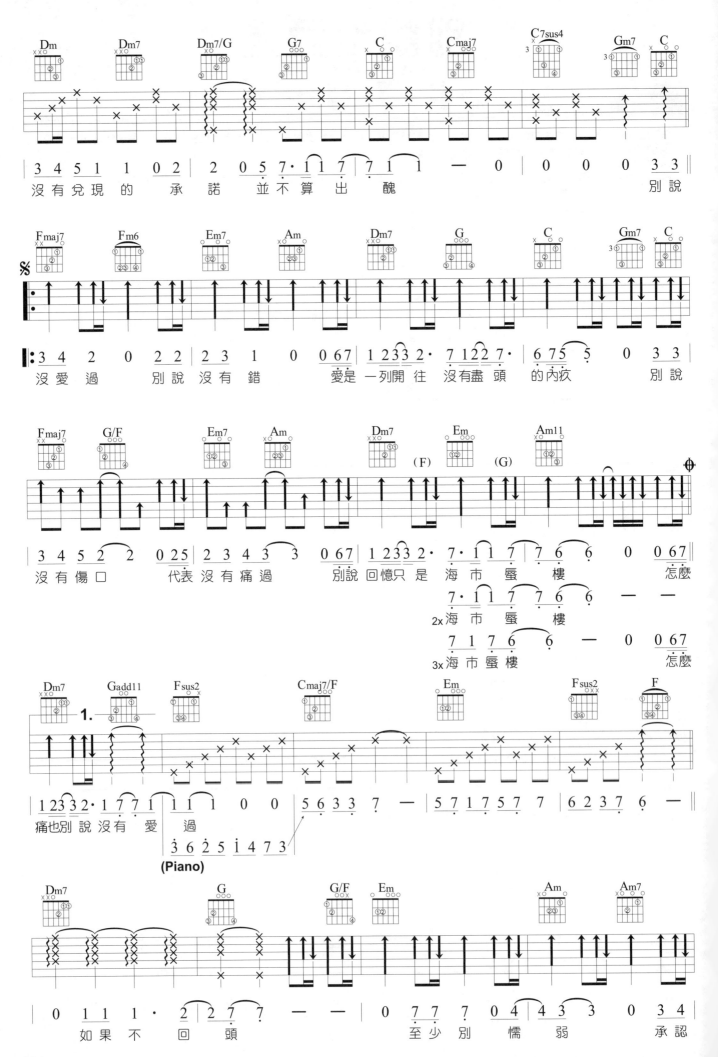

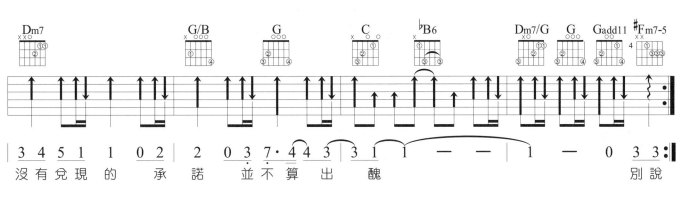

沒有兌現的　承諾　並不算出醜　　　　　別說

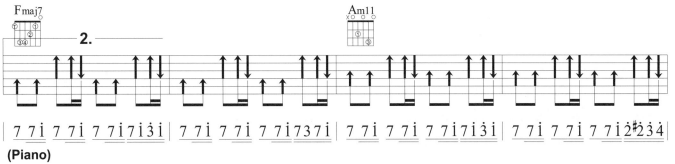

(Piano)

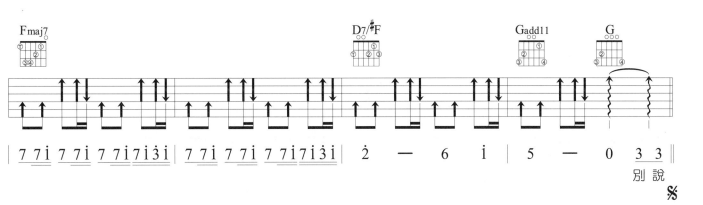

別說

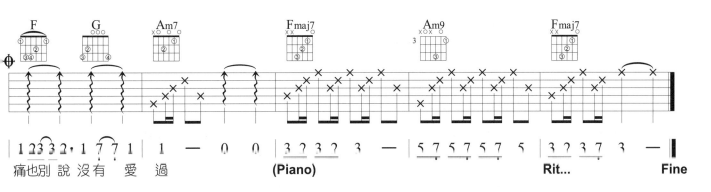

痛也別說沒有　愛過　(Piano)　　　Rit...　　Fine

下雨的夜晚

演唱 / 蘇打綠
詞曲 / 吳青峰

Key G# | Play E | Capo 4 | Tempo 4/4 ♩=68 Slow soul

goo.gl/ljvS2o

🎙 原曲是G#調，考慮到原曲主唱音域較廣，所以將它改成E調的編曲，可以唱得舒服一點。

🎙 主歌的C#m和弦，要訓練小指伸長一點喔。

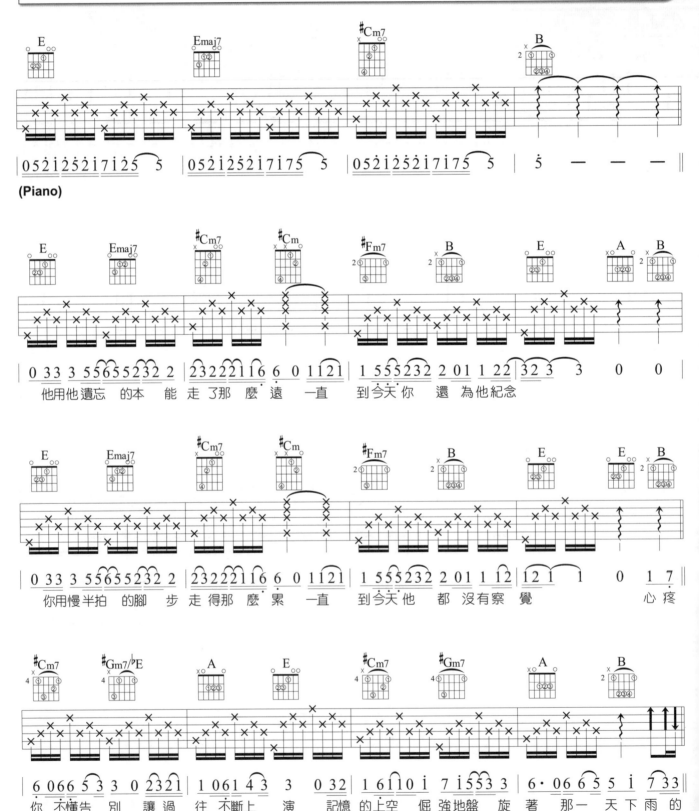

(Piano)

他用他遺忘 的本 能 走了那麼 遠 一直 到今天你 還 為他紀念

你用慢半拍 的腳 步 走得那麼 累 一直 到今天他 都 沒有察覺 心疼

你 不懂告 別 讓過 往 不斷上 演 記憶的上空 倔 強地盤 旋 著 那一 天 下雨的

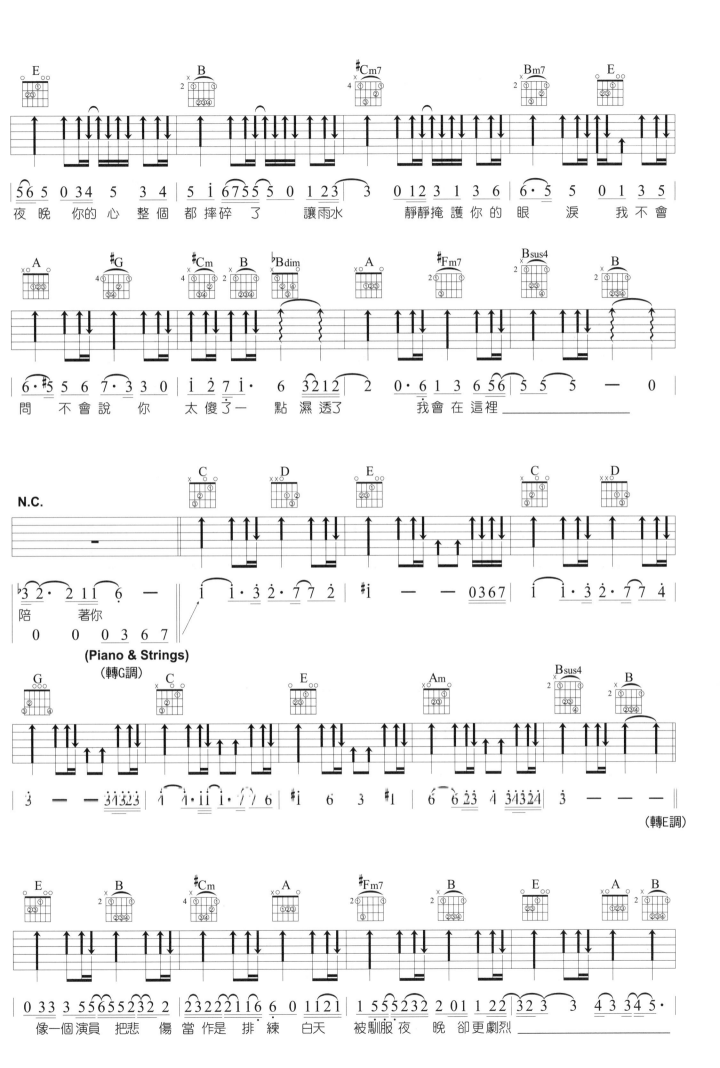

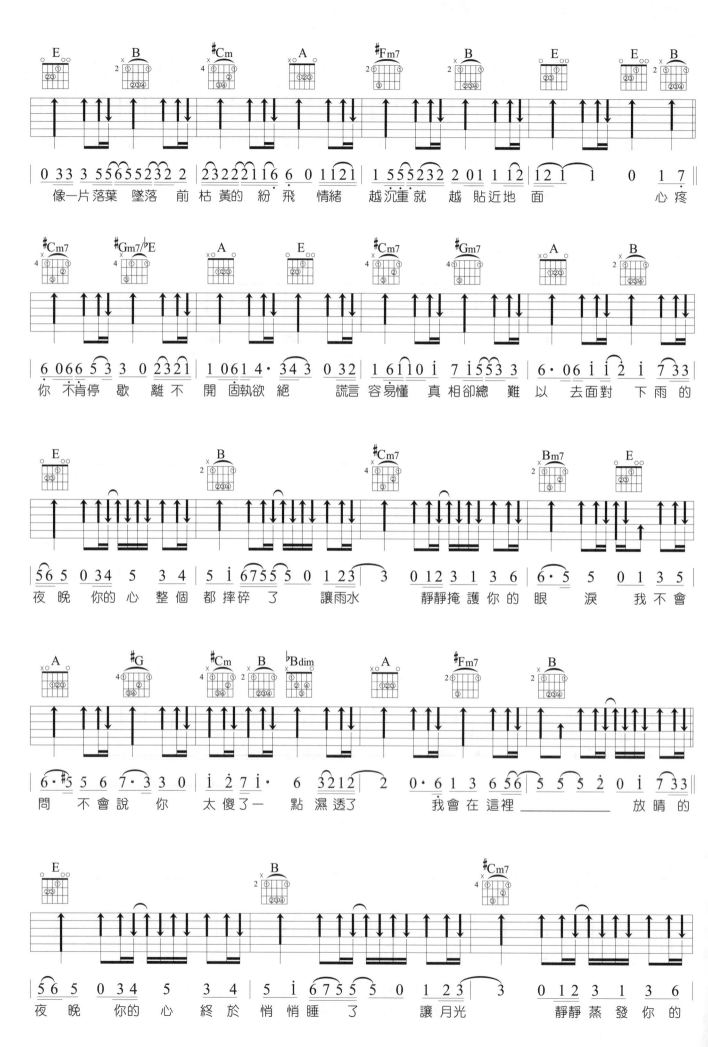

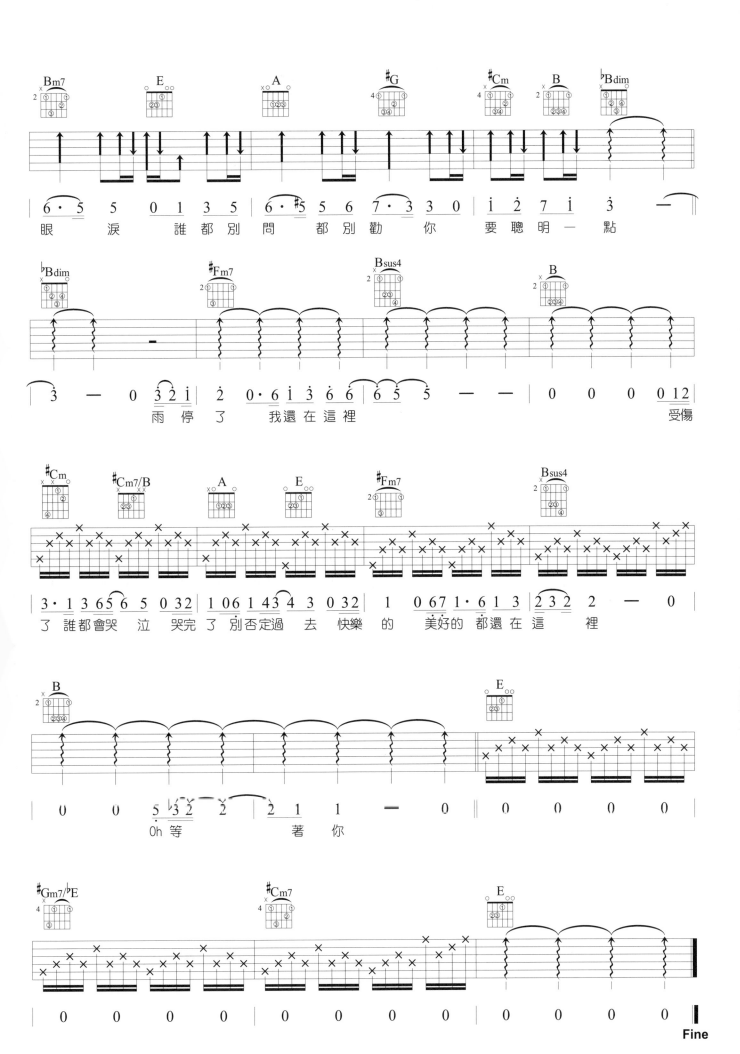

未完成的愛情

韓劇《家人之間》中文片頭曲

演唱／光良
詞／黃婷
曲／木村充利

Key	Play	Capo	Tempo
D	C	2	4/4 ♩=64

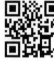

：彈奏分析：

- 一首流行歌曲，以C調為例，基本上除了七個順階和弦外，還有三個常用的連接和弦G/B、C/E、Em/G，G/B用以連接C→Am、C/E用以連接F→Dm7、Em/G用以連接Am→F，連接起來就形成一個循環樂句，C→G/B→Am→Em/G→F→C/E→Dm7→G。
- 前奏把旋律編進和弦裡，彈唱就是要把前奏、間奏彈出來。

goo.gl/VJuUDd

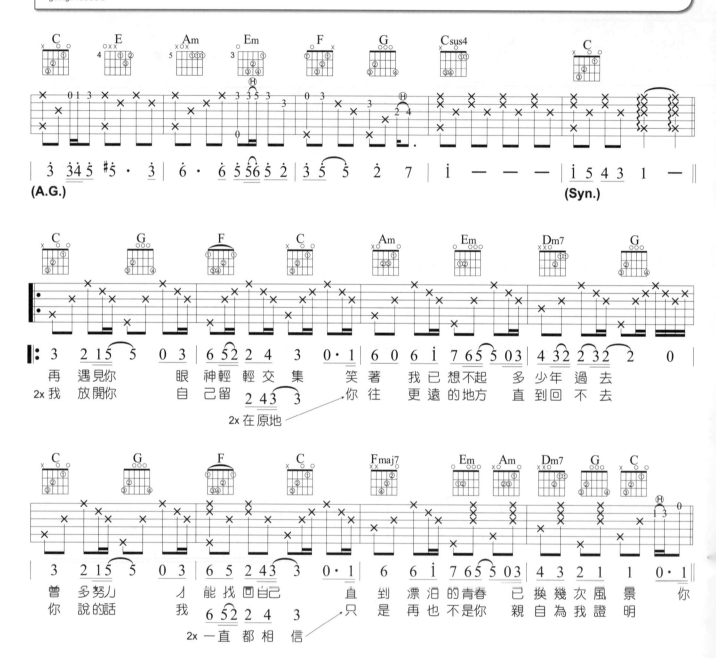

(A.G.)

| 3 34 5 #5·3 | 6·6 5565 2 | 3 5 5 2 7 | 1 — — — | 1 5 4 3 1 — |

(Syn.)

‖: 3 2 1 5 5 0 3 | 6 5 2 2 4 3 0·1 | 6 0 6 1 7 6 5 5 0 3 | 4 3 2 2 3 2 2 0 |

再 遇見你　眼 神輕 輕交 集　笑 著 我已 想不起　多 少年 過 去
2x 我 放開你　自 己留 　你 往 更遠 的地方　直 到回 不 去
2x 在原地 2 4 3 3

| 3 2 1 5 5 0 3 | 6 5 2 4 3 3 0·1 | 6 6 1 7 6 5 5 0 3 | 4 3 2 1 1 0·1 |

曾 多努力　才 能找 回自 己　直 到 漂泊 的青春　已 換幾 次 風 景　你
你 說的話　我 　只 是 再也 不是你　親 自為 我 證 明
2x 一直 都相 信 6 5 2 2 4 3

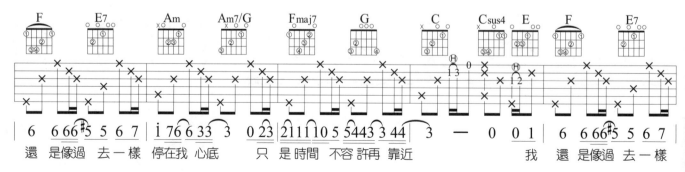

| 6 6 6 6 #5 5 6 7 | 1 7 6 3 3 3 0 23 | 2 1 1 1 1 0 5 5 4 4 3 3 4 4 3 — | 0 0 1 | 6 6 6 #5 5 6 7 |

還 是像過 去一樣 停在我 心底　只 是時間 不容 許再 靠近　我 還 是像過 去一樣

一個人 彈琴　　　每當 想起你 還是不離不棄 卻學 會接受 人生 有 時 候 沒那麼 幸運 如果我不曾

2x 沒那麼 幸　運 如果我不曾

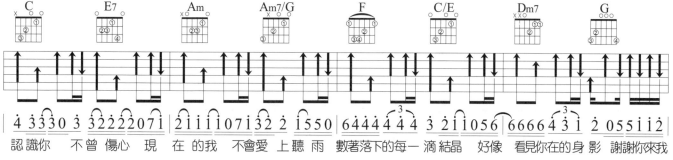

認 識你　不曾 傷心 現 在 的我　不會愛 上聽 雨 數著落下的每一 滴 結晶 好像 看見你在的身 影 謝謝你來我

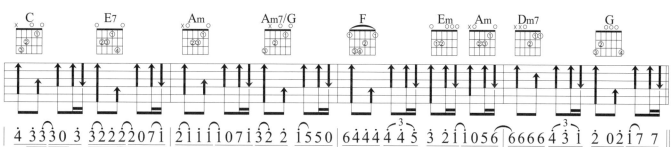

生 命裡　給我 真心 儘 管 當時 我們都 太年 輕 那年一段未完成 的 愛情 讓我 成為更好的自己 勇敢 前

2x 己 如果我不曾

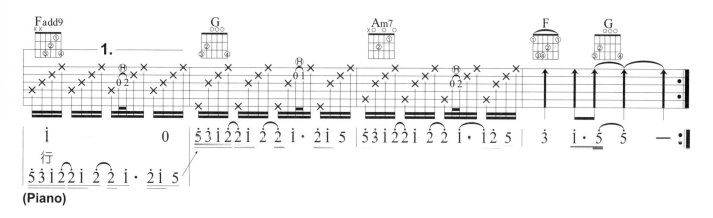

行

(Piano)

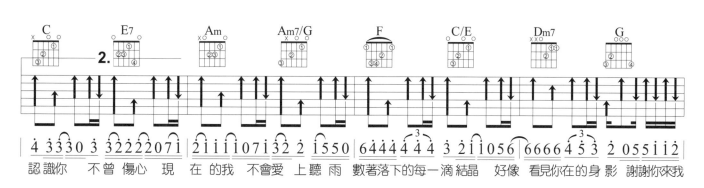

認 識你　不曾 傷心 現 在 的我　不會愛 上聽 雨 數著落下的每一 滴 結晶 好像 看見你在的身 影 謝謝你來我

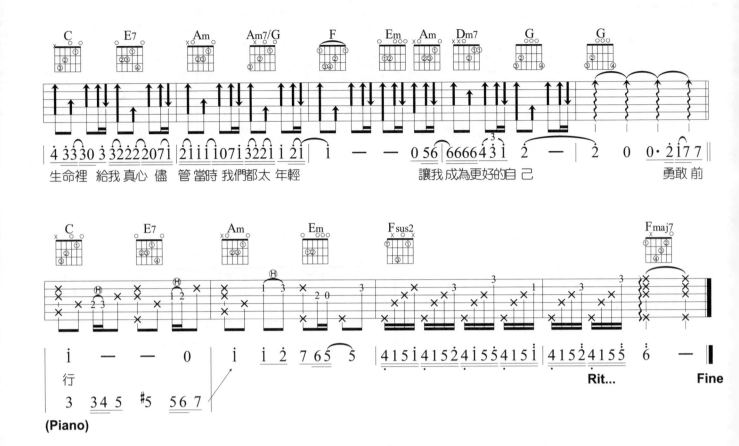

生命裡 給我 真心 儘 管當時 我們都太 年輕　　　　讓我 成為更好的自 己　　　　　勇敢 前

行

(Piano)

我變了 我沒變

演唱 / 楊宗緯
詞曲 / 小柯

廣告《東京12年—初心未變》主題曲

Key G# Play F Capo 3 Tempo 4/3 ♩ = 93

:彈奏分析:

🎸 三拍子的歌曲，輕重為強、弱、弱。

🎸 前奏在原曲上是二把吉他錄製，本譜將它編在一起，使用一把吉他彈奏即可。

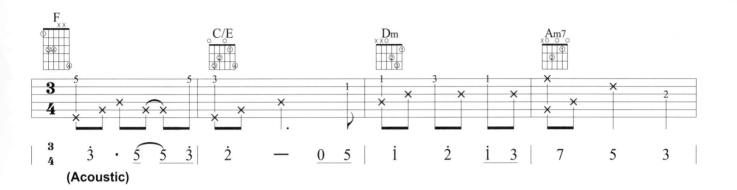

(Acoustic)

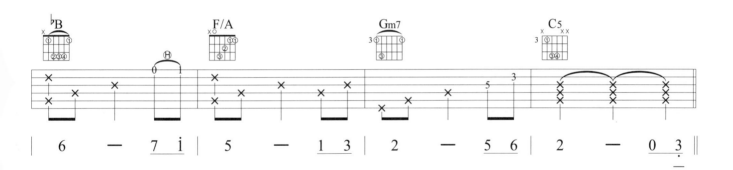

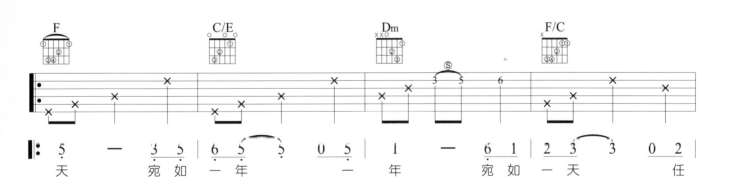

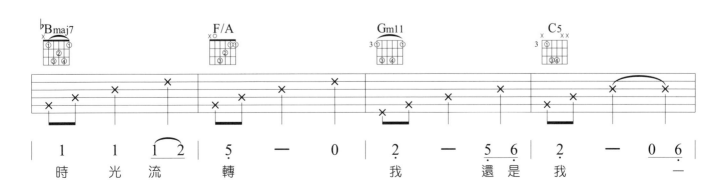

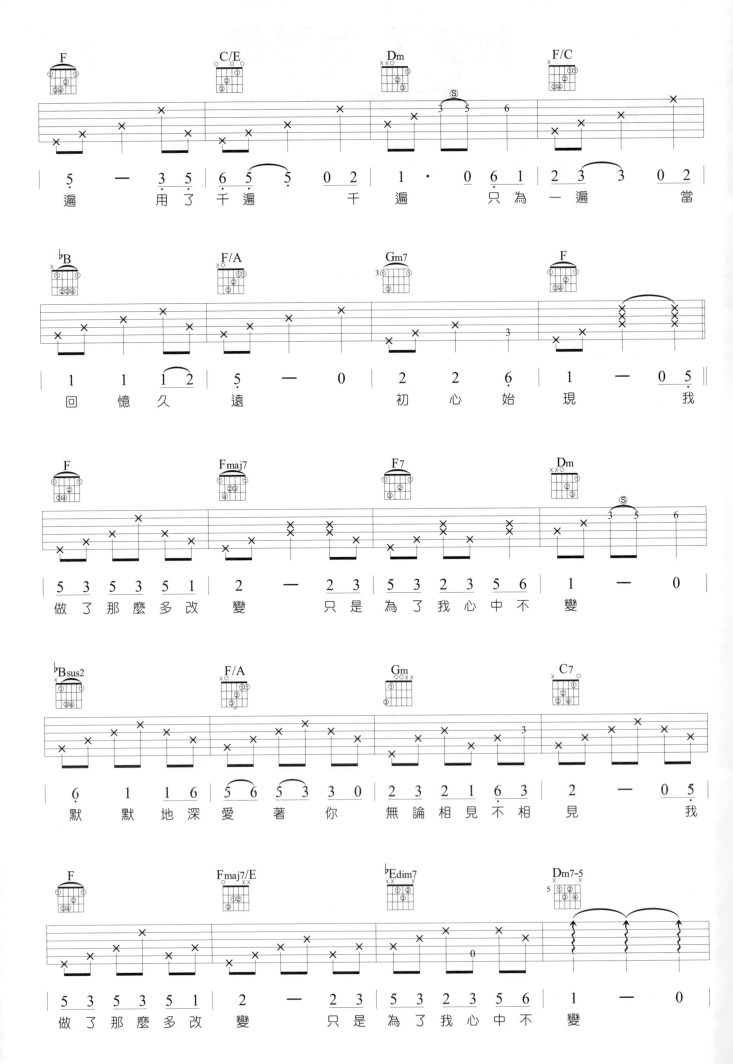

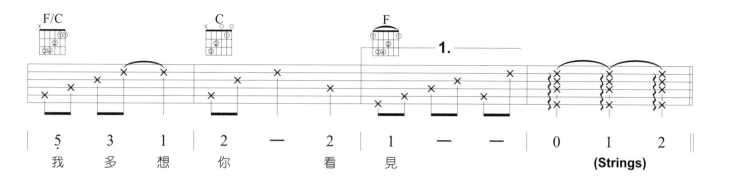

我 多 想 你 看 見 (Strings)

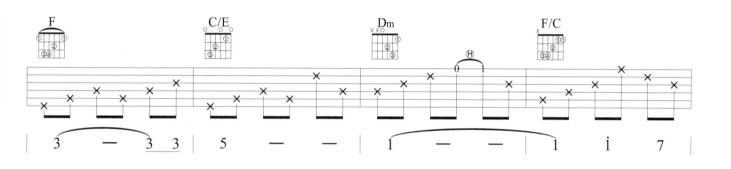

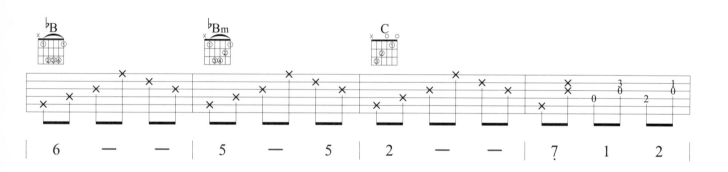

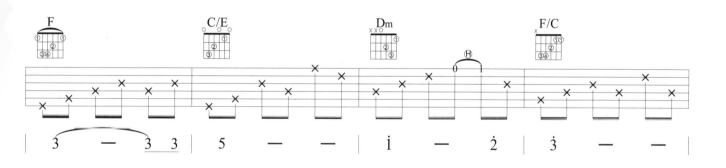

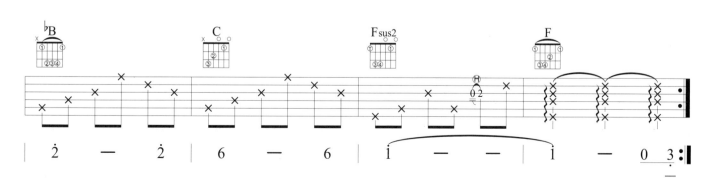

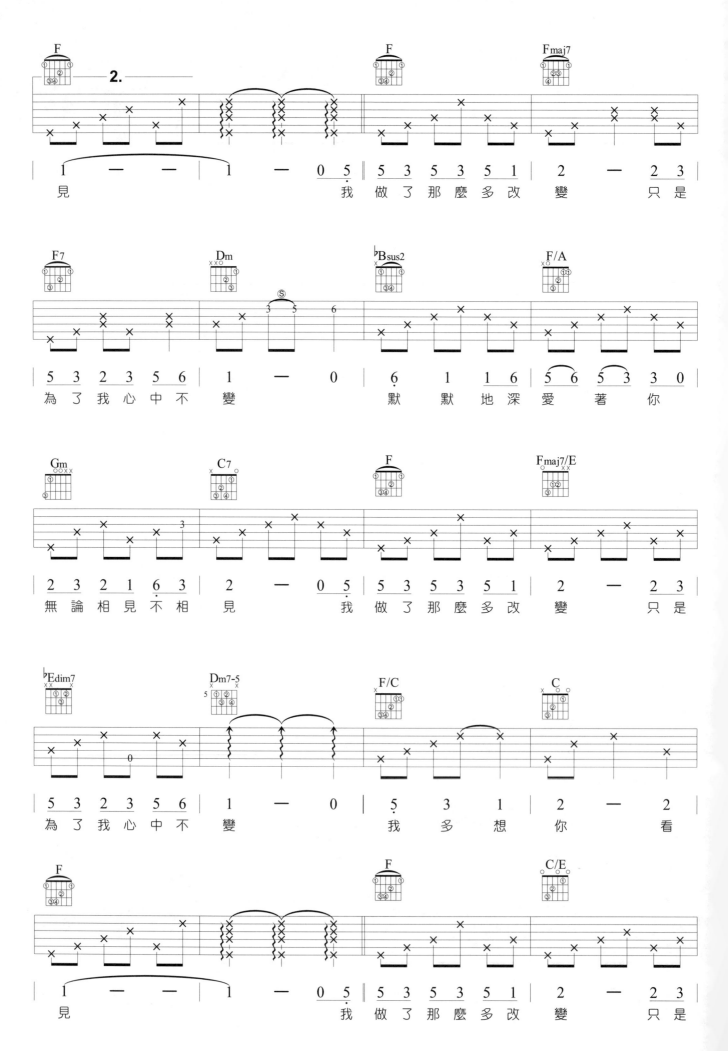

146

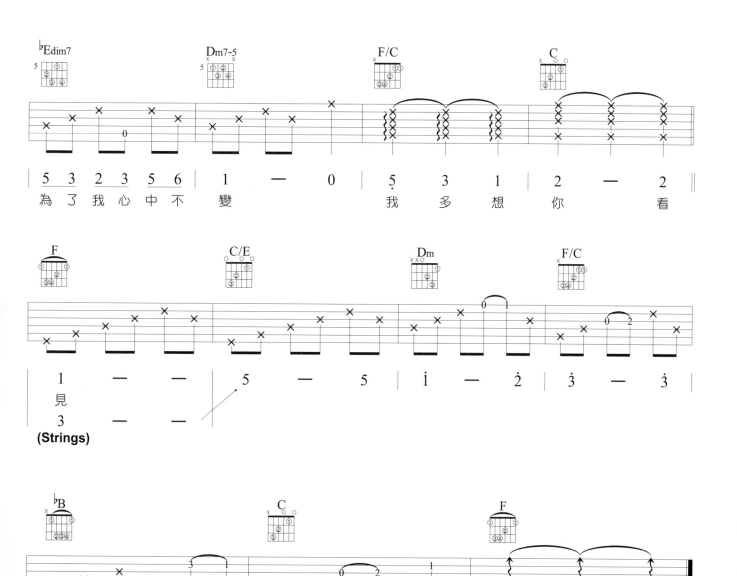

為　了　我　心中　不　變　　　　　　我　多　想　你　看

見

(Strings)

這是最後一次

演唱 / 謝和弦
詞曲 / 謝和弦

Key C#　Play C　Capo 1　4/4 ♩= 70

：彈奏分析：

🎸 簡易的8Beats伴奏，相信只要有把C調順階和弦練熟，整首彈奏就都不是問題了。

🎸 為避免節奏過於單調，多在刷奏上做點切分拍，可以有點特色，不過要注意別跟歌聲衝突，最好在長音或是樂句轉折點上做變化。

goo.gl/13mbzS

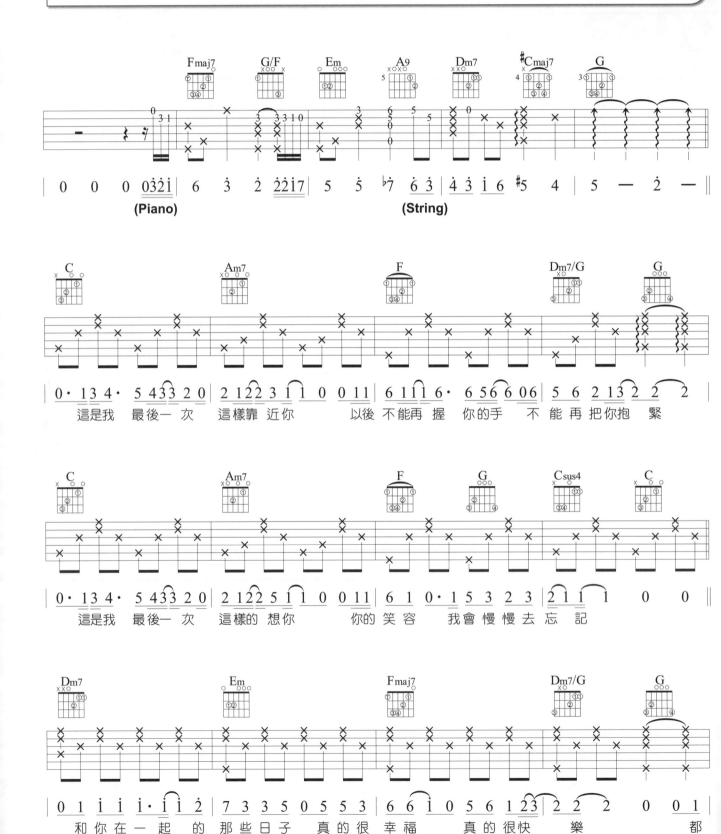

148

OP：Warner/Chappell Music

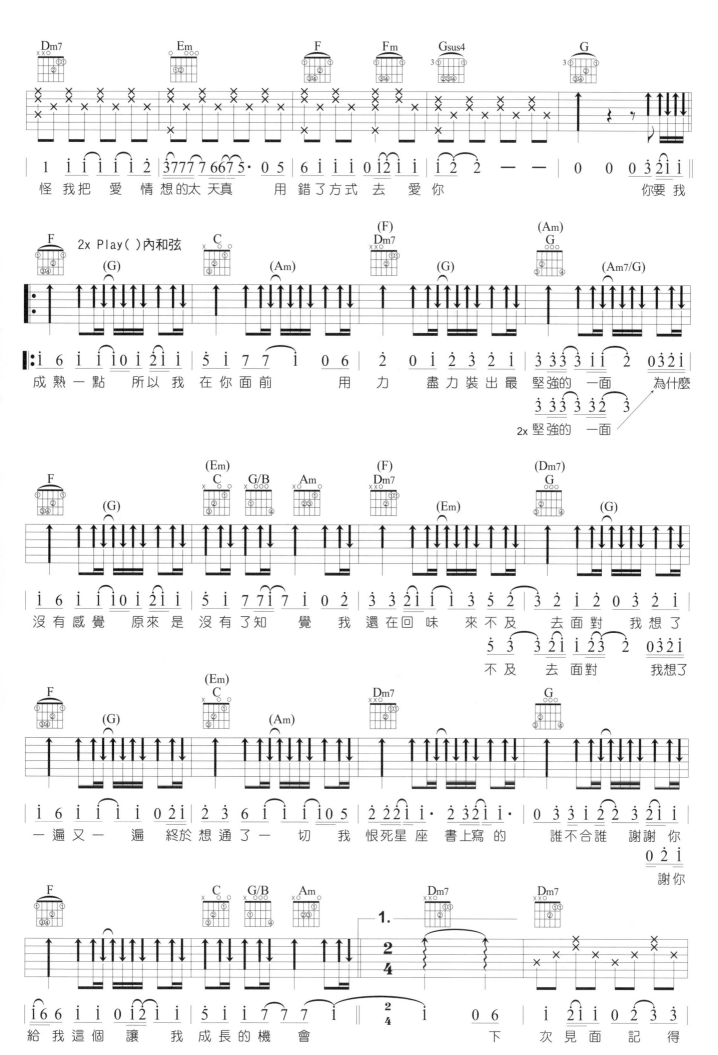

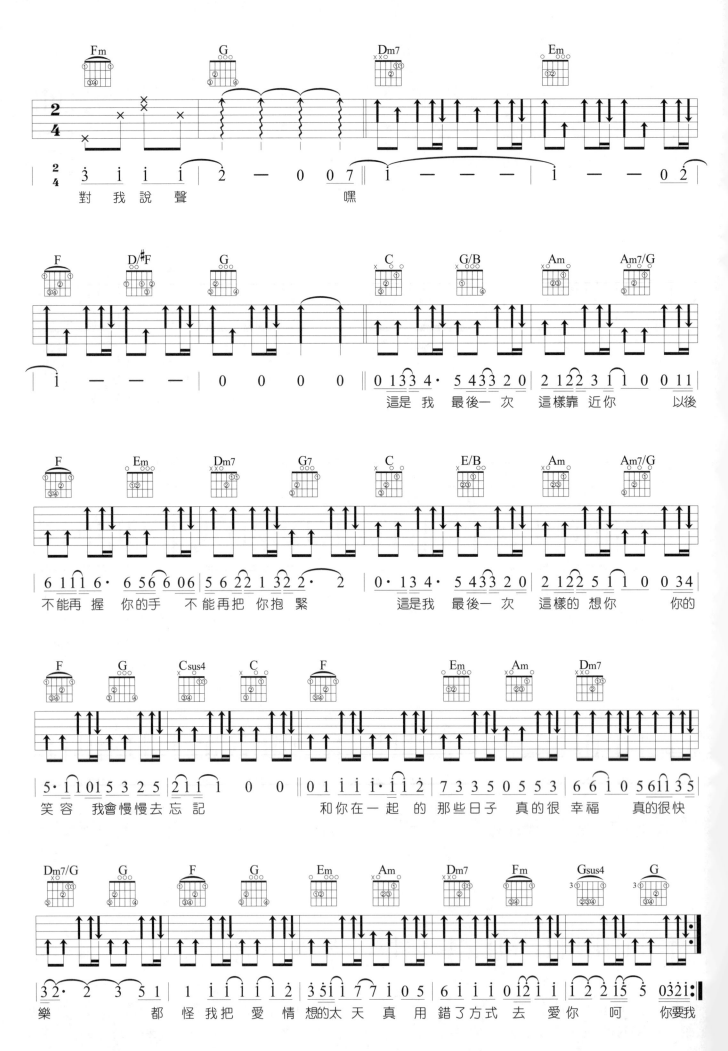

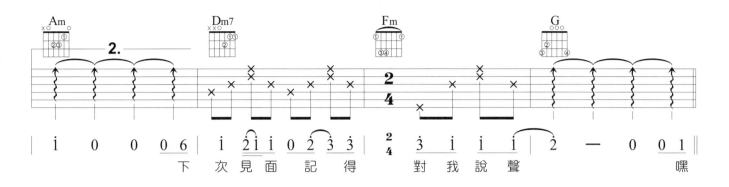

|i 0 0 06|i 21i023 3|²⁄₄ 3iii|2 — 001||
下 次 見 面 記 得　對 我 說 聲　　嘿

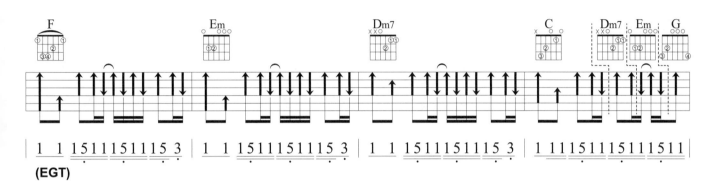

|1 1 15111511153|1 1 15111511153|1 1 15111511153|11115111511 1511|
(EGT)

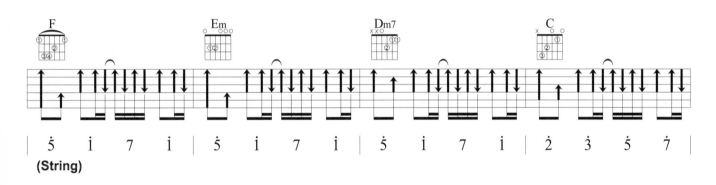

|5 i 7 i|5 i 7 i|5 i 7 i|2 3 5 7|
(String)

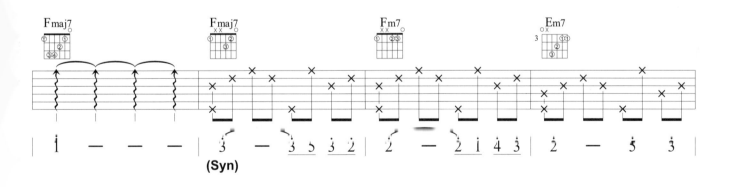

|i — — —|3 — 3532|2 — 2i43|2 — 5 3|
(Syn)

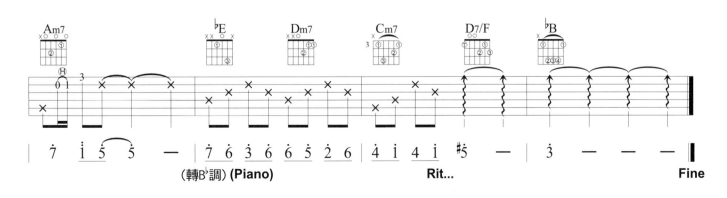

|7 i5 5 —|7 6 3 6 5 2 6|4 i4 i|♯5 — 3 — — —||
(轉B♭調) (Piano)　　　　　　　Rit...　　　　　　　　Fine

151

遠在眼前的你

演唱 / 王心凌
詞曲 / Lili Karamalikis、
Liam Quinn
中文詞 / 肆一

Key	Play	Capo	Tempo
E♭	C	3	4/4 ♩= 82

:彈奏分析:

- ● Fmaj7和弦你可以選擇用大拇指扣住第六弦的F音，不過如果手比較小，那就不要扣第六弦，把根音彈第四弦也是一種方法。
- ● 這也是首簡易的彈唱曲，寫歌不一定和弦要多，重點在於旋律是否流暢，歌詞是否引起共鳴。

goo.gl/1K3B8t

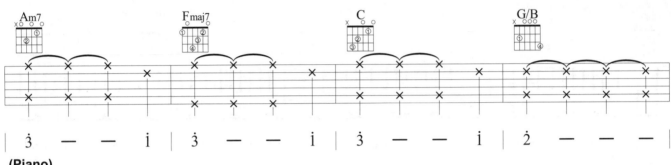

(Piano)

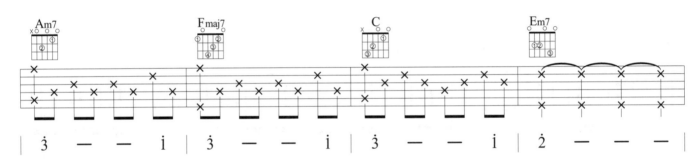

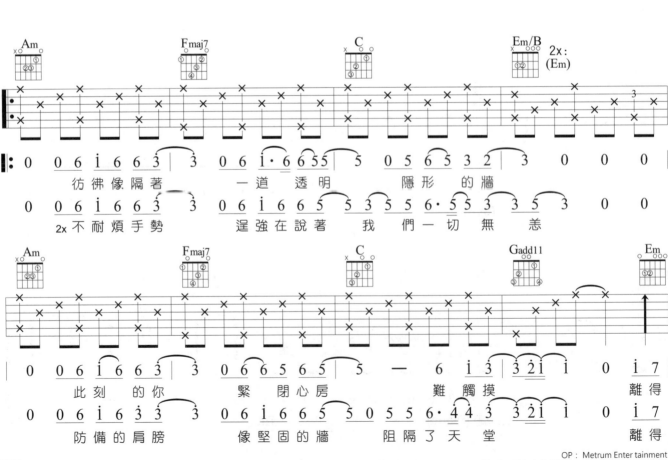

彷彿像隔著　　一道 透明　　隱形 的 牆
2x 不耐煩手勢　　逞強在說著 我 們一切 無 恙

此刻 的 你　　緊閉心房　　難觸摸　　　離得
防備的肩膀　　像堅固的牆　　阻隔了天堂　　離得

152

OP：Metrum Enter tainment
SP：Sony Music Publishing (Pte) Ltd. Taiwan Branch

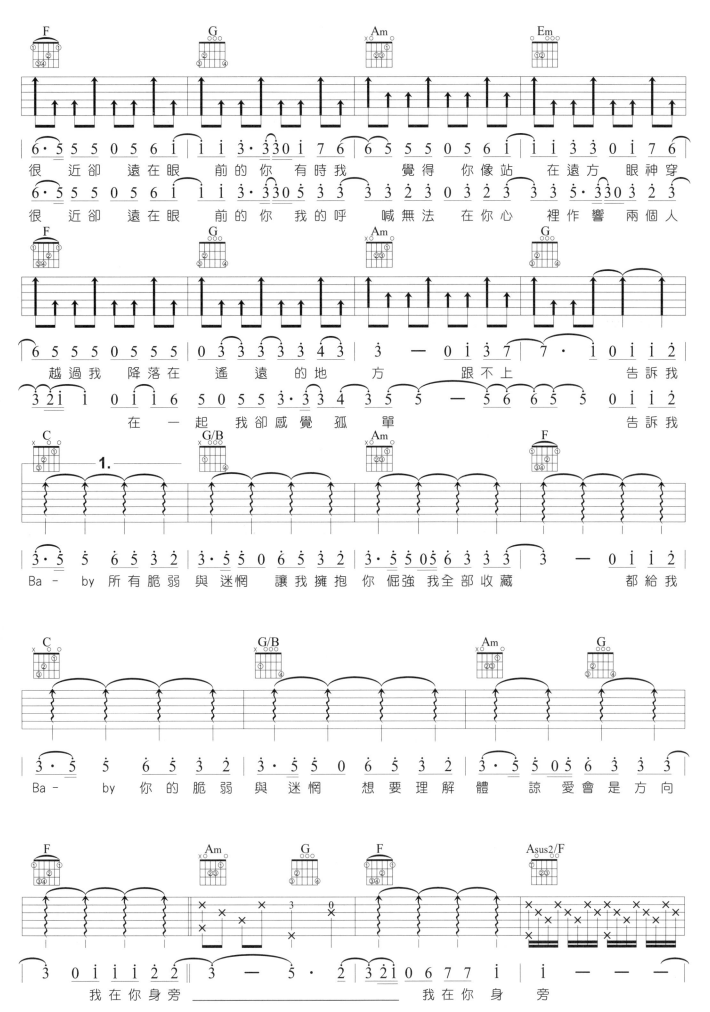

153

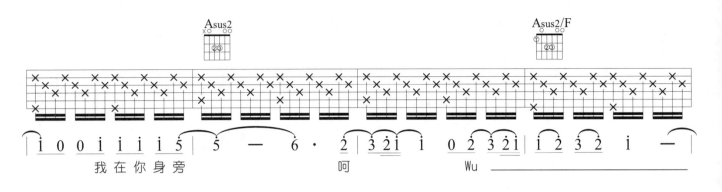

我在你身旁　　　　　　呵　　　Wu _____

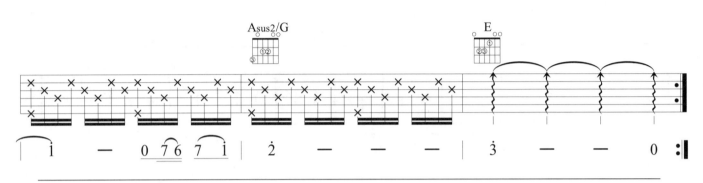

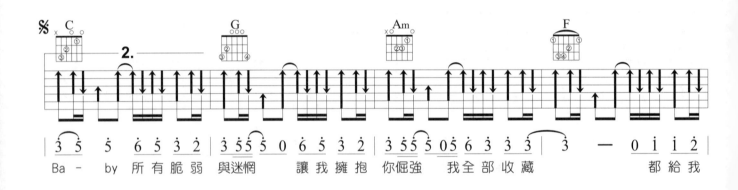

Ba - by 所有脆弱與迷惘　讓我擁抱 你倔強 我全部收藏　　都給我

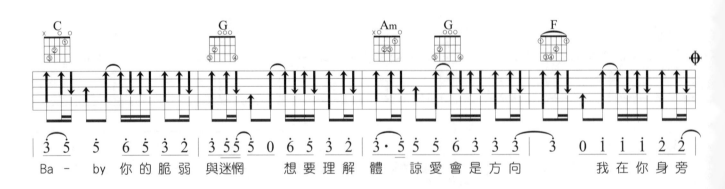

Ba - by 你的脆弱與迷惘　想要理解體 諒愛會是方向　　我在你身旁

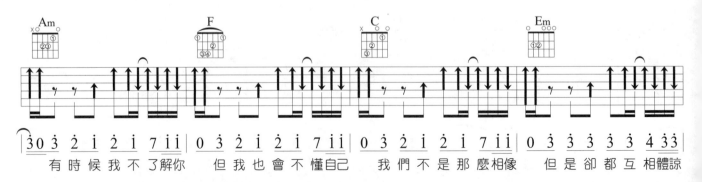

有時候我不了解你　但我也會不懂自己　我們不是那麼相像　但是卻都互相體諒

154

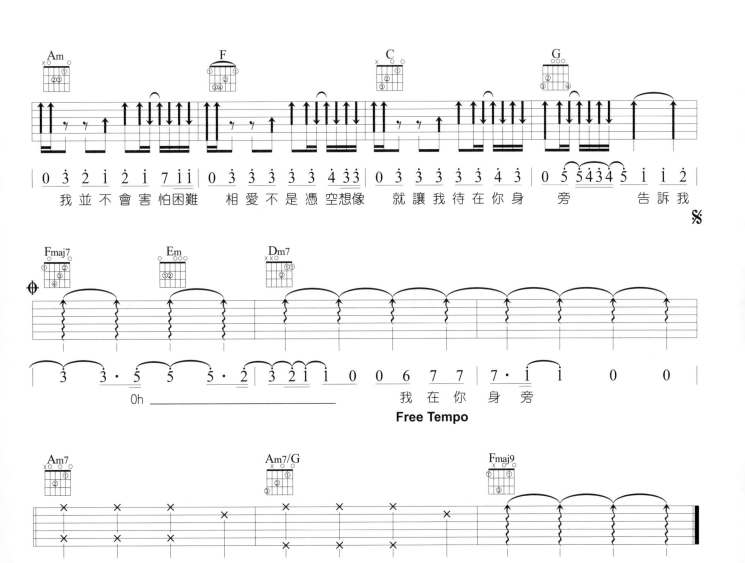

我 並 不 會 害 怕 困 難　　相 愛 不 是 憑 空 想 像　　就 讓 我 待 在 你 身 旁　　　告 訴 我

Oh _____

我 在 你 身 旁

Free Tempo

(Piano)

Fine

多遠都要在一起

演唱 / 鄧紫棋
詞曲 / G.E.M.鄧紫棋

Key E♭　Play C　Capo 3　Tempo 4/4 ♩ = 68

:彈奏分析:

goo.gl/ldE541

❀ 鋼琴改編過來的吉他彈奏，這類歌曲主要就練練彈唱，如果技術要進步，還是要多練一些純吉他編曲的歌曲。

❀ 副歌反覆的地方轉了半音上去，掌握好五級(G♯)和弦，就可以唱得準。

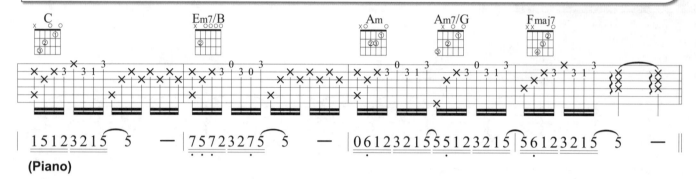

(Piano)

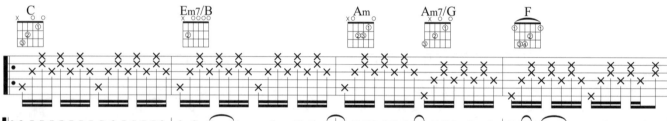

想聽你聽過的音樂 想看你看過的 小說　　　我想收 集每一刻 我想 看到你眼裡 的 世界

2x 想你說愛我的語氣 想你望著我的眼睛　　　不想忘 記每一刻 用思念讓我們一直 前 進

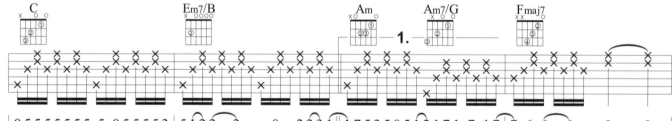

想到你到過的地方 和你曾渡過的時 光　　　不想錯 過每一刻 多希望我一直在你 身 旁

想像你失落的唇印 想像你失約的旅行　　　想像你

未來何從何 去　 你快樂 我也就沒關係　 對你我　 最熟悉 你愛 自由我卻更 愛 你　　　我能習慣

OP：Warner/Chappell Music

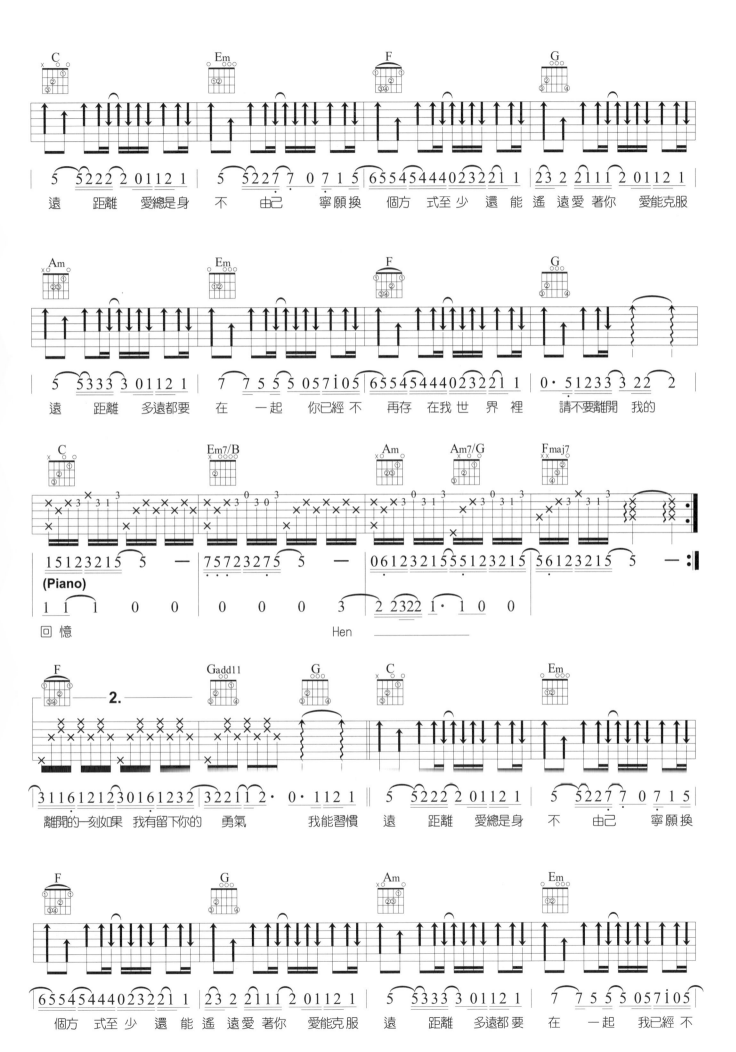

遠 距離 愛總是身 不 由己 寧願換 個方 式至少 還能遙 遠愛著你 愛能克服

遠 距離 多遠都要 在 一起 你已經不 再存 在我世 界裡 請不要離開 我的

15123215 5 — 75723275 5 — 06123215 55512 3215 56123215 5 —

(Piano)
1 1 1 0 0 0 0 0 3 2 2322 1·1 0 0

回憶　　　　　　　　　　　　　　Hen

2.

離開的一刻如果 我有留下你的 勇氣 我能習慣 遠 距離 愛總是身 不 由己 寧願換

個方 式至少 還能遙 遠愛著你 愛能克服 遠 距離 多遠都要 在 一起 我已經不

157

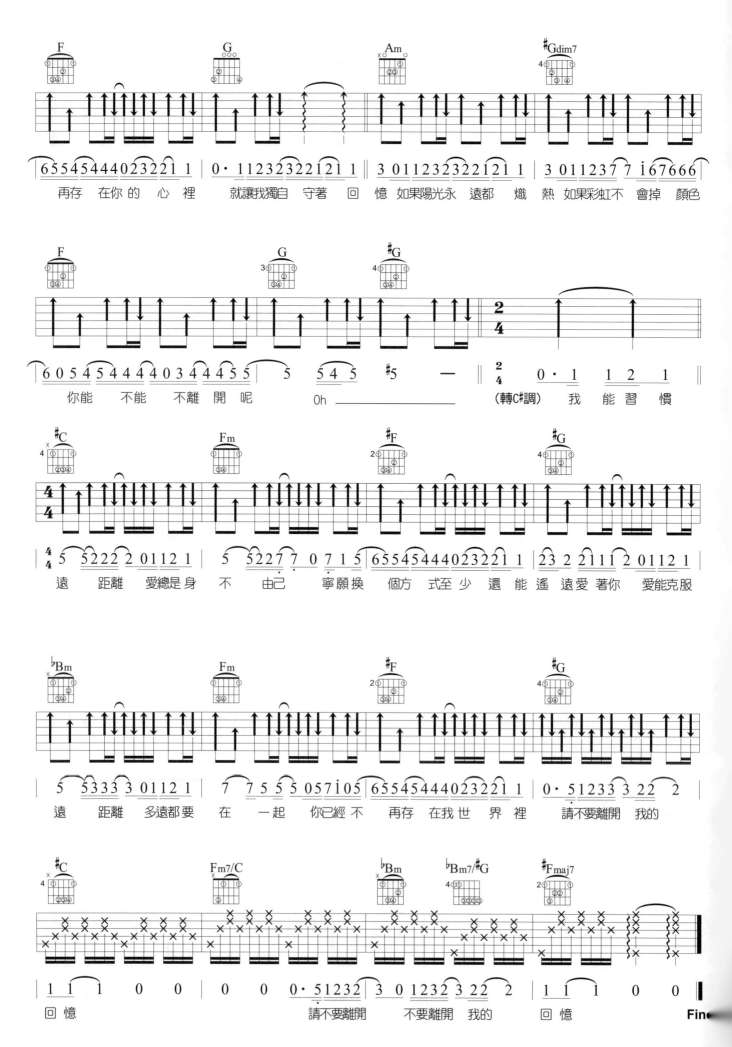

一次幸福的機會

演唱 / 蕭敬騰
詞 / 姚若龍
曲 / 陳小霞

Key G#　Play G　Capo 1　Tempo 4/4 ♩= 64

🎸 很優美的一首歌，相信用吉他彈也會很好聽。

🎸 整首歌曲都使用修飾和弦來襯托美感，add9和弦有種另類感、sus4和弦有一種想要繼續下去的感覺、七和弦帶點淡淡的爵士味、半減和弦將伴奏提昇了一個層次，這些手法你都要知道，這樣伴奏起來才會更融入歌曲當中。

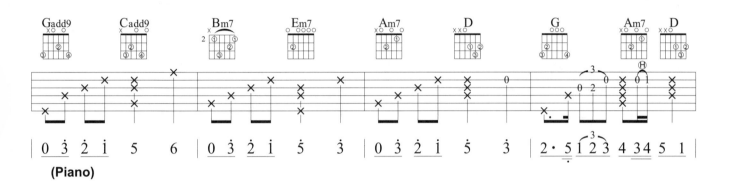

(Piano)

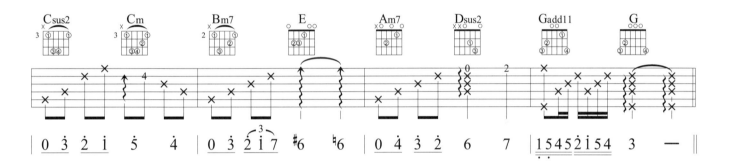

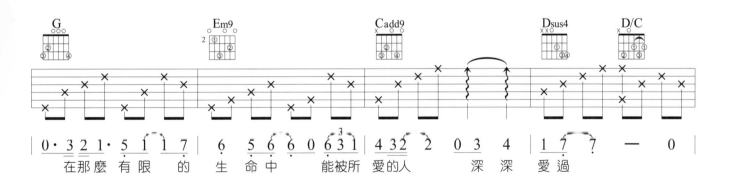

在那麼　有限　的　生命中　　能被所　愛的人　　深深　愛過

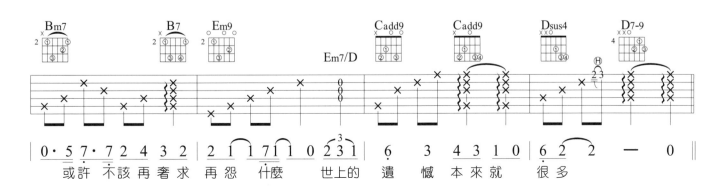

或許　不該　再奢求　再怨　什麼　世上的　遺憾　本來就　很多

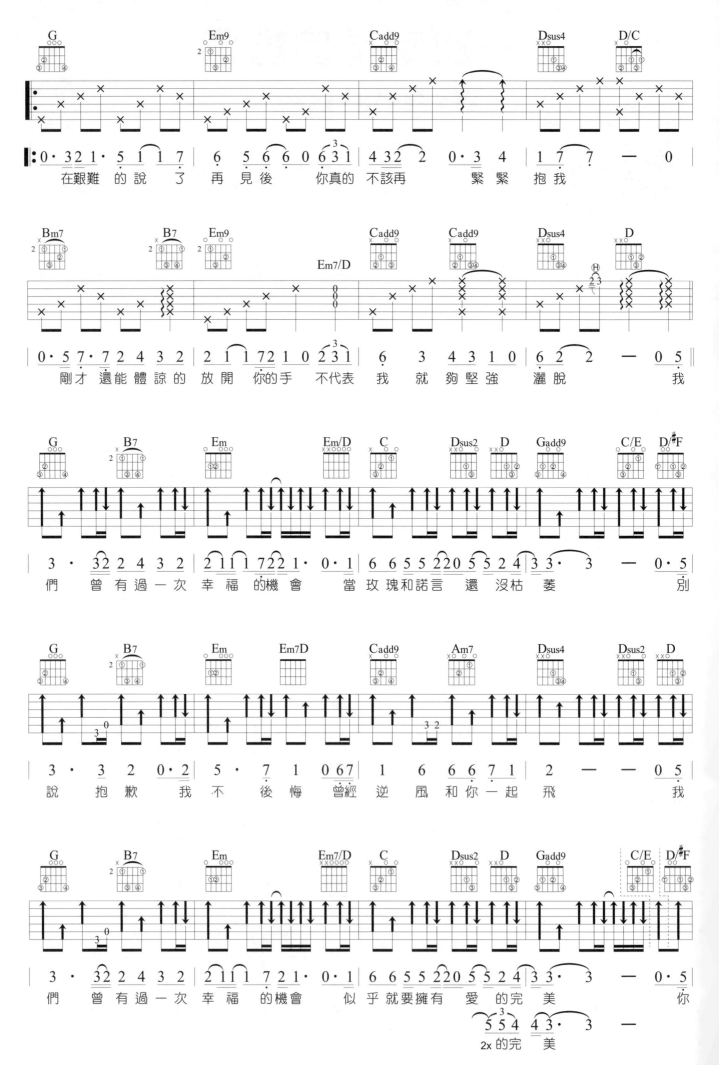

160

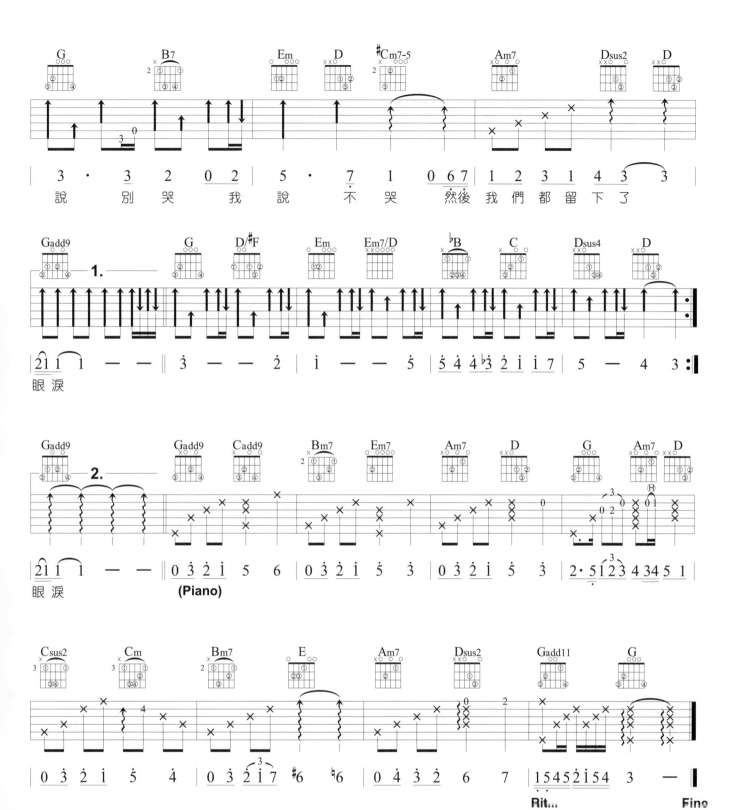

其實你已經知道

演唱 / 王大文
詞 / 葛大為
曲 / 王大文

電視劇《他看她的第2眼》片尾曲

Key C　Play C　Tempo 4/4 ♩=76

:彈奏分析:

如果你的發聲不是很奇特，一般來說男生可以唱到高音E音，女生大概唱到高音C音，拿到譜先看一下整體的音域，再用此來判定你要唱的調性。當然如果譜中只有幾個音超出你的音域，或許可以用假音來表現，主要就是看整體音域，有時候唱片歌手的Key並非適合你的。

副歌反覆轉調的地方，用萬用五級的方式來進行轉調。

goo.gl/k5Yw3i

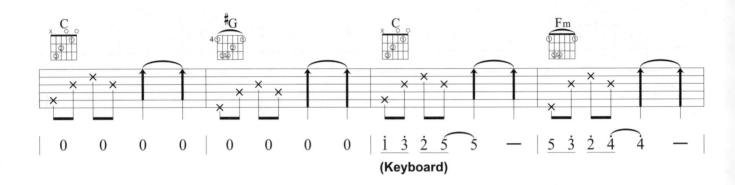

(Keyboard)

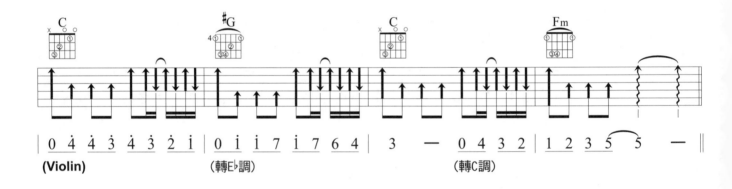

(Violin)　(轉E♭調)　(轉C調)

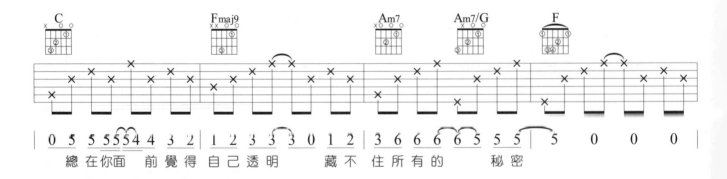

總在你面 前覺得 自己透明　藏不 住所有的　秘密

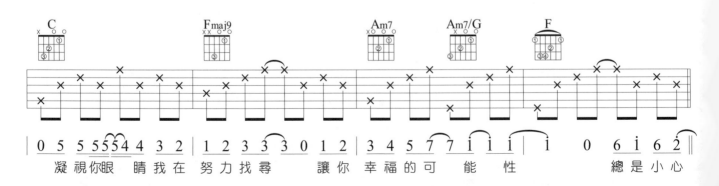

凝視你眼 睛我在 努力找尋　讓你 幸福的可 能 性　總是 小心

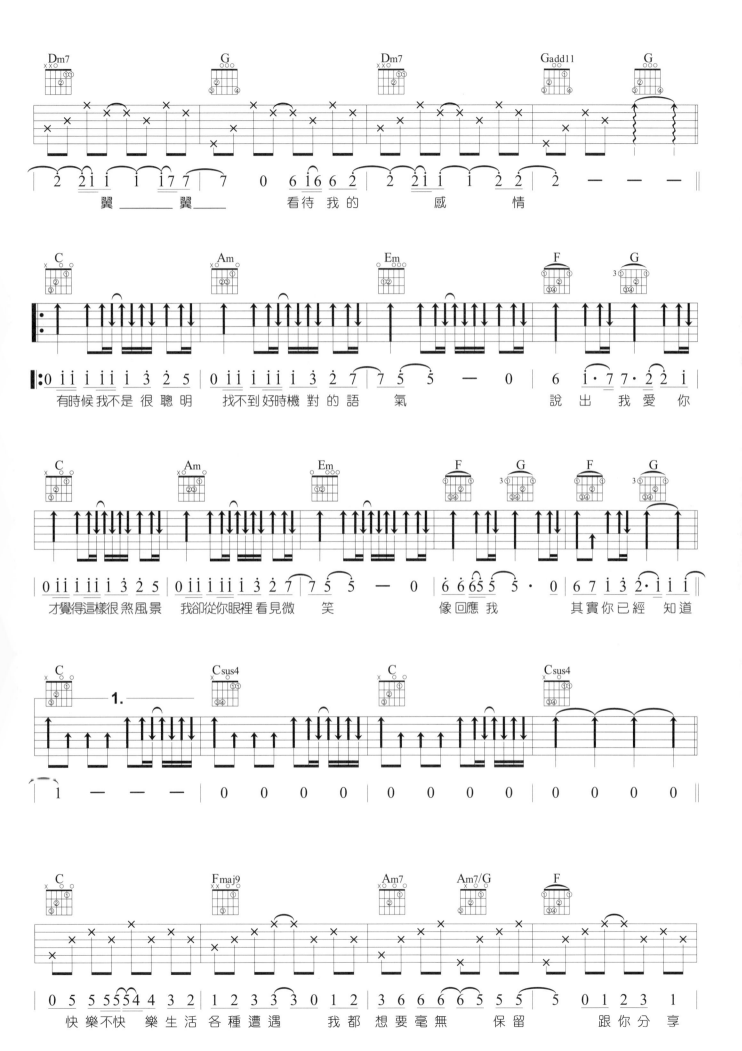

163

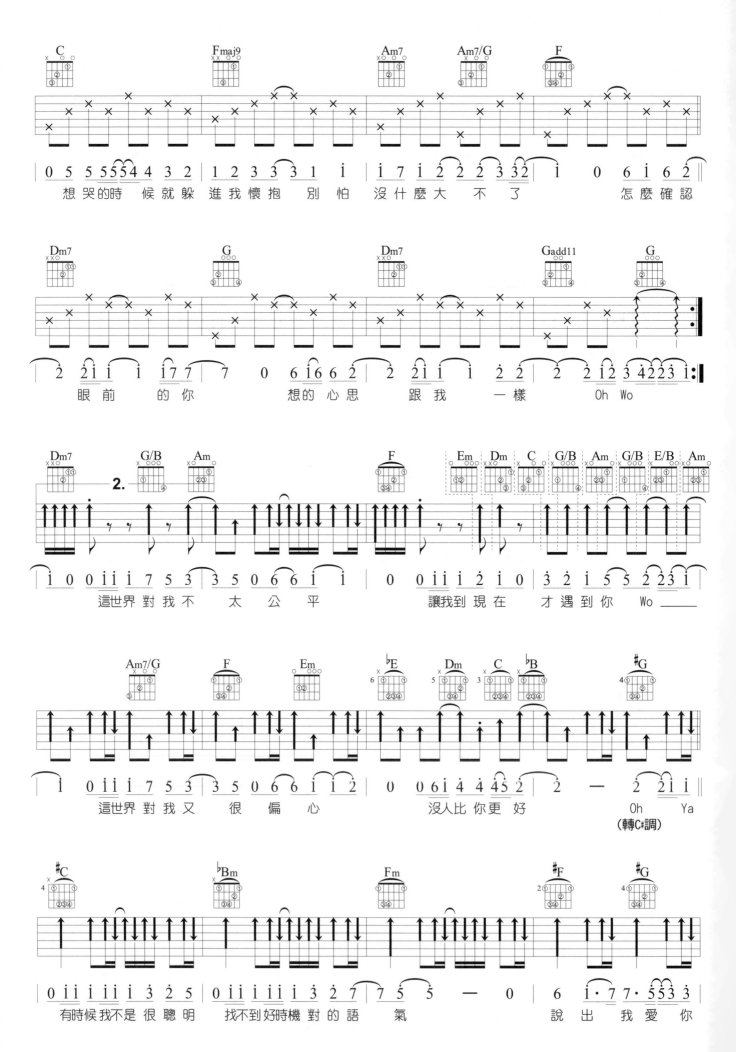

164

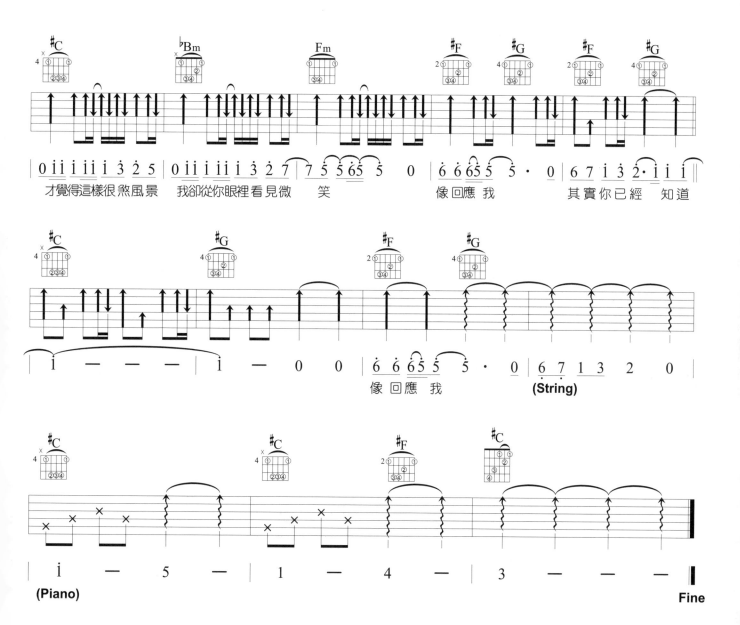

才覺得這樣很煞風景　我卻從你眼裡看見微　笑　　　像回應我　　其實你已經　知道

像回應我　　(String)

(Piano)　　　　　　　　　　　　　　　　　　　　　　　　　　Fine

只要有你的地方

演唱／林俊傑
詞／林夕
曲／林俊傑

Key C　Play C　Tempo 4/4 ♩ = 60

Slow soul

:彈奏分析:

- 主歌以8Beats指法為主，副歌則改用16Beats指法，用以配合演唱的情緒，增加伴奏亮點。
- 歌曲反覆之後改以刷奏，注意原曲錄音那種似有若無的輕重音表現方式。

goo.gl/gVZZfY

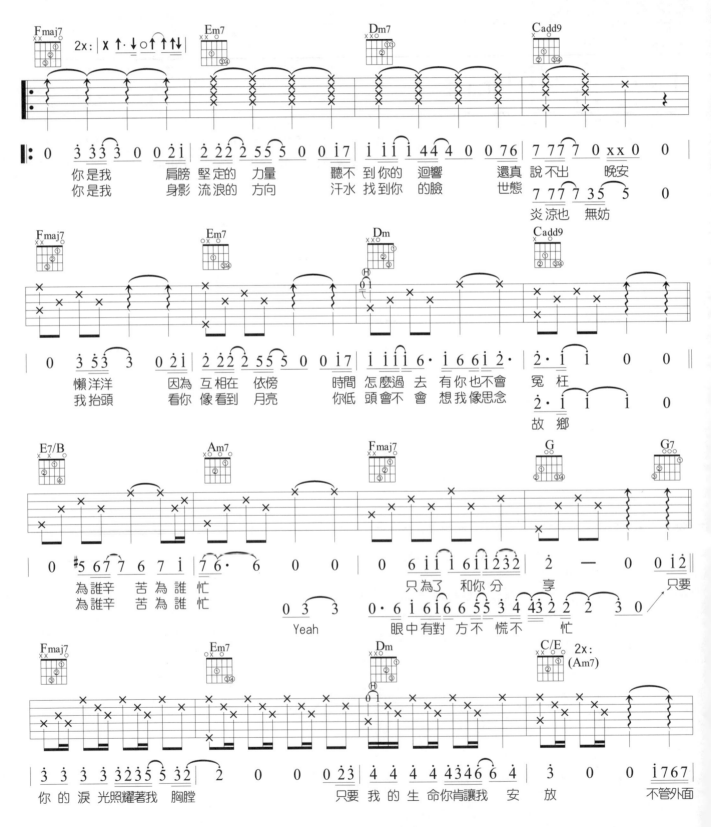

OP：UNIVERSAL MUSIC PUBLISHING LTD

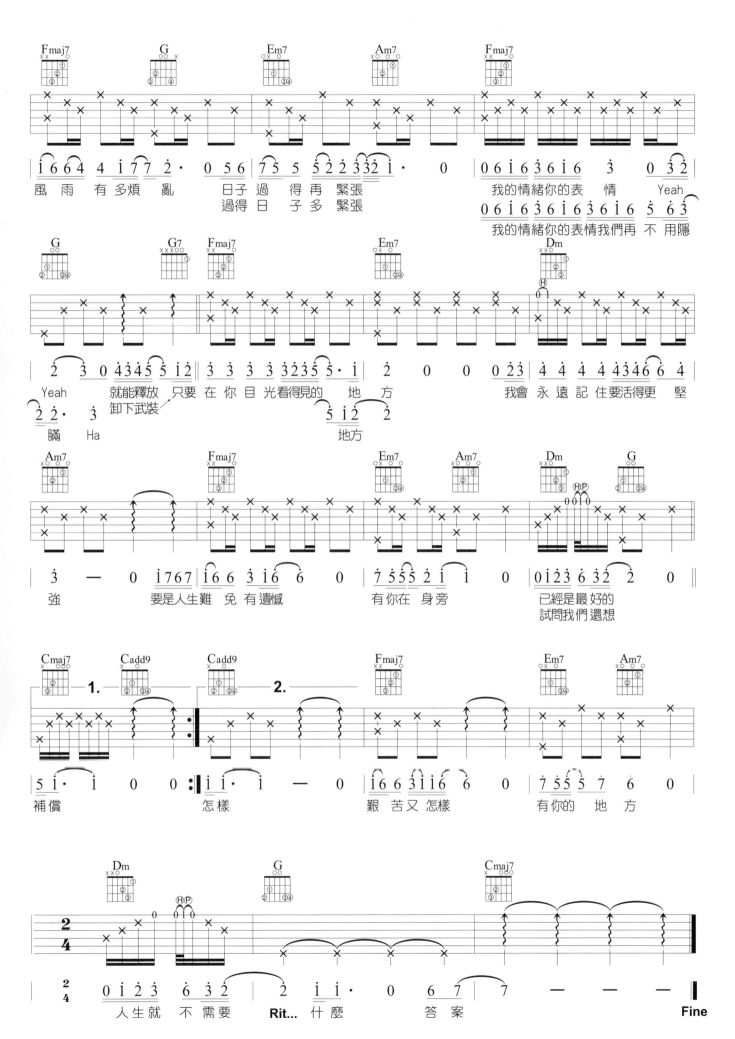

不為誰而作的歌

演唱 / 林俊傑
詞 / 林秋離
曲 / 林俊傑

Key	Play	Capo	Tempo	
D	C	2	♩=73	4/4

彈奏分析：

● 本曲的四級和弦使用大小調來互換代用，如果你不彈Fm和弦而改彈F和弦，相信也是可以的，端看你如何使用它。

● 前、間奏使用頑固音型的作法，低音在進行，而高音有一串樂句持續進行，這就是一種頑固音型的編曲法，所以彈前、間奏時，手型不要動，只要換低音進行就可以。

(Piano)

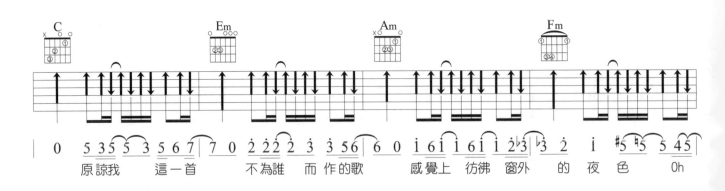

原諒我 這一首 不為誰 而作的歌 感覺上 彷彿 窗外 的 夜色 Oh

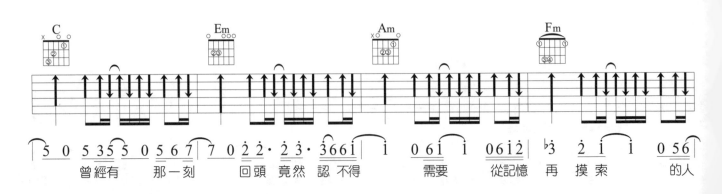

曾經有 那一刻 回頭 竟然 認 不得 需要 從記憶 再 摸索 的人

OP：UNIVERSAL MUSIC PUBLISHING LTD

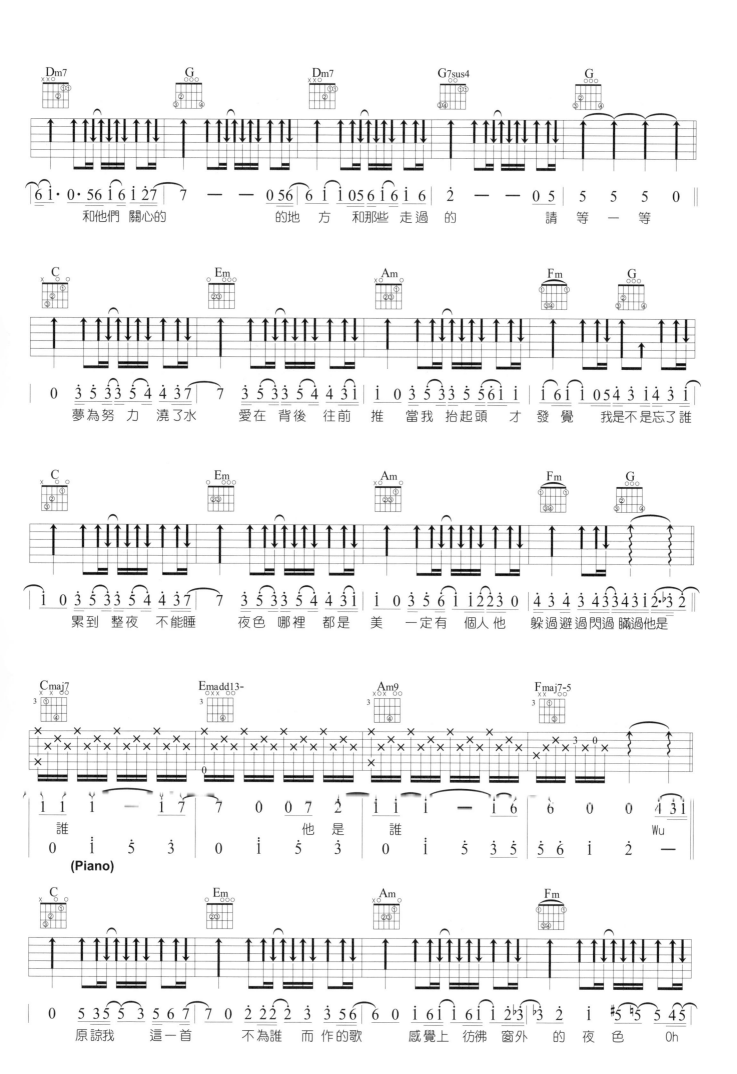

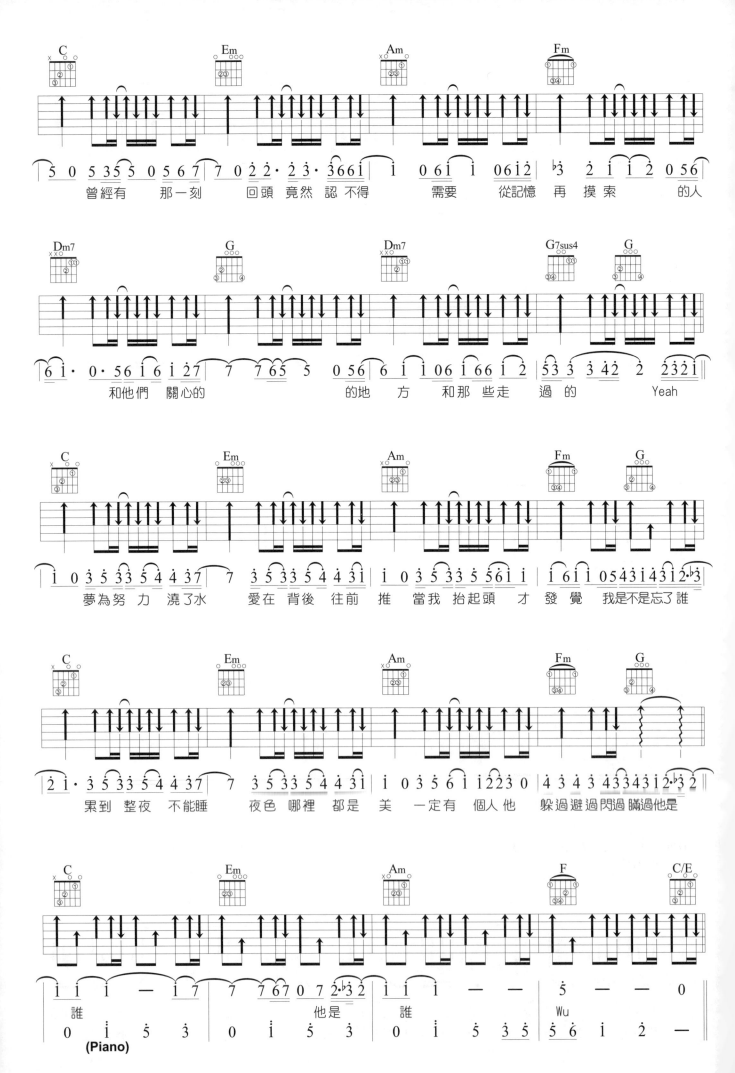

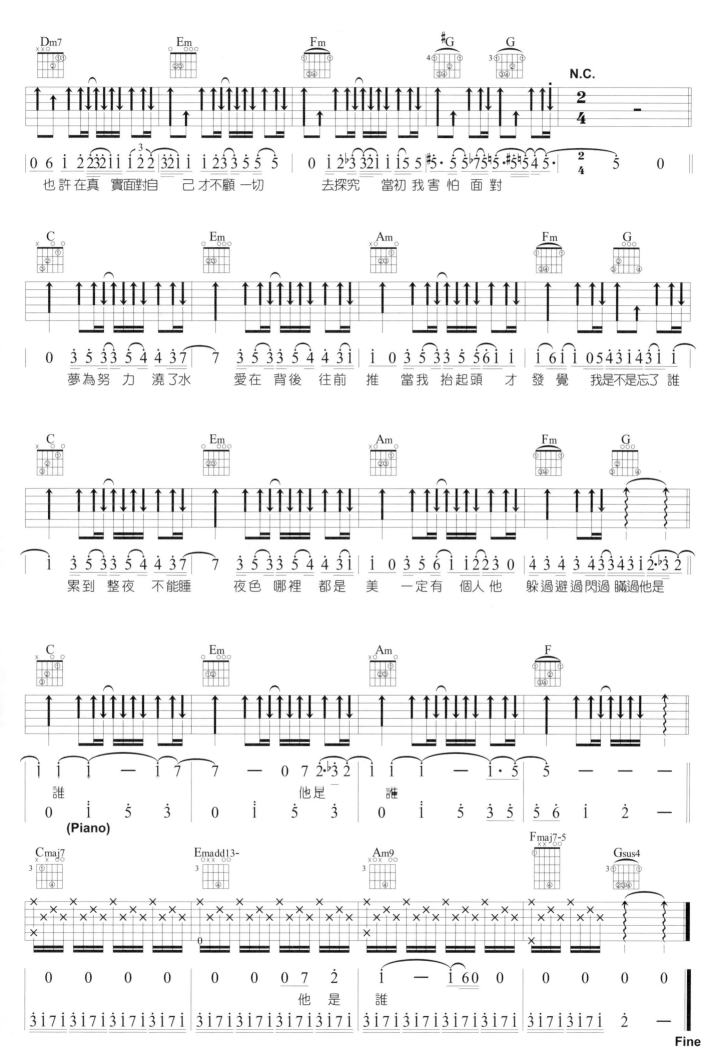

如果我變成一首歌

演唱 / 林宥嘉
詞 / 林宥嘉、施人誠、
　　安竹間
曲 / 林宥嘉

電影《杜拉拉追婚記》主題曲

Key	Play	Capo	Tempo	
F#	E	2	4/4	♩=69

:彈奏分析:

- 主歌轉調的地方要特別注意，把原來E調的1(Do)音當成6(La)音來看，1(Do)音被當成6(La)音後，就變成了 G調，很順的就直接轉入該調，如主歌的第4小節。

- 相同的轉調原理，如果用C(Am)來看，那就是E♭(Cm)調了，所以你經常彈C調時，有時就會冒出Cm或是E♭ 和弦，就是這個道理。

goo.gl/HXTSrK

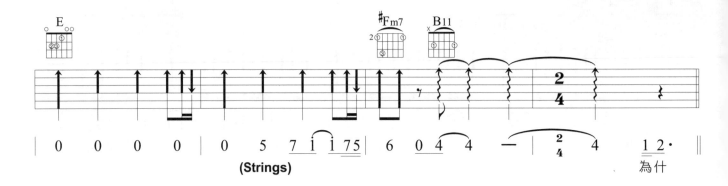

(Strings)

為什

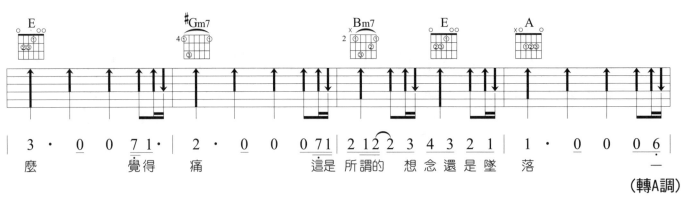

麼　　　覺得痛　　　這是 所謂的　想念還是墜 落　　　　　一

（轉A調）

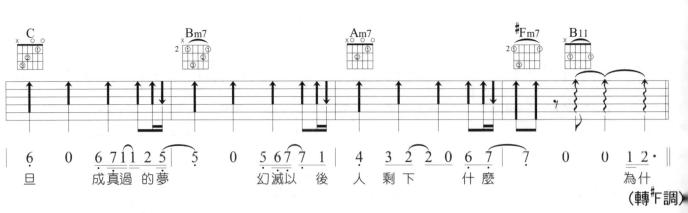

旦　　成真過 的夢　　　幻滅以 後　人 剩下　　什麼　　　　　為什

（轉#F調）

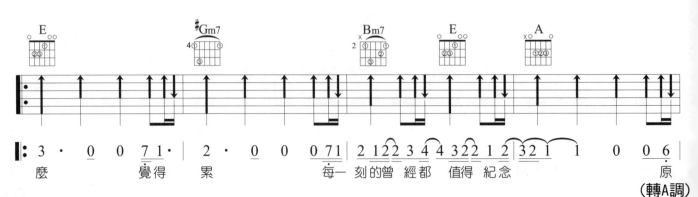

麼　　　覺得累　　　每一 刻的曾 經都　值得 紀念　　　　原

（轉A調）

OP：HIM Music Publishing Inc.

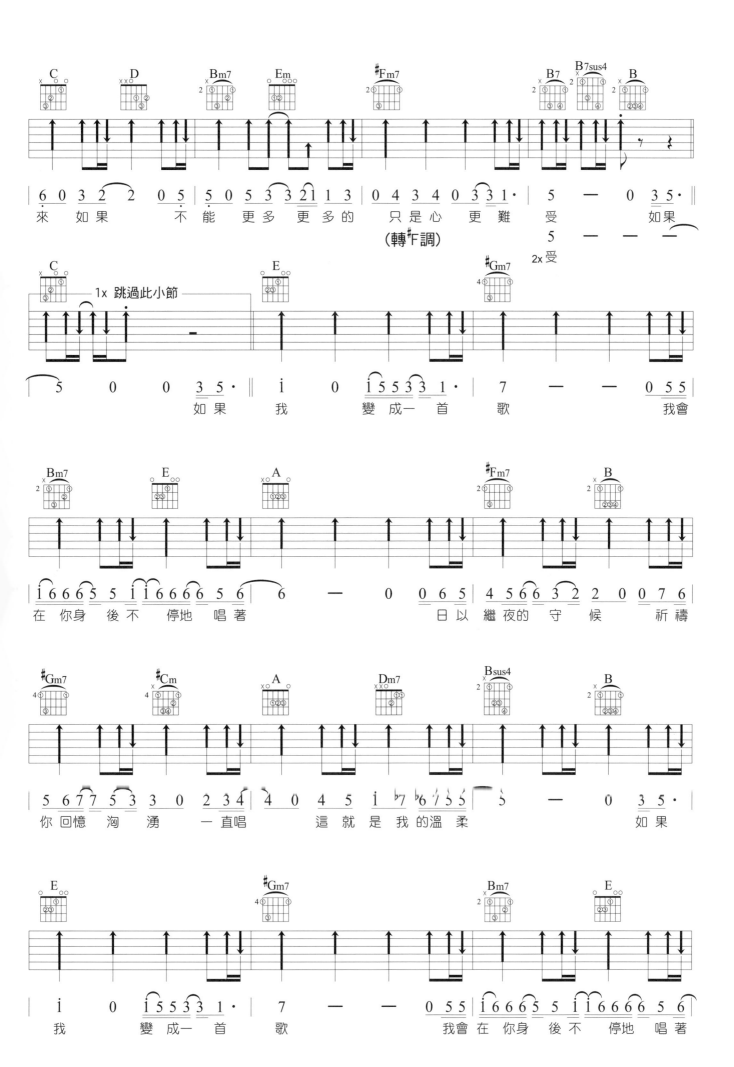

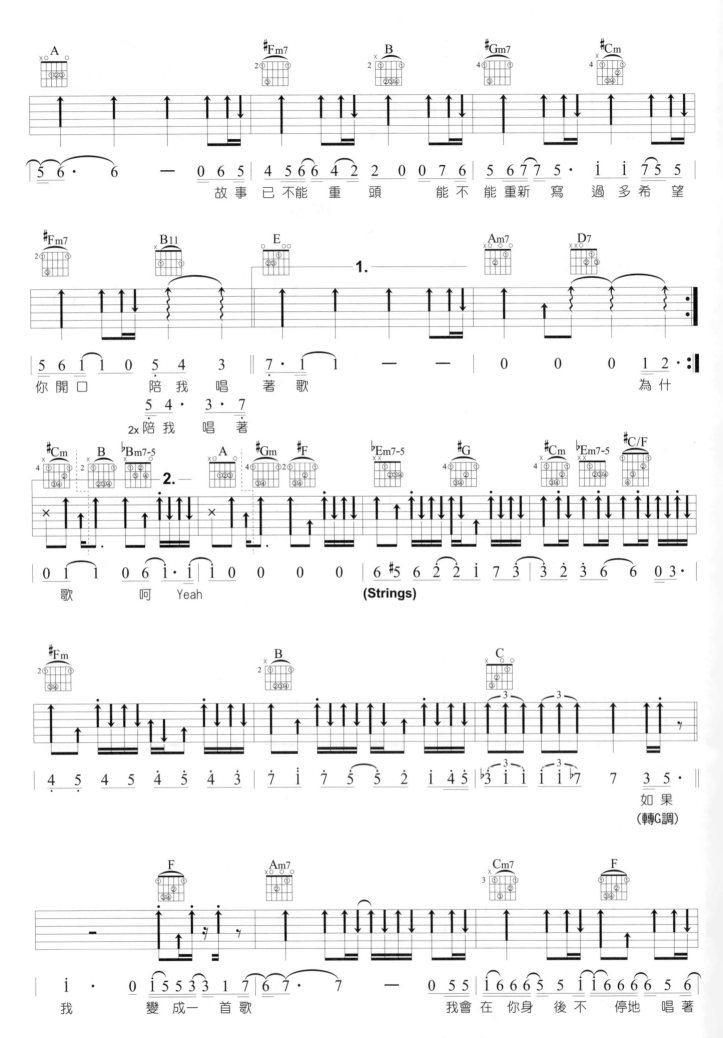

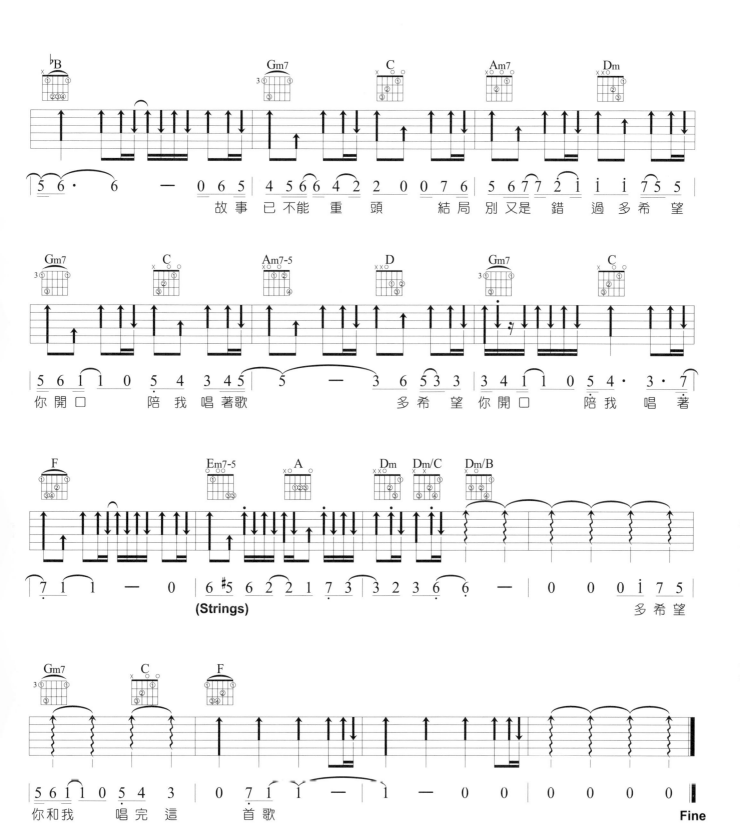

陪你度過漫長歲月

演唱 / 陳奕迅
詞 / 葛大為
曲 / 黎曉陽、謝國維

Key	Play	Capo	Tempo
G#	G	1	6/8 ♪=72

:彈奏分析:

◉ 6/8拍是一種副拍，嚴格說來應該算是2拍而不是3拍，所以在數拍的時候，要數成2拍，輕重音分別為強→弱，跟數成3拍是不一樣的感覺，要特別注意。

◉ 當一個和弦需要彈奏2小節以上時，為了不讓伴奏單調，可以加一些像是maj7和弦或是sus4和弦，避免伴奏上的無聊感。

(EGT)

5 i 5 2 i | 5 i 5 2 i | 5 i 5 2 5 5 | 5 · 3 5 2
　　　　　　　　　　　　　　　　　　　　　　走 過 了

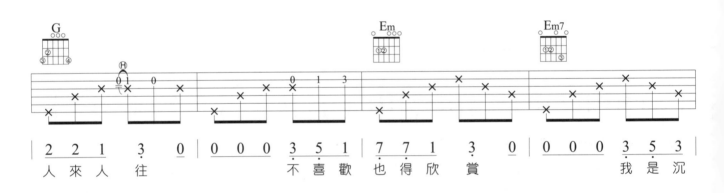

2 2 1 3 0 | 0 0 0 3 5 1 | 7 7 1 3 0 | 0 0 0 3 5 3
人 來 人 往　　　　不 喜 歡 也 得 欣 賞　　　　我 是 沉

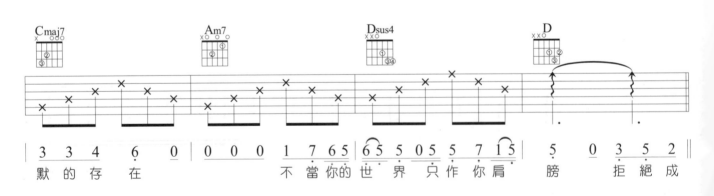

3 3 4 6 0 | 0 0 0 1 7 6 5 | 6 5 5 0 5 5 7 1 5 | 5 0 3 5 2
默 的 存 在　　　　不 當 你 的 世 界 只 作 你 肩 膀　　拒 絕 成

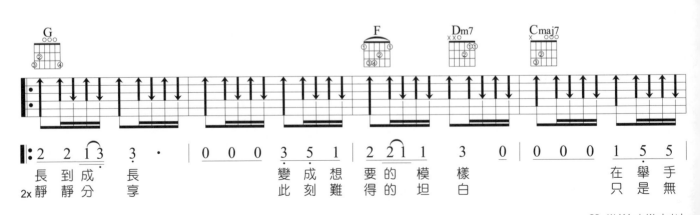

‖: 2 2 1 3 3 · | 0 0 0 3 5 1 | 2 2 1 1 3 0 | 0 0 0 1 5 5
長 到 成 長　　　　變 成 想 要 的 模 樣　　　　在 舉 手
2x 靜 靜 分 享　　　此 刻 難 得 的 坦 白　　　　只 是 無

OP：Wai Music Works Ltd.
UNIVERSAL MUSIC PUBLISHING LTD
SP：Sony Music Publishing (Pte) Ltd. Taiwan Branch

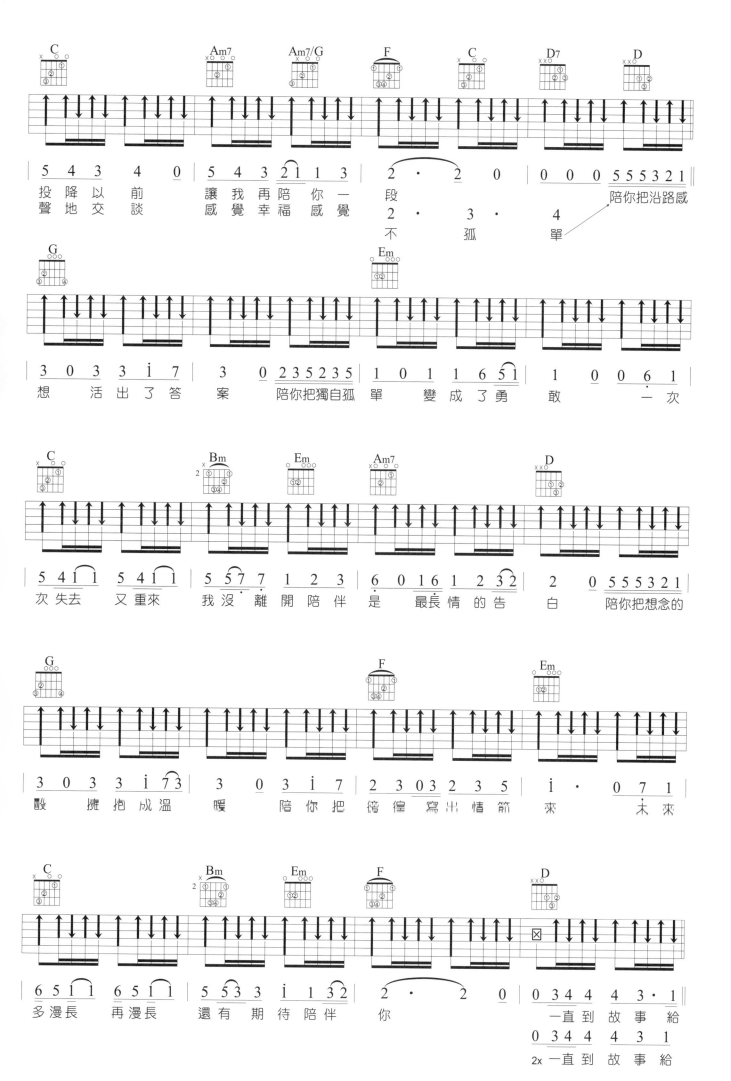

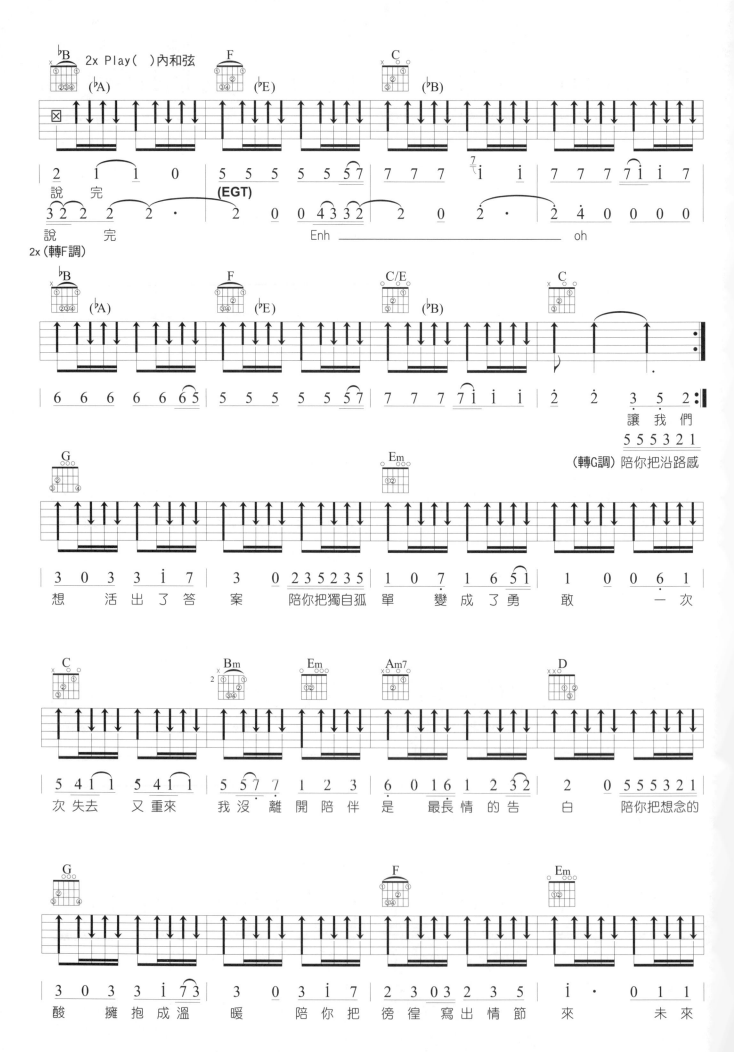

178

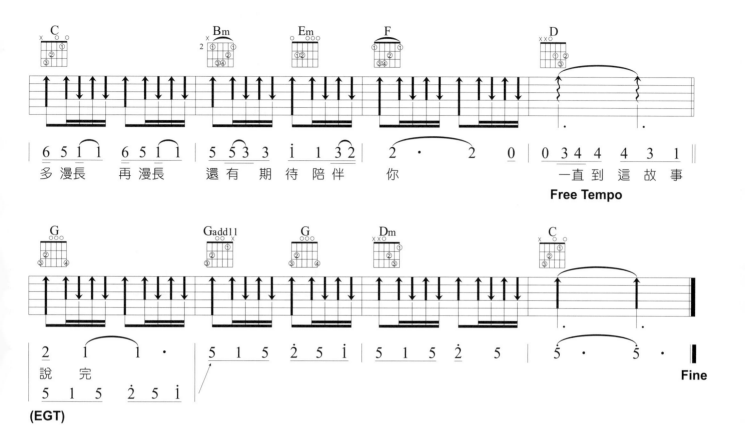

multi 漫長　再漫長　　還有期待陪伴　你　　　　　一直　到　這　故　事

Free Tempo

| 6 5 1 1 | 6 5 1 1 | 5 5 3 3 1 1 3 2 | 2 · 2 0 | 0 3 4 4 4 3 1 |

| 2 1 1 · | 5 1 5 2 5 1 | 5 1 5 2 5 | 5 · 5 · |
說　完

5 1 5 2 5 1

(EGT)

Fine

藍色是最溫暖的顏色

演唱 / 鄧福如Afu
詞 / 冷冰冰
曲 / 鄧福如Afu

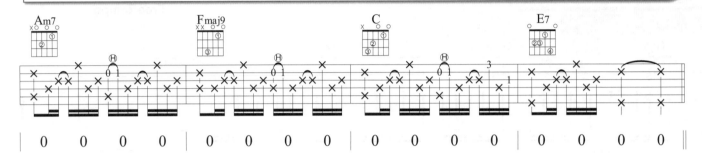

goo.gl/m2JZoz

◆ 使用吉他經典三指法來彈奏，三指法用在流行歌的編曲中，越來越少見，但是它的伴奏風格是最能表現出吉他的特色。

◆ 三指法的彈奏要點是要用｜T T1 T2 T1｜指法，拇指T做上下低s音交替，這類曲子多半曲速快些，所以要練到把每個音都彈得清楚，至少要練到速度♩＝140 都能清楚聽到每個音才算合格。

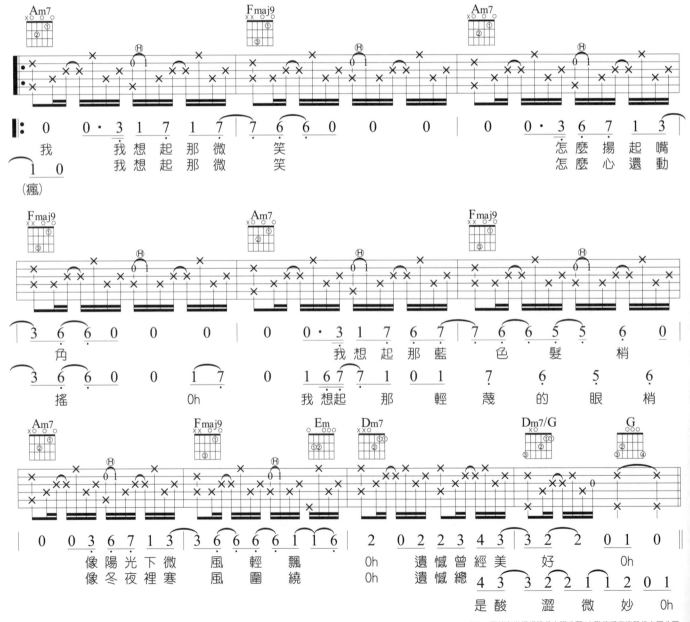

OP：豐華音樂經紀股份有限公司/大鵬傳播事業股份有限公司
SP：豐華音樂經紀股份有限公司

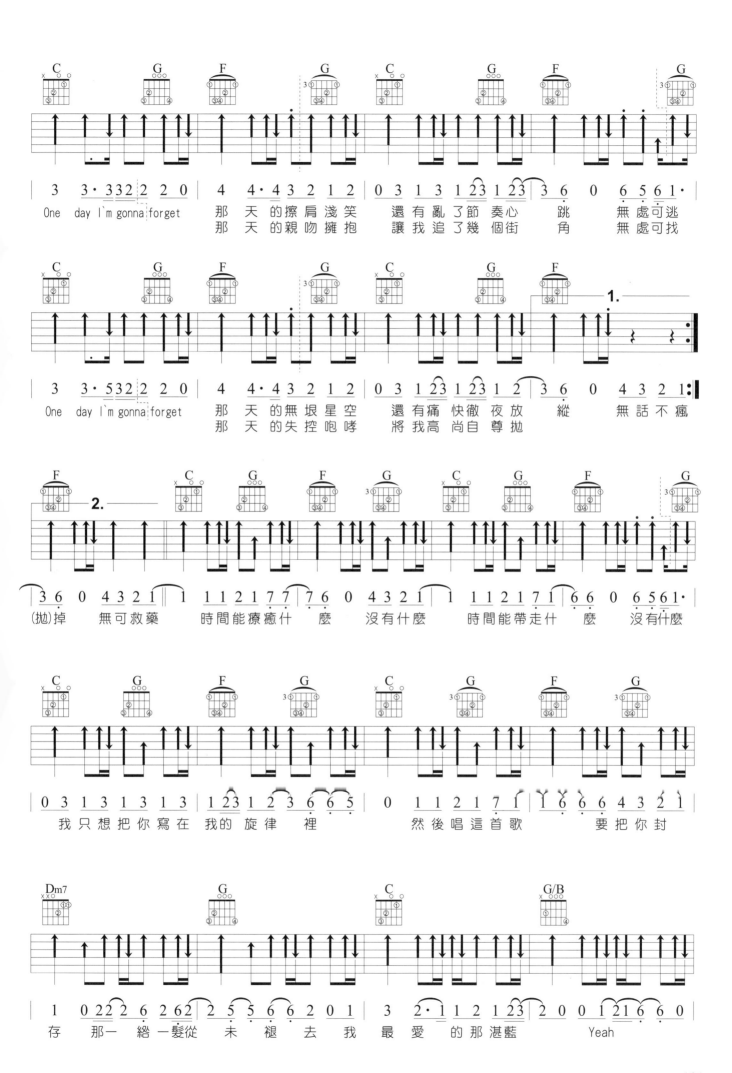

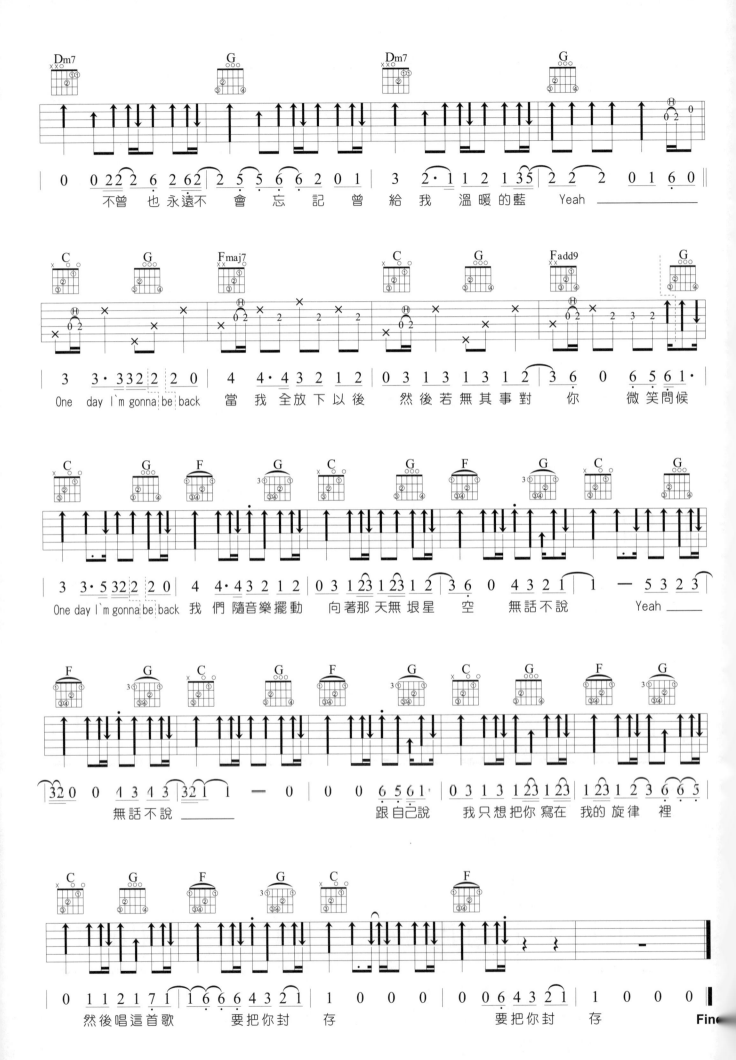

GuitarShop

六弦百貨店
精選紀念版

定價：300元

・收錄年度國語暢銷排行榜歌曲
・全書以吉他六線譜編奏
・專業吉他TAB六線套譜
・各級和弦圖表、各調音階圖表
・全新編曲、自彈自唱的最佳叢書
・盧家宏老師木吉他演奏教學影片

六弦百貨店2008精選紀念版
《附VCD+MP3》

六弦百貨店2009精選紀念版
《附VCD+MP3》

六弦百貨店2010精選紀念版
《附DVD》

六弦百貨店2011精選紀念版
《附DVD》

六弦百貨店2012精選紀念版
《附DVD》

六弦百貨店2013精選紀念版
《附DVD》

學習音樂最佳途徑
音樂人必備叢書
專業樂譜

最新圖書目錄

麥書文化

COMPLETE
CATALOGUE

民謠彈唱系列

書名	作者	規格	介紹
吉他玩家 Guitar Player	周重凱 編著 菊8開 / 440頁 / 400元	2014年全新改版。周重凱老師繼"樂知音"一書後又一精心力作。全書由淺入深,吉他玩家不可錯過。精選近年來吉他伴奏之經典歌曲。	
吉他贏家 Guitar Winner	周重凱 編著 16開 / 400頁 / 400元	融合中西樂器不同的特色及元素,以突破傳統的彈奏方式編曲,加上完整而精緻的六線套譜及範例練習,淺顯易懂,編曲好彈又好聽,是吉他初學者及彈唱者的最愛。	
名曲100(上)(下) The Greatest Hits No.1.2	潘尚文 編著 菊8開 / 216頁 / 每本320元 CD	收錄自60年代至今吉他必練的經典西洋歌曲。全書以吉他六線譜編著,並附有中文翻譯、光碟示範,每首歌曲均有詳細的技巧分析。	
六弦百貨店精選紀念版 1998—2013 Guitar Shop1998-2013	潘尚文 編著 菊8開 / 每本220元 每本280元 CD / VCD 每本300元 VCD + mp3	分別收錄1998-2013各年度國語暢銷排行榜歌曲,內容涵蓋六弦百貨店歌曲精選。全新編曲,精彩彈奏分析。	
六弦百貨店彈唱精選1 Guitar Shop Special Collection	潘尚文 編著 菊8開 / 176頁 / 定價300元	本書附各級和弦圖表、各調音階圖表,專業吉他TAB譜,全新編曲、自彈自唱的最佳叢書。	

電吉他系列

書名	作者	規格	介紹
爵士吉他完全入門24課 Complete Learn To Play Jazz Guitar Manual	劉旭明 編著 菊8開 / 120頁 / 定價360元 DVD+MP3	爵士吉他速成教材,無艱深樂理,24週養成基本爵士彈奏能力,適合具基本吉他基礎者使用。	
電吉他完全入門24課 Complete Learn To Play Electric Guitar Manual	劉旭明 編著 菊8開 / 144頁 / 定價360元 DVD+MP3	由淺入深、循序漸進的學習,從認識電吉他到彈奏電吉他,想成為Rocker很簡單。	
主奏吉他大師 Masters Of Rock Guitar	Peter Fischer 編著 菊8開 / 168頁 / 360元 CD	書中講解大師必備的吉他演奏技巧,描述不同時期各個頂級大師演奏的風格與特點,列舉了大師們的大量精彩作品,進行剖析。	
節奏吉他大師 Masters Of Rhythm Guitar	Joachim Vogel 編著 菊8開 / 160頁 / 360元 CD	來自各頂尖級大師的200多個不同風格的演奏套路,搖滾,靈歌與瑞格,新浪潮,鄉村,爵士等精彩樂句。介紹大師的成長道路,配有樂譜。	
搖滾吉他祕訣 Rock Guitar Secrets	Peter Fischer 編著 菊8開 / 192頁 / 360元 CD	書中講解非常實用的蜘蛛爬行手指熱身練習,各種調式音階、神奇音階、雙手點指、泛音點指、搖把俯衝轟炸以及即興演奏的創作等技巧,傳播正統音樂理念。	
瘋狂電吉他 Carzy Eletric Guitar	潘學觀 編著 菊8開 / 240頁 / 499元 CD	國內首創電吉他CD教材。速彈、藍調、點弦等多種技巧解析。精選17首經典搖滾樂曲演奏示範。	
搖滾吉他實用教材 The Rock Guitar User's Guide	曾國明 編著 菊8開 / 232頁 / 定價500元 CD	最紮實的基礎音階練習。教你在最短的時間內學會速彈祕方。近百首的練習譜例。配合CD的教學,保證進步神速。	
搖滾吉他大師 The Rock Guitaristr	浦山秀彥 編著 菊16開 / 160頁 / 定價250元	國內第一本日本引進之電吉他系列教材,近百種電吉他演奏技巧解析圖示,及知名電吉他大師的詳盡譜例解析。	
征服琴海1、2 Complete Guitar Playing No.1、No.2	林正如 編著 菊8開 / 352頁 / 定價700元 3CD	國內唯一一本參考美國MI教學系統的吉他用書。第一輯為實務運用與觀念解析並重,最基本的吉他學習奠定穩固基礎的教科書,適合興趣初學者。第二輯包含總體概念和共二十三章的指板訓練與即興技巧,適合嚴肅初學者。	
前衛吉他 Advance Philharmonic	劉旭明 編著 菊8開 / 256頁 / 定價600元 2CD	美式教學系統之吉他專用書籍。從基礎電吉他技巧到各種音樂觀念、型態的應用。音階、和弦節奏、調式訓練。Pop、Rock、Metal、Funk、Blues、Jazz完整分析,進階彈奏。	

古典吉他系列

書名	作者	規格	介紹
樂在吉他 Joy With Classical Guitar	楊昱泓 編著 菊8開 / 128頁 / 360元 DVD+MP3	本書專為初學者設計,學習古典吉他從零開始。內附原譜對照之音樂CD及DVD影像示範。樂理、音樂符號術語解說、音樂家小故事、作曲家年表。	
古典吉他名曲大全 (一)(二)(三) Guitar Famous Collections No.1、No.2、No.3	楊昱泓 編著 菊8開 / 每本550元(DVD+MP3)	收錄世界吉他古典名曲,五線譜、六線譜對照、無論彈民謠吉他或古典吉他,皆可體驗彈奏名曲的感受,古典名師採譜、編奏。	
新編古典吉他進階教程 New Classical Guitar Advanced Tutorial	林文前 編著 菊8開 / 160頁 / 定價550元 DVD+MP3	收錄古典吉他之經典進階曲目,適合具備古典吉他基礎者學習,或作為"卡爾卡西"之後續銜接教材。五線譜、六線譜完整對照,DVD、MP3影音演奏示範。	

新書系列

書名	作者	規格	介紹
口琴大全—複音初級教本 Complete Harmonica Method	李孝明 編著 菊8開 / 184頁 / 定價360元 DVD+MP3	複音口琴初級入門標準本,適合21-24孔複音口琴。深入淺出的技術圖示、解說,百首經典練習曲。全新DVD影像教學版,最全面性的口琴自學寶典。	
陶笛完全入門24課 Complete Learn To Play Ocarina Manual	陳若儀 編著 菊8開 / 144頁 / 定價360元 DVD+MP3	輕鬆入門陶笛一學就會!教學簡單易懂,內容紮實詳盡,隨書附影音教學示範,學習樂器完全無壓力快速上手!	
五弦藍草斑鳩入門教程 Five-String Blue-Grass Banjo Method	施亮 編著 菊8開 / 136頁 / 定價360元 DVD+MP3	中文首部斑鳩琴影音入門教程,入門到進階全面學習藍草斑鳩琴技能,琴面安裝調整以及常用演奏技巧示範,十首經典樂曲解析,DVD影像教學示範,音訊伴奏輔助練習。	
烏克麗麗二指法完美編奏 Ukulele Two-finger Style Method	陳建廷 編著 菊8開 / 136頁 / 定價360元 DVD+MP3	詳細彈奏技巧分析,樂理知識教學。二指法影像教學、歌曲彈奏示範。精選46首歌曲,使用二指法重新編奏演譯。內附多樣化編曲練習、學習問題Q&A、常用和弦把位、移調圖表解析…等。	

六弦百貨店

Guitar Shop

彈唱精選 ②

GUITAR SHOP SPECIAL COLLECTION

編著	潘尚文
美術編輯	陳以瑄
封面設計	陳以瑄
電腦製譜	林仁斌
譜面輸出	林仁斌
譜面校對	潘尚文、吳怡慧、陳珈云

出版	麥書國際文化事業有限公司
登記證	行政院新聞局局版台業第6074號
廣告回函	台灣北區郵政管理局登記證第03866號
發行	麥書國際文化事業有限公司
	Vision Quest Media Publishing Inc.
地址	10647　台北市羅斯福路三段325號4F-2
	4F.-2　No.325, Sec. 3, Roosevelt Rd.,
	Da'an Dist., Taipei City 106, Taiwan（R.O.C.）
電話	886-2-23636166 · 886-2-23659859
傳真	886-2-23627353
郵政劃撥	17694713
戶名	麥書國際文化事業有限公司

http://www.musicmusic.com.tw

E-mail：vision.quest@msa.hinet.net

中華民國 105 年 5 月 初版

郵政劃撥存款收據
注意事項

一、本收據請詳加核對並妥
　　為保管，以便日後查考。

二、如欲查詢存款入帳詳情
　　時，請檢附本收據及已
　　填妥之查詢函向各連線
　　郵局辦理。

三、本收據各項金額、數字
　　係機器印製，如非機器
　　列印或經塗改或無收款
　　郵局收訖章者無效。

請寄款人注意

一、帳號、戶名及寄款人姓名通訊處各欄請詳細填明，以免誤寄
　　；抵付票據之存款，務請於交換前一天存入。

二、每筆存款至少須在新台幣十五元以上，且限填至元位為止。

三、倘金額塗改時請更換存款單重新填寫。

四、本存款單不得黏貼或附寄任何文件。

五、本存款金額業經電腦登帳後，不得申請駁回。

六、本存款單備供電腦影像處理，請以正楷工整書寫並請勿折疊
　　。帳戶如需自印存款單，各欄文字及規格必須與本單完全相
　　符；如有不符，各局應婉請寄款人更換郵局印製之存款單填
　　寫，以利處理。

七、本存款單帳號及金額欄請以阿拉伯數字書寫。

八、帳戶本人在「付款局」所在直轄市或縣（市）以外之行政區
　　域存款，需由帳戶內扣收手續費。

交易代號：0501、0502現金存款　0503票據存款　2212劃撥票據託收

本聯由儲匯處存查　保管五年

本公司可使用以下方式購書

1. 郵政劃撥

2. ATM轉帳服務

3. 郵局代收貨價

4. 信用卡付款

洽詢電話：（02）23636166

六弦百貨店
彈唱精選②

讀者回函

感謝您購買本書！為加強對讀者提供更好的服務，請詳填以下資料，寄回本公司，您的資料將立刻列入本公司優惠名單中，並可得到日後本公司出版品之各項資料及意想不到的優惠哦！

姓名 _____ **生日** ___ / ___ / ___ **性別** ⬤ 男 ⬤ 女

電話 _____ **E-mail** _____ @ _____

地址 _____ **機關學校** _____

⬤ 請問您曾經學過的樂器有哪些？
　　☐ 鋼琴　　☐ 吉他　　☐ 弦樂　　☐ 管樂　　☐ 國樂　　☐ 其他_____

⬤ 請問您是從何處得知本書？
　　☐ 書店　　☐ 網路　　☐ 社團　　☐ 樂器行　　☐ 朋友推薦　　☐ 其他_____

⬤ 請問您是從何處購得本書？
　　☐ 書店　　☐ 網路　　☐ 社團　　☐ 樂器行　　☐ 郵政劃撥　　☐ 其他_____

⬤ 請問您認為本書的難易度如何？
　　☐ 難度太高　　☐ 難易適中　　☐ 太過簡單

⬤ 請問您認為本書整體看來如何？　　　⬤ 請問您認為本書的售價如何？
　　☐ 棒極了　　☐ 還不錯　　☐ 遜斃了　　　　☐ 便宜　　☐ 合理　　☐ 太貴

⬤ 請問您最喜歡本書的哪些單元？（可複選）
　　☐ 歌曲解說　　☐ 流行歌曲曲目　　☐ 美術設計　　☐ 其他

⬤ 請問您認為本書還需要加強哪些部份？（可複選）
　　☐ 美術設計　　☐ 歌曲數量　　☐ 歌曲解說　　☐ 吉他編曲　　☐ 銷售通路　　☐ 其他_____

⬤ 請問您希望未來公司為您提供哪方面的出版品，或者有什麼建議？

非常感謝您填寫本表格，我們將極慎重的考慮您的意見，並立即將您的資料建檔。謝謝！

寄件人 ＿＿＿＿＿＿＿＿＿＿＿＿＿＿

地　址 ☐☐☐ ＿＿＿＿＿＿＿＿＿＿＿＿＿

＿＿＿＿＿＿＿＿＿＿＿＿＿＿＿＿

廣　告　回　函

台灣北區郵政管理局登記證

台北廣字第03866號

郵資已付 免貼郵票

麥書國際文化事業有限公司

10647 台北市羅斯福路三段325號4F-2

4F.-2, No.325, Sec. 3, Roosevelt Rd.,
Da'an Dist., Taipei City 106, Taiwan (R.O.C.)

為加速郵件處理 ・ 請勿使用訂書針